사물들의 미술사 1

이지은 지음

무요사

액자

Merci à vous, Komi et mes parents, tous mes amis.

Je dédie cet ouvrage à mon amour, Lionel.

머리말

이제 막 교정을 마치고 이 글을 씁니다. 글을 끊임없이 고치고 반추해야 하는 것은 모든 저자들의 숙명이지만 언제나 그렇듯 자기가 쓴 글을 다시 들여다보는 것은 쉽지 않습니다. 한 글자 한 글자를 뜯어보면서 왜 나는 하필이면 액자에 관해 쓰고 싶었던 것일까를 생각했습니다.

저는 호기심이 많은 사람입니다. 타고난 호기심은 자라면서 옛날 신문, 이제는 소용없어진 물건, 수신자 없는 낡은 편지들처럼 시간이 지나간 자리에 파편처럼 남아 있는 것들에 대한 학문적인 관심으로 변했습니다. 그래서 18세기 가구 감정을 전문적으로 공부했고, 대학에서 논문을 썼습니다.

그 과정에서 저에게 끊임없이 샘솟는 호기심의 대상이 되었던 사물들은 작은 생활용품들처럼 우리보다 앞서 이 세상을 살아간 이들의 온기가 남아 있는 물건들이었습니다. 기존의 미술사가 그 틀 안에 담지 못했던 이 물건들이 바로 '사물들의 미술사' 시리즈의 주인공입니다. 액자, 의자, 조명, 화장실 도구, 식

기처럼 그 제목을 다 부를 수 없는 지나간 시절의 사물들에 이름을 불러주고, 그들이 품고 있는 이야기를 쓰고 싶었습니다.

그중에서 액자가 첫째 권의 주인공이 된 것은 개인적으로 가장 궁금한 사물이었기 때문입니다. 18세기 가구를 전공한 만큼 그림을 감상하면서 늘 액자를 유심히 보아왔지만 그 액자가 어디서 왔는지에 대해서는 미처 생각해보지 못했습니다. 늘 그 자리에 있기에 너무나 당연해 눈여겨보지 않았던 것입니다. 그러니까 저는 거창한 그 무엇을 위해 이 책을 쓴 것이 아니라 그 액자가 왜 그 자리에 있는가에 대한 사소한 궁금증 때문에 이 책을 쓰기 시작했던 것입니다.

저에게 미술사는 '추적'의 학문입니다. 종이 위에 씌어진 지식을 암기하고 이해하는 것이 아니라 끊임없이 의심하고 발로 뛰며 자료를 발굴해 해답을 찾아가는 추리의 과정이 '미술사'라고 배웠습니다. 액자에 관해서도 마찬가지였습니다.

이 작업은 생각보다 쉽지 않았습니다. 왜냐하면 다른 이들 역시 이 책을 쓰기 전의 저처럼 액자를 눈여겨보지 않았으니까요. 그 누구도 저의 궁금증을 잘 정리한 책을 쓰지 않았던 탓에 하나하나 공부해가며 자료를 찾아야 했습니다. 때로는 액자를 이해하기 위해 타베르니에의 여행기나 카몽도 가문의 보험 서

류, 루이 14세의 판화 같은 전혀 관련 없어 보이는 자료들을 뒤적이느라 오랜 시간을 보냈습니다. 기차를 타고 암스테르담에 갔고, 루브르 박물관의 문서실이나 오르세 미술관의 자료관, 프랑스 국립고문서관을 찾아다녔습니다.

이 책은 그렇게 하나씩 액자의 진실을 추적한 기록물입니다.

액자는 그림을 둘러싼 환경이 변화할 때마다 가장 먼저 바뀌는 사물입니다. 그렇기에 그림에 대한 시대의 시선을 가장 민감하게 반영합니다. 중세 시대의 〈겐트 제단화〉처럼 그림은 변하지 않아도 그림을 보는 자, 그림을 소유하는 자에 따라 그리고 그림이 걸려 있는 장소에 따라 액자는 끊임없이 바뀝니다. 결국 액자는 그림을 둘러싼 시대와 사회, 그리고 사람들이 만들어내는 장대한 드라마의 결과물입니다.

액자의 드라마를 추적하면서 발견한 것은 그림의 바깥에 오히려 더 풍부한 미술사가 펼쳐져 있다는 사실이었습니다. 몇몇 화가들은 경이로운 통찰력으로 그림 바깥에서 펼쳐지는 미술사의 존재에 대해 알고 있었습니다. 상상의 액자를 수없이 묘사했던 고흐나 갤러리 전체를 액자로 삼았던 루벤스, 자신의 액자를 직접 스케치하며 액자 제작자로서 남다른 면모를 보여준 드가가 바로 그들입니다. 같은 그림일지라도 우아한 돋을새

김의 금색 액자에 담겼을 때와 날 선 하얀 액자에 담겼을 때 그림은 분명 다르게 보입니다. 이 차이가 바로 그림을 바라보는 시선의 차이라는 것을 발견할 수 있었습니다.

그렇기에 액자에 관한 책을 쓰면서 저는 힘들었지만 기뻤습니다. 액자에 관한 이 작은 이야기들이 저에게 발견의 기쁨과 깨달음을 주었던 것처럼, 제가 직접 만나지는 못하지만 제 이야기를 들어주실 독자들에게도 그 어떤 반향을 일으킬 수 있기를 바랍니다.

2018년 5월

이지은

차례

머리말 7

빛과 영광의 뒤안길 13
신의 세계로 가는 길, 〈겐트 제단화〉

세상에서 가장 거대한 액자 61
17세기식 드라마, 〈마리 드 메디시스의 생애〉

가장 작고 값비싼 액자 101
루이 14세의 두 얼굴, 브와트 아 포트레

그 액자는 그림과 동시에 태어나지 않았다 151
박물관과 함께 탄생한 19세기 액자

반 고흐의 상상의 액자 191
고흐가 직접 만들고 색칠한 액자

모더니즘을 향한 한 걸음, 드가 253
그 누구도 기억하지 않는 이름, 카몽도

빛과 영광의 뒤안길

신의 세계로 가는 길, <겐트 제단화>

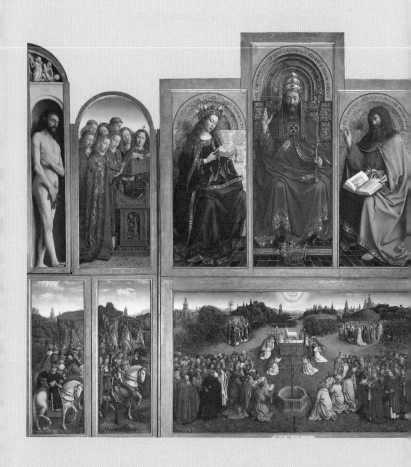

1 2

1 얀 반에이크, 휘버르트 반에이크, 〈겐트 제단화〉, 제단화를 열었을 때 보이는 내부,
1432년, 성 바프 대성당, 겐트.

2 얀 반에이크, 휘버르트 반에이크, 〈겐트 제단화〉, 제단화를 닫았을 때 보이는 외부,
1432년, 성 바프 대성당, 겐트.

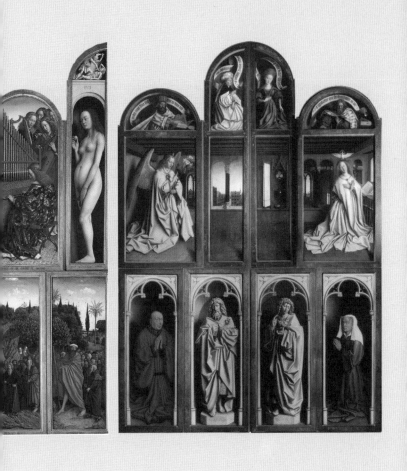

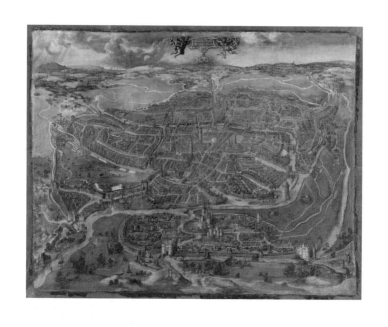

뒤러가 오른 생장 종탑을 비롯해 젠트의 자랑인 운하가 보인다.

작자 미상, 〈젠트 지도〉, 1534년, 성 바프 대성당, 젠트.

미술사에 길이 남은
뒤러의 금전출납부

1521년 4월 10일 수요일 아침 알브레히트 뒤러는 서둘러 겐트의 자랑인 성 바프 대성당의 생장 종탑에 올랐다. 하늘을 찌를 듯한 첨탑 아래 도시를 가로질러 흐르는 네 개의 운하가 한눈에 내려다보였다.

양털을 가득 싣고 머나먼 영국 해안에서 출발해 이제 막 겐트에 도착한 배들이 철새처럼 가볍게 운하를 따라 움직였다. 운하 주변의 항구에서는 선원들이 부지런히 먹이를 나르는 개미떼처럼 쉴 새 없이 모직물을 배에 싣고 내렸다. 일찌감치 문을 열고 호객에 나선 장사치들의 달뜬 목소리와 돌길을 바쁘게 걸어가는 시민들의 발걸음 소리가 종탑까지 울려 퍼졌다.

뒤러를 안내한 '겐트 화가 동업조합'의 수장은 죄인을 참수하고 주요 사항을 알리는 호프트브뤼흐Hoofdbrug 다리 위의 석조상을 자랑스레 짚어 보였다. 하느님에게 봉헌된 두 개의 석조상 주변으로 11세기부터 단단히 뿌리내린 부의 냄새가 넘쳐흘렀다. 파리에 이어 유럽에서 가장 큰 중세 도시인 겐트는 유럽 제

일의 모직물과 마직물 생산 기지이자 거대한 직물 거래소였다.

종탑에 올라 크고 아름다운 도시에 탄복한 뒤러는 성당 내부로 발걸음을 옮겼다. 독일에까지 명성이 자자한 아주 특별한 제단화를 직접 보기 위해서였다. 사실 그날은 수요일이어서 제단화의 내부를 볼 수 없는 날이었다. 제단화는 성축일 미사나 일요일 미사 때만 열렸다. 하지만 상관없었다. 그날 성당 관리인이 뒤러에게 특별히 제단화를 열어준 것이다. 뒤러는 성당 관리인에게 감사의 표시로 3드니에를 쥐어주고, 꼼꼼하고 직업적인 시선으로 제단화 내부를 감상했다.

"나는 얀의 제단화를 보았다. 장엄하며 잘 완성된 작품이었다. 특히 이브와 마리아, 하느님은 아주 좋았다."

연이어 그는 사자를 보기 위해 겐트 동물원으로 향했다. 이국적이고 특이한 동식물들에 불같은 호기심을 가진 뒤러였다. 그는 사자를 홀린 듯 바라보다가 서둘러 은필을 꺼내 들었다. 그리고 앉아 있는 사자의 모습을 스케치하기 시작했다. 사자의 흩날리는 황금빛 갈기와 콧등의 촘촘한 잔털, 눈주름 아래 잠긴 그림자는 그렇게 뒤러의 작품으로 영원히 박제되었다.

1520년부터 1521년까지, 일 년 동안 알브레히트 뒤러는 오늘날의 네덜란드와 벨기에에 해당하는 지역을 여행했다. 당시

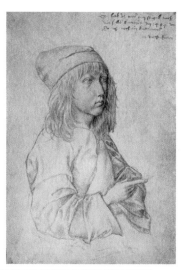

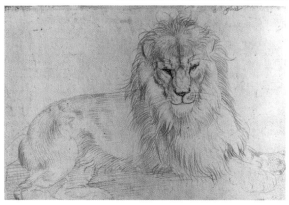

1 알브레히트 뒤러, 〈자화상〉, 1484년, 알베르티나 미술관, 빈. 열세 살 뒤러의 모습이 남아 있다.

2 알브레히트 뒤러, 〈앉아 있는 사자〉, 1520년, 알베르티나 미술관, 빈. 생장 종탑을 본 그날 뒤러가 남긴 사자 스케치.

50세였던 뒤러는 정밀한 목판과 동판 기술로 오늘날에 못지않은 명성을 누리고 있었기에 어디를 가나 융숭하고 정중한 대접을 받았다.

그는 중세 시대에 보기 드물게 성공한 화가로 뉘른베르크 시의 고문이자 신성로마제국의 황제 막시밀리안 1세의 화가였으며, 대를 이은 새 황제 카를 5세에게서도 평생 연금과 세금 면제권을 보장받는 특권을 누린 사람이었다. 하지만 일평생 장인으로서 자신의 아틀리에를 운영한 소상공업자이기도 했다. 뒤러는 상인답게 여행 내내 끝자리 하나까지 빼놓지 않고 꼼꼼하게 금전출납부를 작성했다.

이미 중세인들의 평균 수명을 훌쩍 넘은 노쇠한 나이였음에도 불구하고 그는 호기심을 자극하는 모든 것들에 어린아이처럼 환호하는 적극적인 여행자였다. 빵값과 팁, 숙박비를 적다가도 문득 생각났다는 듯 흥미롭게 관찰한 네덜란드 여자들의 복장, 각 도시의 문화재, 직접 참가한 축제의 인상을 한두 줄로 간략히 기록했다. 그런가 하면 여행에서 만난 사람들의 초상화나 도시 정경을 재빨리 그려 넣기도 했다. 그리고 당대에 이름을 떨친 화가답게 소문으로만 접해왔던 명작들을 빠짐없이 둘러보며 간결하게 인상을 스케치했다.

『네덜란드 여행기』*Journal de voyage aux Pays-Bas pendant les années 1520-1521*라는 제목으로 출판된 뒤러의 금전출납부가 미술사적으로 의미 있는 기록인 이유가 바로 여기에 있다. 그는 로히어르 판데르 베이던*Rogier van der Weyden*이 여러 해에 걸쳐 그린 브뤼셀 시청의 네 폭 패널 벽화 〈트라야누스와 허킨볼드의 심판〉을 실제로 보았다. 판데르 베이던 작품의 정수로 평가받고 있는 이 작품은 1439년에 시작해 1450년 전에 네 개의 패널화가 모두 완성되었다. 하지만 1695년 전쟁통에 네 폭 중 두 폭이 유실되면서 지금은 오로지 그림을 카피한 태피스트리로만 접할 수 있는 작품이다. 뒤러는 또한 막시밀리안 1세의 딸인 오스트리아의 마르가레테가 소장하고 있던 그림, 얀 반에이크*Jan Van Eyck*의 〈아르놀피니 부부의 초상〉을 비롯해 지금은 루브르나 빈, 베를린의 박물관에 소장되어 있는 중세의 걸작들을 그 시대 그 모습 그대로 목격했던 중세인이었다.

특히 4월 11일에 남긴 뒤러의 기록은 여러 미술사학자들에게 주목받았다. 그날 그가 한 줄로 인상을 적어 남긴 그림이 그의 표현에 따르면 '얀의 제단화', 즉 '겐트 제단화'로 널리 알려진 작품이었기 때문이다.

\<겐트 제단화>의
수수께끼

〈겐트 제단화〉는 소위 '명작'이다. 미술사 책마다 빠지지 않고 등장하며 죽기 전에 보아야 할 명작을 꼽을 때도 어김없이 등장한다. 명작들이 대부분 그러하듯 〈겐트 제단화〉 역시 일찍부터 이름을 날렸다. 작품이 완성된 지 고작 89년밖에 지나지 않았던 뒤러의 시대에도 〈겐트 제단화〉는 이미 일부러 찾아가 관리인에게 돈을 쥐어주고서라도 보아야 하는 작품이었다.

명성에 걸맞게 〈겐트 제단화〉 역시 더없이 명징해 보이는 정보로 둘러싸여 있다. '반에이크 형제의 작품, 1432년 제작'이라는 위키피디아식 꼬리표와 작품 설명은 너무나 널리 알려져서 그 어떤 의문의 여지도 없어 보인다.

현재 최초로 봉헌된 장소인 성 바프 대성당에서 직접 볼 수 있는 〈겐트 제단화〉는 어제 그려서 오늘 걸어놓았다고 해도 전혀 이상하지 않을 정도로 생생하다. 가지런히 양손을 모은 당시 겐트 참사회의 수장 요스 베이트Joos Vijd와 그의 부인의 얼굴은 어디선가 본 듯 친숙하며, 성모에게 예수님의 잉태를 고하

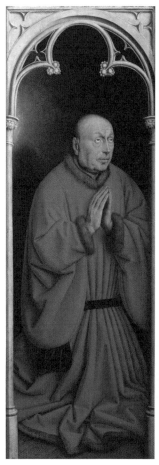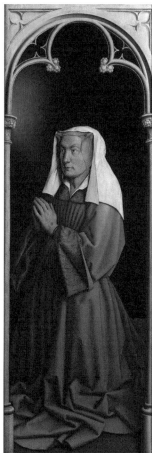

제단화를 주문한 요스 베이트와 그의 부인. 제단화를 닫았을 때 하단의 오른쪽과 왼쪽 끝에 위치한 패널이다.

는 가브리엘 천사의 뒤로는 관광 책자에서 흘깃 넘겨봤던 중세 도시의 풍경이 펼쳐져 있다. 하늘은 그 어느 평범한 날의 파란 가을 하늘이다.

5백 년이 넘는 시간 저편에서 단숨에 오늘로 날아온 '명작'의 마술 때문에 우리는 5백 년이라는 긴 시간이 가진 의미를 잊어버린다. 그 5백 년이란, 〈겐트 제단화〉에 대한 수많은 문헌들이 세월 속으로 사라져버린 시간을 뜻한다. 그리고 이것은 우리가 정작 〈겐트 제단화〉에 대해 제대로 아는 것이 그리 많지 않다는 뜻이기도 하다.

과연 누가
제단화를 그렸나?

〈겐트 제단화〉는 예상보다 많은 수수께끼를 품고 있다. 우선 '〈겐트 제단화〉를 그린 당사자는 과연 누구인가'에 대해 우리는 제대로 알지 못한다. 수많은 서적을 비롯해 위키피디아 역시 당연하다는 듯 반에이크 형제의 작품이라고 단언하지만 정말

이지 이를 뒷받침하는 기록은 신기할 정도로 적다. 이 정도의 규모라면 주문서 한 장이라도 남아 있기 마련인데 〈겐트 제단화〉는 1495년에 작품을 직접 본 인문학자 히에로니무스 뮌처Hieronymus Münzer나 뒤러의 증언 외에는 이렇다 할 문헌이 남아 있지 않다. 그리고 그들 중 누구도 〈겐트 제단화〉의 작가와 제작 연도가 명시된 '사행시'의 존재에 대해 언급하지 않았다.

오늘날 미술사학자들이 〈겐트 제단화〉의 작가를 '얀 반에이크'나 '반에이크 형제'로, 제작 연도를 1432년으로 명시하는 직접적인 근거는 단 하나다. 제단화의 바깥쪽, 즉 양 날개를 닫았을 때 보이는 하단의 네 폭 액자에 적혀 있는 '명문銘文' 때문이다. 이 명문은 제단화의 주문자로 알려진 베이트 부부와 성당 벽면의 조각인 것처럼 감쪽같이 그려진 세례 요한(이 교회의 수호 성인이다)과 사도 요한(주문자의 수호 성인이다)의 발치에 그림자처럼 숨어 있다.

이 명문이 세상에 모습을 드러낸 것은 1823년 제단화를 복원하는 과정에서 액자를 덮고 있는 초록색 안료를 걷어냈을 때였다.

왜 아무도 그 긴 시간 동안 명문에 주목하지 않았던 것일까?

성 바프 대성당에 남아 있는 성당 기록부로 추측해보건대

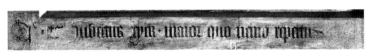

Ptor Hubertus eeyck–maior quo nemo repertus

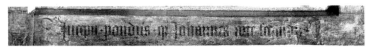

Incepit-pondus-q Johannes arte secundus

Fecit-Judoci Vijd perce fretus

Versu sexta Mai-vos collocat acta tueri

제단화 바깥쪽 아래 네 폭의 액자에 새겨진 명문, 1900년경 촬영된 이 사진에서도 명문의 일부는 이미 판독하기가 어렵다. 베를린 국립미술관, 베를린.

액자의 겉면에 짙은 초록색 안료를 칠한 것은 1550년이었던 듯하다. 그러니 오랫동안 명문이 눈에 띄지 않았던 것은 오히려 자연스러운 일이다.

제단화를 보기 위해 일부러 먼 길을 여행했던 중세인들이 현대의 미술사학자들처럼 제단화를 정밀하게 들여다보았을 리가 없다는 점도 고려해야 한다. 그들에게 제단화는 경배의 대상이지 연구의 대상이 아니었다. 애당초 미사를 집전하는 신부나 성당 관리인 외에는 제단화를 아주 가까이서 들여다보기도 어려웠다.

게다가 〈겐트 제단화〉가 원래 놓여 있던 장소도 참작해야 한다. 〈겐트 제단화〉가 있었던 곳은 성 바프 대성당의 후진에 위치한 다섯 개의 제실 가운데 오른쪽 첫 번째에 해당하는 베이트 제실이다. 중세 성당의 제실 구조상 제단화는 창을 등지고 있는데다 제단화를 밝혀주는 것은 제단화 앞에 켜진 촛불뿐이다. 희미하게 흔들리는 촛불 아래 짙은 초록색 안료가 덧칠된 명문을 알아본다는 것은 어지간히 눈이 밝은 사람에게도 어려운 일이다.

하지만 아무리 그렇다고 해도 '명문'에 대해 단 한 줄의 기록도 없다는 것은 이상한 일이다. 자연히 명문의 진위 여부는 큰

논란거리였다. 논란이 잠잠해진 것은 명문이 그 모습을 드러내고 나서 한 세기가 지난 1950년이다. 보존과학 기술이 발달하면서 이 명문은 제단화와 동일한 안료를 사용한 것으로, 동일한 시기에 탄생했다는 사실이 밝혀졌다.

명문은 라틴어로 된 사행시로 중세의 성당이나 동상에서 종종 발견되는 에피그램의 형태이다. 원문은 다음과 같다.

Ptor Hubertus eeyck–maior quo nemo repertus

Incepit-pondus-q Johannes arte secundus

Fecit-Judoci Vijd perce fretus

Versu sexta Mai–vos collocat acta tueri

세상에서 가장 위대한 화가 휘버르트 에이크가 작업을
시작했고
예술에 대해서는 두 번째라 할 그의 형제 요하네스가
주문자 요스 베이트의 동의하에 어려운 작업을 완성했다.
이 시가 증언하듯 그는 1432년 5월 6일 당신이 이 완성된
작업을 볼 수 있도록 했다.

역사나 유래를 담고 있는 에피그램의 마지막 단락은 크로노그램^{chronogram}(연대표시명)이다. 크로노그램은 연도나 날짜를 표시하는 중세식 방법으로 로마 숫자로 치환되는 문자를 더하면 연도나 날짜가 나온다. i 는 1, V/v/u는 5, x는 10, l 은 50, c는 100, M은 1000을 뜻한다. 명문 역시 마찬가지로 마지막 행의 붉은 글자들을 모으면 VuxMivcllccui가 되는데 이를 숫자로 바꾸면 5+5+10+1000+1+5+100+50+50+100+100+5+1로 1432년이 된다.

1432년 5월 6일은 우연찮게도 〈겐트 제단화〉가 봉헌된 성 바프 대성당에서 부르고뉴의 선량공 필리프^{Philip the Good}와 그의 세 번째 부인인 포르투갈의 이사벨라 사이에서 태어난 둘째 아들 조스^{Josse}의 세례식이 거행된 날이다. 오늘날의 룩셈부르크와 네덜란드, 프랑스의 부르고뉴 지방을 영지로 두고 겐트 시에 실질적인 영향력을 행사하고 있던 대귀족 자제의 세례식인 만큼 겐트의 유력자들을 비롯해 당시 네덜란드의 내로라하는 인물들이 총출동한 자리였을 것이다. 게다가 얀 반에이크는 공작의 궁정 화가였다. 제단화를 선보이기에는 이만한 날도 없었으리라.

하지만 명문의 진위가 밝혀졌음에도 여전히 명문의 존재는

참으로 불편하다. 제단화는 기념물이나 조각이 아니다. 15세기 네덜란드나 독일, 벨기에의 제단화 중 〈겐트 제단화〉처럼 크로노그램이나 에피그램이 적혀 있는 작품은 없다. 더구나 대부분의 에피그램이 그렇듯 축약어와 모호한 표현을 사용해서 아리송한 분위기를 풍기는 이 명문은 원작자의 이름을 휘버르트 에이크라고 지목하고 있다. 대체 휘버르트 에이크는 누구인가?

하늘에서 뚝 떨어진 듯한 휘버르트 에이크라는 이름을 두고 미술사학자들은 아연실색할 수밖에 없었다. 부르고뉴 공작의 궁정 화가인 얀 반에이크를 두 번째로 만들 정도로 위대한 화가라는 휘버르트 에이크는 과연 누구일까? 그토록 유명한 화가였다면 작품을 쉽게 발견할 수 있어야 한다. 하지만 〈겐트 제단화〉를 제외하면 어디에서도 그의 작품을 발견할 수 없다. 작품에 사인을 남긴 첫 세대에 해당하는 얀 반에이크가 작품에 뚜렷한 사인을 남긴 데 반해 그는 사인 하나 남기지 않았다.

고문서와 당대의 기록을 샅샅이 뒤진 끝에 발견한 것은 성 바프 대성당의 묘지에 남아 있는 그의 묘지와 묘석, 묘비명뿐이었다. 그나마 지금은 손상되어 식별할 수 없는 이 묘비명은 이러하다.

Hubrecht van Eyck was ic ghenaempt

Nu spise der wormen, voormaels bekent

In schilderien seer hooge gheeert

Cort na was iet in niete ghekeert

나의 이름은 휘버르트 반에이크

나는 지금 벌레의 먹이로 남았다네

화가로서 이름을 드높이고 인정받았으나

이 모든 것은 무로 돌아가기 이전의 짧은 순간이었을 뿐

찰나처럼 스쳐가는 삶의 허망함을 노래한 이 묘비명은 감동적이지만, 휘버르트 반에이크가 누구인지 알려주지는 않는다. 다만 그가 1366년에 태어나 1426년에 죽었다는 것, 즉 생몰년으로 보아 그는 얀 반에이크의 형일 가능성이 크다는 점, 지금은 찾아볼 수 없지만 아마도 생전에는 유명했으리라는 점 등을 짐작할 수 있을 뿐이다.

모든 것이 신기루 같은 상황에서는 작은 단서 하나도 수많은 이견을 낳는 대상이 된다. 작품이 완성된 해인 1432년으로부터 89년이 지나 제단화를 본 뒤러가 이 작품을 '얀의 제단화'로

불렀다는 사실을 두고 휘버르트 반에이크가 제단화에 기여한 바는 극히 적었다고 생각한 학자도 있었다. 또 다른 한편에서는 뒤러가 말하는 얀은 얀 반에이크가 아니라 얀과 동일한 이름인 요하네스[Johannes], 즉 사도 요한을 의미한다고 주장하기도 했다. 제단화의 주제가 『요한 묵시록』에서 비롯되었기 때문에 아주 터무니없는 주장은 아니다. 하지만 뒤러는 얀 반에이크가 그린 〈아르놀피니 부부의 초상〉을 묘사할 때도 '얀의 아르놀피니'라는 표현을 쓴다. 뒤러의 습관적인 표현방식을 고려한다면 뒤러가 말하는 얀은 얀 반에이크일 가능성이 높다.

아무도 모르는
〈겐트 제단화〉의 원래 모습

〈겐트 제단화〉의 또 다른 수수께끼는 누구인지 알 수 없는 휘버르트 반에이크와 얀 반에이크가 그렸다는 이 제단화가 처음에 어떤 모습이었는지 그 누구도 알지 못한다는 점이다. 믿을 수 없을지 모르지만 우리 눈앞의 〈겐트 제단화〉는 원래 저

런 모습이 아니었다.

중세 성당에서 제단화는 신의 세계를 볼 수 있도록 해주는 마법 장치였다. 최후의 심판을 통해 천당에 가야만 볼 수 있는 낙원을 현세에서 볼 수 있다는 것은 분명 매혹적인 일이다. 성당에 발을 디디기만 하면, 성실하게 일해 모은 전 재산을 기부한다거나 성인이나 성녀처럼 계시를 받지 않아도 누구나 제단화 너머로 펼쳐지는 신의 세계를 만날 수 있다.

그래서 제단화의 작가에게 가장 중요한 자질은 창의력이나 개성이 아니라 남다른 연출력이었다. 뛰어난 연출력으로 미사의 강론 때마다 수없이 되풀이되는 지루한 성경의 이야기들을 생전 처음 보는 듯한 경이로운 장면들로 바꿀 수 있어야 한다. 그러자면 한 폭의 그림으로는 턱도 없다. 성경 속 이야기를 고스란히 전달하기 위해 중세인들은 면밀한 계산 아래 제단화의 형식을 발명했다. 중세 제단화는 양 날개를 달아 그림의 수를 늘리고, 날개 안팎으로 그림을 그려 열고 닫을 때 다른 이미지가 보이도록 하는 특수한 장치이다.

제단화의 외부, 즉 문이 닫혀 있을 때 보이는 부분은 대부분 현세의 색깔, 즉 돌로 지은 중세 성당 내부를 닮은 어둡고 가라앉은 색채의 그림이었다. 반면 신의 세계를 묘사한 제단화 내부

는 보석에 버금가는 화려하고 요요한 색들로 가득했다. 천상의 소리 같은 파이프 오르간과 찬송가가 울려 퍼질 때 제단화를 열면 그 속에 숨겨져 있기에 더 고귀한 천상의 풍경이 나타난다. 누구나 저절로 겸허하게 손을 모을 수밖에 없는 연출, 오늘날의 뛰어난 영화 감독이라도 박수를 치게 만들 만한 연출이 아닌가.

제단화의 외부는 액자에 해당하는 화려한 장식으로 이어진다. 조각상과 기둥, 첨탑 등 그 자체로 건축물이라 할 만한 작은 예배당이 제단화를 둘러싼다. 제단화의 패널과 패널 사이를 기둥을 뜻하는 필라스터pilaster로, 뾰족하게 올라간 제단화 윗부분을 중세 성당의 첨탑을 부르는 명칭인 피나클pinacle로 부르는 이유는 이 때문이다. 제단화는 일개 그림이 아니라 그 자체가 신이 머무는 장소였기에 중세인들은 제단화 주변에 또 다른 작은 성당을 지은 것이다.

〈겐트 제단화〉 역시 마찬가지였을 것이다. 하지만 지금의 〈겐트 제단화〉가 아닌 1432년의 모습을 기록한 문헌은 아직 발견되지 않았다. 액자의 모양이 어떠했는지, 어떤 장식품과 조각상이 달려 있었는지 등에 대해서는 동시대의 다른 제단화를 참고해서 상상할 수 있을 뿐이다. 학자들은 원래의 액자가 여

타의 중세 제단화들처럼 아주 정교하게 조각된 장식들이 달려 있는 조각품에 가까운 형태였을 것이라고 추측한다. 원래의 액자에는 시계와 기계 장치가 내장된 오르골이 음악을 연주했을 것으로 짐작하는 이들도 있다. 하지만 액자가 정확히 어떤 모습이었는지 확신할 수 있는 사람은 아무도 없다.

그나마 남아 있는 단 하나의 자료인 성 바프 대성당의 관리 기록부에 의하면 〈겐트 제단화〉에 최초의 중요한 변형이 생긴 것은 1550년 이전이다. 1550년 이전의 어느 시점에서 누군가가 제단화를 받치고 있던 아랫부분인 프레델라predella(제단장식대)를 없애버렸다. 제단화는 이름 그대로 제단이라는 미사용 테이블 위에 올려두는 그림이다. 그래서 통상 세 폭이 넘는 제단화에는 무거운 제단화를 아래에서 받쳐주면서 테이블 위에 쉽게 올려놓을 수 있도록 고안된 상자 형태의 프레델라가 딸려 있다. 프레델라의 외부에는 제단화의 주제와 어울리는 그림을 그리는데, 일반적으로 제단화를 그린 화가가 프레델라의 그림까지 함께 완성한다. 그렇다면 〈겐트 제단화〉의 프레델라 역시 얀 반 에이크의 작품이었을 것이다.

거기엔 어떤 장면이 담겨 있었을까? 대부분의 프레델라처럼 성경의 주요한 장면들이 그려져 있었을까? 아니면 얀 반에이크

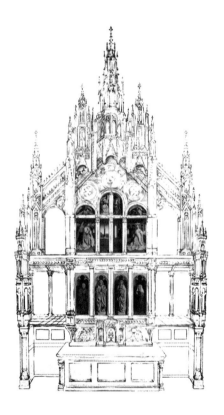

남아 있는 액자를 바탕으로 재구성해본 〈겐트 제단화〉 상상도.

- Lotte Brand Philip, *The Ghent Altarpiece and the Art of Jan van Eyck*(Princeton University Press, 1971)를 참고하여 재구성했다.

의 장기대로 식물과 동물, 중세의 건축물이 어우러진 이상향 예수살렘의 정경이 그려져 있었을까? 〈겐트 제단화〉의 프레델라가 어떤 모습이었는지에 대한 기록이 전혀 남아 있지 않기 때문에 상상마저 덧없는 일이다. 여하튼 프레델라가 떨어져 나가는 바람에 〈겐트 제단화〉는 제단에 올려놓는 그림이 아니라 벽에 고정시켜놓아야 하는 그림이 되고 말았다.

그리고 16세기의 어느 알 수 없는 시점에서 〈겐트 제단화〉의 액자와 연결된 외부 장식물들이 떨어져 나갔다. 제단화의 손상된 부분을 복원하기 위해서였거나 아니면 성당 내부에 성상을 금지했던 종교개혁의 여파 때문이었을 것이다. 확실한 것은 16세기에 이미 〈겐트 제단화〉는 돌이킬 수 없이 손상된 상태였다는 점이다.

즉 16세기인들조차도 〈겐트 제단화〉의 원래 모습이 어떠했는지를 알지 못했다. 1521년 〈겐트 제단화〉를 본 뒤러의 기록 역시 불완전한 셈이다. 더구나 뒤러를 비롯해 그 어느 누구도 제단화의 외부 형태를 기록으로 남기지 않았다. 열었을 때 높이가 3미터 76센티미터, 가로가 5미터 20센티미터나 되는 거대한 크기에 비교적 안정적인 재료인 유화물감을 쓴 그림임에도 손상이 빨랐던 것은 〈겐트 제단화〉만의 기묘한 구조 때문이었다.

<겐트 제단화>의
기묘한 구조

제단화를 관람하는 입장에서는 제단화에서 가장 중요한 부분은 그림 그 자체이겠지만 실상 제단화에서 그림은 몇 밀리미터 두께의 얇은 안료층일 뿐이다. 애당초 조각처럼 나무 패널을 연결해 입체적으로 만들어야 하기 때문에 제단화는 화가와 목수의 협업으로 탄생하는 작품이다. 즉 그림의 바탕이 되는 나무 작업이 얼마나 정교한가에 따라 제단화의 수명이 결정되는 것이다.

통상 두 폭이나 세 폭으로 구성되기 마련인 여타의 제단화에 비해 〈겐트 제단화〉는 조잡하다고 할 수 있을 정도로 그림 폭이 많다. 그림이 열리고 닫히는 양 날개는 양쪽으로 네 개씩 총 여덟 폭이다. 이 여덟 폭은 양면에 그림이 그려져 있어서 열려 있을 때나 닫혀 있을 때 모두 그림을 볼 수 있다. 열려 있을 때는 양 날개의 기능을, 닫혀 있을 때는 문의 역할을 하는 셈이다.

제단화가 열려 있을 때만 볼 수 있는 가운데 부분은 총 네 폭이다. 제단화 전체의 주제이기도 한 '하느님의 양을 경배하는

제단화 내부 구조도.

한 폭처럼 보이는 제단화를 구성하는 패널들을 모두 표시하면 위와 같은 〈겐트 제단화〉의 구조도를 얻을 수 있다. 즉 〈겐트 제단화〉는 단일 구조의 그림이 아니라 작은 나무판들의 집합체인 것이다.

장면'이 아래에 그려져 있고, 위로는 성모, 하느님, 세례자 요한이 각각 한 폭씩 자리 잡고 관람객들을 내려다본다. 양 날개 부분과는 달리 제단화가 열렸을 때 보이는 면에만 그림이 그려져 있다.

〈겐트 제단화〉의 바탕이 되는 모든 나무판들은 발틱 오크 baltic oak 로 이름처럼 발트 해 연안에서 자라는 떡갈나무다. 당연히 한 폭당 하나의 단일한 나무 패널 위에 그림을 그렸을 것 같지만 실상은 그렇지 않다. 〈겐트 제단화〉의 모든 패널들은 작게는 두 개에서 많게는 네 개까지 가로나 세로로 켠 나무판을 맞대어 끼워 맞추는 방식으로 만들어졌다. 즉 39쪽에서 보듯이 제단화는 작은 나무판들의 집합체인 것이다.

게다가 하나의 패널을 이루는 각 나무판들은 모두 크기와 두께가 다르다. 예를 들어 제단화의 핵심이라고 할 수 있는 '하느님의 양을 경배하는 장면'은 너비가 34센티미터인 나무판 두 개와 36.8센티미터, 32.4센티미터짜리 나무판 두 개를 이어 만들었다. 나무판의 두께 또한 제각각이다. 양 가장자리의 판자 두 개는 1.6센티미터인 데 반해 가운데는 3.4센티미터나 된다.

한 폭 한 폭의 패널은 모두 발틱 오크로 만든 나무틀에 끼웠다. 이 나무틀은 현재 남아 있는 액자와 거의 동일한 모양이었

현재 오리지널 액자의 흔적은 오로지 아담과 이브의 윗부분에만 남아 있다. 2010년 보존 복원
과정에서 촬영된 위 사진은 나무틀에 그림을 끼운 중세 시대 액자의 모습을 보여준다.
액자의 역할을 했던 나무틀은 아래 두 사진과 같은 방식으로 접합했다.

Jean-Albert Glatigny, 'Report in progress: observation on the supports and frames of the
Ghent Altarpiece', April–November 2010 @JAG.

을 것이라고 추정하는데, 나무대에 홈을 파서 홈 안에 그림을 끼워 맞춘 뒤 사면四面을 장부와 장부 구멍으로 접합했다.

　나무라는 소재에 대한 간단한 상식만 있어도 이렇게 만들어진 바탕이 얼마나 취약한지 쉽게 짐작할 수 있다. 시간이 흐르면서 하나의 패널을 구성하는 나무판들이 틀어지고 축소되면 전면에 그려진 그림에도 균열이 생긴다. 나무판 사이의 이음새가 빠지면서 그림이 산산조각 나기도 한다. 게다가 액자의 역할을 하는 나무틀에 그림을 끼워놓은 형태여서 그림의 바탕이 되는 패널에 사소한 변형이 생기기만 해도 그림 전체가 흔들릴 수밖에 없다.

　제단화가 놓여 있는 환경 자체도 문제였을 것이다. 중세의 성당에서는 일 년에 2천 번 이상의 미사를 거행했다. 하루에 적어도 네 번 이상의 미사를 거칠 동안 제단화 앞의 촛불은 현현하게 타올랐을 것이다. 이 촛불의 그을음은 그대로 그림 위에 모래처럼 쌓인다. 뒤러처럼 뒷돈을 주고서라도 일부러 제단화를 열어본 사람이 한둘이 아니었을 테니 수없이 열고 닫는 동안 나무판의 연결 부위에 충격이 가면서 금이 생기고 급기야는 나무판이 떨어져 나갔을 것이다.

나폴레옹의
야망

〈겐트 제단화〉는 16세기부터 21세기까지 이름도 알려지지 않은 수많은 복원가의 손을 거쳐야만 했다. 지금 성 바프 대성당에 걸린 〈겐트 제단화〉는 582년 전에 봉헌한 바로 그 제단화가 아니라 시간의 흔적이 켜켜이 쌓인 결과물이다.

1794년 벨기에와 네덜란드로 쓰나미처럼 진격한 나폴레옹의 군대는 그해 8월 성 바프 대성당에 밀어닥쳐 제단화의 본진에 해당하는 가운데 네 폭의 그림을 탈취해 갔다. 단지 〈겐트 제단화〉만 그랬던 것이 아니다. 바티칸의 〈벨베데레의 아폴론 상〉, 프로이센 왕 프리드리히 2세의 상수시 궁전 테라스에 서 있던 그리스 시대 청동 조각 〈경배하는 소년상〉(지금은 베를린의 알테스 박물관에서 소장하고 있다) 등 1802년부터 1815년까지 유럽에서 손꼽히는 예술품들은 모두 파리 루브르 궁의 나폴레옹 박물관으로 끌려왔다. 자신의 이름이 붙은 박물관에 세계적인 미술품을 모아 치세의 영광을 빛내고자 했던 나폴레옹의 야심 때문이었다. 〈겐트 제단화〉는 나폴레옹 박물관의 제물이

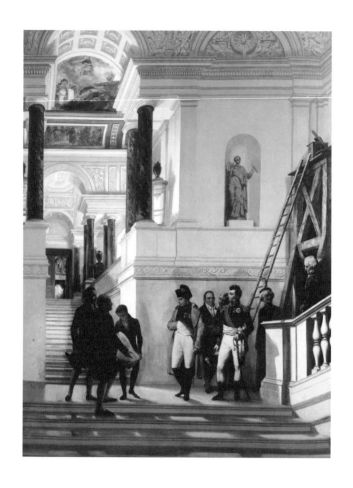

루이 샤를 오귀스트 쿠데, 〈건축가 페르시에와 퐁텐의 안내로 루브르를 방문하는 나폴레옹 1세〉,
캔버스에 유채, 177×135cm, 1833년, 루브르 박물관, 파리.

었던 것이다.

1801년부터 이 네 폭의 그림은 나폴레옹 박물관의 노른자위라 할 만한 그랑 갤러리에 걸려 있었는데 이 과정에서 원래의 액자들은 어디론가 사라졌다. 애당초 그림판만 떼어낸 다음 파리로 이송한 것인지, 아니면 파리에서 액자를 제거한 것인지는 분명치 않다. 오리지널 액자처럼 보이는 현재의 액자는 1951년 복원 과정에서 새로 만든 것이다. 나폴레옹의 워털루 전투 패배 이후, 빈 조약을 통해 1816년 5월 10일 이 네 폭의 그림은 다시 성 바프 대성당으로 돌아왔지만 이미 사라진 액자는 되찾을 길이 없었다.

조각난
제단화

그리고 그해 10월, 그림이 반환된 지 5개월도 지나지 않은 시점에서 성 바프 대성당 참사회는 기묘한 결정을 내린다. 제단화

의 양 날개에 해당하는 그림 중 아담과 이브를 제외한 나머지 여섯 폭을 매각한다는 공고를 낸 것이다. 아무리 성당의 재정난이 심각했다고는 하지만 오늘날로 치면 시를 대표하는 문화재를 팔아넘기는 것이니 지금으로서는 상상할 수도 없는 일이다. 시민들이 시위에 나서고 시위원들이 모조리 반대표를 던질 사건이다. 하지만 19세기 초반 성당의 제단화는 문화재가 아니라 성당의 사유물로 얼마든지 거래의 대상이 될 수 있는 물건에 지나지 않았다. 성당 참사회 측은 제단화의 양 날개를 팔고 가운데 부분을 성당에 보관하면, 명분도 지키고 재정난도 타개할 수 있는 묘수라고 생각했던 게 분명하다.

그렇다면 왜 아담과 이브는 제외한 것일까? 애당초 아담과 이브는 판매를 위한 고려의 대상에도 오르지 못했던 듯하다. 1781년 성당을 방문했던 오스트리아 황제 요제프 2세가 중세 그림 중에서는 보기 드물게 실물 사이즈의 나체화인 아담과 이브를 보고 충격을 받은 나머지 그림을 떼어내라고 지시했기 때문이다. 이후 성당 측은 아담과 이브를 창고에 보관했다. 요제프 2세가 얼마나 청빈하고 고결한 종교관을 가지고 있었는지는 알 수 없으나 뒤러 같은 심미안이 없었음은 확실하다. 하지만 덕분에 아담과 이브는 팔려 가는 신세를 면할 수 있었으니,

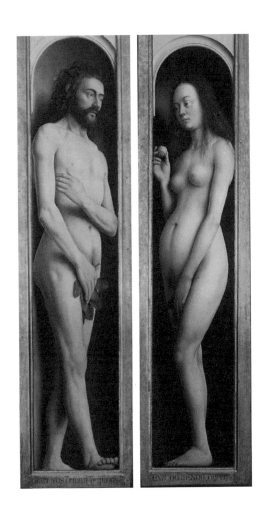

아담과 이브는 실물 사이즈의 나체화라는 이유로 19세기까지 금기시된 패널이었다.
오늘날에는 오히려 이 때문에 미술사적으로 높은 평가를 받는다.

이 또한 역사의 아이러니이다.

〈겐트 제단화〉는 명성답게 판매 결정을 내린 지 두 달 만에 브뤼셀의 아트딜러인 니우엔휘스L. J. Nieuwenhuys에게 넘어갔고 이후 영국인 컬렉터 에드워드 솔리Edward Solly를 거쳐 1821년 프로이센의 황제 프리드리히 빌헬름 3세의 컬렉션에 편입되었다. 한때 나폴레옹 군대에게 쫓겨 러시아로 유배를 가기도 했던 프리드리히 빌헬름 3세의 야망 역시 그의 정적이던 나폴레옹과 하등 다를 바가 없었다. 그는 박물관을 통해 독일의 위대함을 보여주고자 1839년 8월 3일 자신의 60세 생일을 맞아 오늘날 베를린의 알테스 박물관의 전신인 왕립미술관Königliche Museen 의 문을 열었다.

패널 쪼개기:
실험대에 오른 제단화

왕립미술관의 소장품으로 1층 전시실에 나란히 걸린 이 여섯 폭의 패널에는 양면에 그림이 그려져 있다. 박물관의 벽에

걸기에 적당한 작품이 아닌 것이다. 그래서 처음에는 벽에 회전 고리를 달아 격주로 그림을 뒤집어 전시했다. 새로 맞춘 중세풍 고딕 장식이 달린 액자를 달아놓긴 했지만 그때까지만 해도 여섯 폭의 그림은 비교적 원본의 모습을 많이 간직하고 있었다. 1894년 박물관 관장이었던 빌헬름 보데^{Wilhelm Bode}의 지휘 아래 패널을 쪼개는 사태가 발생하기 전까지는 말이다.

패널 쪼개기는 말 그대로 양면으로 그림이 그려진 나무판의 가운데를 잘라서 한 장을 두 장으로 만드는 방법이다. 유서 깊은 성당들이 소장하고 있던 유명한 제단화들이 대거 박물관의 소장품으로 변신했던 19세기와 20세기 전반까지 성행했다. 몇백 년 동안 수축되고 틀어진 나무판의 가운데를 쪼갠다니 듣기만 해도 오싹할 만큼 위험천만한 일이기에 요즘에는 사용하지 않는다.

그럼에도 불구하고 패널 쪼개기가 유행했던 이유는 간단하다. 본래 제단화의 성격에 따라 양면으로 그려진 패널들을 두 장의 평면 그림으로 만들면 박물관 벽에 걸기도 수월할 뿐 아니라 그림의 개수도 늘어나기 때문이다. 유명한 그림을 더 많이 소장하려는 박물관의 탐욕은 그림을 산산조각 낼 수 있는 위험 앞에서도 굴하지 않았다. 수많은 중세 시대의 제단화들이

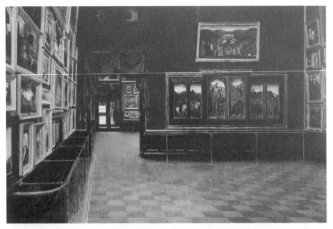

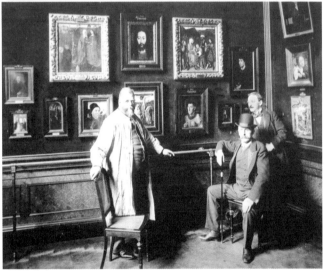

1 카를 베네비츠 폰 뢰벤 2세, 〈알테스 박물관의 회화관 내부〉, 1880년경, 알테스 박물관, 베를린.

2 작자 미상, 의자에 앉아 있는 이가 빌헬름 폰 보데이다. 1896년, 국립미술관, 베를린.

이 아찔한 시험대에 올랐다.

15세기 콘라트 비츠^{Konrad Witz}의 제단화 〈구원의 거울〉이 그 대표적인 예이다. 1955년까지 〈구원의 거울〉은 몇 차례인지 정확하게 알 수 없을 정도로 수없이 패널 쪼개기를 당했고, 그 과정에서 양 날개에 달린 각각 네 폭의 그림들은 열여섯 폭으로 늘어났다. 그렇게 엄청난 손상을 입었을 뿐만 아니라 설상가상으로 그중 네 장은 어디론가 분실되었다. 현재 남아 있는 것은 총 열두 장으로 디종, 바젤, 베를린의 박물관에 흩어져 있다. 하지만 한두 장의 그림이 박물관에 보관되어 있다 한들 무슨 의미가 있을까? 조각난 그림들은 박물관의 자랑거리가 아니라 중세인들이 경외의 눈으로 보았던 거대한 세계의 일부였다. 천사 가브리엘과 아우구스투스 황제, 아브라함과 시바의 여왕이 한자리에 머물던 구원의 세계는 그렇게 영원히 사라져버린 것이다.

다행히 오늘날 〈겐트 제단화〉는 함께 모여 있지만, 패널 쪼개기의 흔적은 여전히 남아 있다. 여섯 폭을 열두 폭으로 만드는 과정에서 각 나무판을 지지하고 있던 원래의 이음새를 떼어내고 뒷면에 갈비뼈 모양의 지지대인 크래들^{cradle}과 못으로 고정된 나무 지지대를 붙였다. 발틱 오크 재질이던 원래의 액자 대

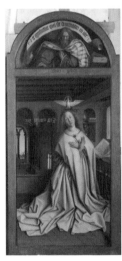

1 패널 쪼개기의 실험대에 올랐던 제단화의 오른쪽 날개 윗부분.

2 2010년 복원 과정에서 드러난 패널 쪼개기의 흔적. 갈빗대 모양의 지지대인
크래들의 모습이 보인다.

신 소나무로 된 액자를 덧입혔다. 이 과정에서 명문이 씌어 있던 원래의 액자도 없어졌다. 그래서 이제는 명문을 볼 수 있는 방법이 없다. 오로지 문서로 남아 있는 명문의 흔적에 매달려야 한다. 현재 〈겐트 제단화〉는 양면을 다시 붙여놓은 상태이다. 하지만 다시는 원래의 모습 그대로 합체하지 못하는 절름발이 제단화일 뿐이다.

제단화를 구한
자

1920년 10월 6일, 겐트의 성 바프 대성당에서는 축제가 벌어졌다. 무려 126년 만에 〈겐트 제단화〉가 완전체로 돌아왔기 때문이다. 독일이 제1차 세계대전에서 패하면서 베르사유 조약에 따라 그림을 반환했던 것이다.

하지만 '명작'을 향한 권력자들의 집착은 여기서 멈추지 않았다. 1940년 5월 10일, 이번에는 히틀러의 독일 군대가 벨기에로 진격해 왔다. 베르사유 조약의 전면 파기를 내세운 히틀러

에게 〈겐트 제단화〉는 반드시 독일로 되돌아와야만 하는 독일의 문화재였다. 사실 왕립미술관에 작품을 기증한 프리드리히 빌헬름 3세가 법적으로나 도덕적으로 하등의 문제가 없는 과정을 통해 작품을 구입했기 때문에 독일로서는 억울한 측면이 있다. 하지만 벨기에 역시 전쟁 배상 대신으로 문화재를 돌려받은 것이기에 정당하다는 입장이었다.

전쟁에서 이기고 질 때마다 문화재의 주인이 바뀌는 현상은 역사적으로 흔한 일이지만 승리의 제단에 제물로 올라가야 하는 문화재의 운명은 슬프다. 문화재 역시 살아 있는 유기체처럼 뿌리내린 바로 그 자리에서 애정 어린 보살핌을 받아야만 가지를 뻗고 자라나기 때문이다.

전쟁이 발발하기 이전부터 〈겐트 제단화〉에 대한 히틀러의 열망을 익히 알고 있던 벨기에 측은 독일군이 국경에 진입하자마자 같은 달 26일에 〈겐트 제단화〉를 프랑스와 스페인 국경 지방, 험준한 피레네 산맥이 든든하게 버티고 있는 도시 포Pau로 이송했다. 그때까지는 아무도 프랑스의 패배를, 프랑스의 비시 정권이 독일에 협력하리라는 사실을 예상하지 못했던 탓이다. 프랑스 비시 정권의 수상인 피에르 라발Pierre Laval이 자진해서 〈겐트 제단화〉를 헤르만 괴링Hermann Göring에게 갖다 바치리라

고는 아마 피에르 라발 자신도 몰랐을 것이다.

전쟁 중이라 자세한 이송 기록은 남아 있지 않지만 1942년 전쟁이 중반에 이르렀을 때 〈겐트 제단화〉는 노이슈반슈타인 성에 도착했다. 오늘날 디즈니랜드 성으로 알려진 노이슈반슈타인 성은 히틀러가 유럽 곳곳에서 탈취해 온 주요 미술품들을 보관하는 수장고였다. 히틀러의 꿈도 나폴레옹이나 프리드리히 빌헬름 3세와 다르지 않았다. 린츠에 총통미술관Führer Museum을 세우는 것이 화가 지망생이기도 했던 히틀러의 염원이었다. 패망의 기운이 스멀스멀 피어나던 1944년 9월, 나치 치하의 동유럽을 관장하던 알프레트 로젠베르크Alfred Rosenberg는 〈겐트 제단화〉를 오스트리아 산악지대에 위치한 알타우세AltAussee 소금광산으로 보낸다. 42만 제곱미터에 달하는 알타우세 소금광산에는 〈겐트 제단화〉 외에도 총통미술관에 소장될 1만 점의 주요 미술품들이 숨겨져 있었다.

사라진 미술품만 찾는 연합군 측 병사 부대인 MFA&A는 〈겐트 제단화〉의 행방을 쫓는 일을 일순위로 삼고 있었지만 정작 〈겐트 제단화〉를 구원한 것은 알타우세 소금광산을 관리하고 있던 나치의 관리자 카를 지버Karl Sieber였다. 잦은 이송으로 가운데가 갈라져버린 사도 요한 패널을 직접 복원했던 그는 소

금광산을 통째로 폭파해버리라는 윗선의 명령을 거부했을 뿐만 아니라 레지스탕스와 협력해 광산의 입구에 폭탄을 설치해서 나치 군대의 진입을 막았다.

역사는 거대한 조직의 승리와 패배의 연속처럼 보이기도 하지만 결국 역사의 틈바구니 속에서 소중한 무언가를 살리고 죽이는 것은 미미해 보이는 한 개인의 용기와 사랑이다. 카를 지버는 일개 병사에 불과했지만 〈겐트 제단화〉를 살릴 수 있었던 유일한 사람이었고 그 의무를 다했다. 나머지 이야기는 〈모뉴먼츠 맨〉이라는 영화를 통해 대중적으로 널리 알려진 그대로이다. 1945년 11월 〈겐트 제단화〉는 무사히 성 바프 대성당의 베이트 제실로 다시 돌아왔다.

도둑을 잡아라

가지 많은 나무에 바람 잘 날이 없다는 옛말처럼 〈겐트 제단화〉는 아직까지도 풀리지 않은 미스터리한 도난 사건의 주인

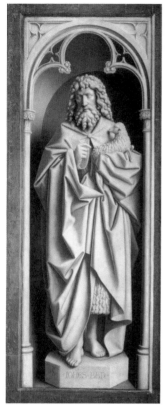
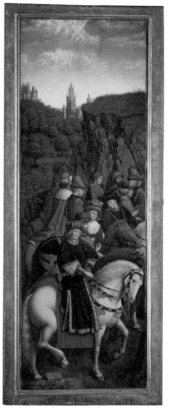

도난당한 후 되돌아온 '사도 요한' 패널과 아직까지 소재가 파악되지 않고 있는 '공평한 심판자'.
현재의 제단화에는 제프 판데어 베컨이 복제한 그림을 달아놓았다.

공이 되기도 했다. 1934년 제단화 하단의 제일 왼쪽 패널인 '사도 요한'(앞)과 '공평한 심판자'(뒤)가 감쪽같이 사라졌다. 패널 쪼개기를 통해 두 장이 된 것을 다시 붙여놓은 것이다보니 한 장의 패널이 없어진 것이지만 결국 그림은 앞과 뒤 두 장이 사라진 셈이다.

그림을 훔쳐간 범인은 편지를 보내 백만 벨기에 프랑을 요구했다. 하지만 범인은 돈이 목적이라기보다 일종의 추리게임을 즐기려는 심산이었던지 세 번째 편지에 그림을 찾을 수 있는 단서를 실어 보낸다. 결국 지하철 사물함에 숨겨져 있던 '사도 요한' 패널이 발견되었다. 아르센 뤼팽과 셜록 홈스를 동경하던 아르센 괴데르티에Arsène Goedertier라는 성물 관리인이 범인으로 지목되었지만 그는 평생 범죄를 인정하지 않다가 '공평한 심판자' 패널의 위치를 아는 자는 나뿐이라는 고백을 남기고 사망한다. 그리고 지금까지 이 패널은 수많은 아마추어 탐정과 벨기에 경찰의 추적 대상으로 남았다.

이 사건은 '명화'와 '도둑'이 등장하는 흥미진진한 스토리 때문에 알베르 카뮈의 소설 『추락La Chute』의 모티프가 되기도 했다. 아직까지 '공평한 심판자'는 행방이 묘연하다. 현재 제단화에 달려 있는 '공평한 심판자' 패널은 원본이 아니라 벨기에의

카피스트 제프 판데어 베컨^{Jef Van der Veken}이 그린 복제본이다.

진실로 당신이
보아야 하는 것

 이쯤 되면 한 가지 의문이 떠오른다. 아직까지 〈겐트 제단화〉
는 그 자리에 서 있지만 과연 우리가 보고 있는 것은 무엇일까?
하는 것이다.

 수많은 복원 과정을 통해 남겨진 셀 수 없는 덧칠과 톱 자국,
프리드리히 빌헬름 3세의 인장이 또렷이 남아 있는 패널, 20세
기에 새로 만든 액자……. 지금의 〈겐트 제단화〉는 외부 장식
이 모조리 제거되었을 뿐만 아니라 명문마저 원본 액자와 함께
사라져버렸다. 그리고 〈겐트 제단화〉를 바라보던 중세인들은
역사 속 저 너머에 있다. 오로지 제단화를 보기 위해 노숙도 마
다하지 않고, 떨리는 발걸음으로 성당 미사에 참석했을 그들.
일렁이는 촛불 아래 제단화가 열릴 때마다 그 빛나는 색채로
지상의 온갖 고난과 괴로움을 위로받았을 그들은 모두 진짜 신

의 세계로 돌아간 지 오래다.

　그러므로 우리가 보고 있는 것은 얀 반에이크의 〈겐트 제단화〉가 아니라 인간의 욕망이 넘실거리는 바다에 간신히 떠 있는 2밀리미터 두께의 안료층일지도 모르겠다. 우리가 〈겐트 제단화〉에서 보아야 할 것은 대부분의 미술사 책에서 찬탄해 마지않는 반에이크 형제의 놀라운 테크닉과 패널 곳곳에 숨어 있는 종교적인 의미가 아니다. 진실로 우리가 보아야 하는 것은 이 제단화를 모진 풍파 속에 내던진 인간의 욕심과 제단화를 통해 권력을 치장하고자 했던 이들의 허망한 몸짓이 아닐까.

세상에서 가장 거대한 액자

17세기식 드라마, <마리 드 메디시스의 생애>

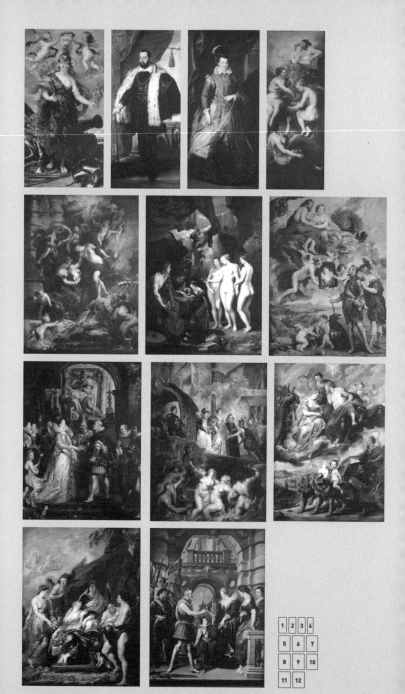

1 2 3 4
5 6 7
8 9 10
11 12

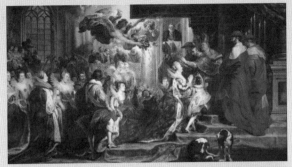

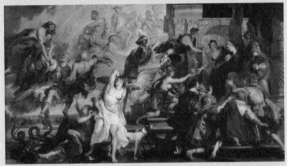

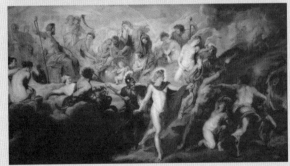

13

14

15

1 〈여왕의 초상〉.

2 〈토스카나 대공, 프란체스코 1세 데 메디치의 초상〉.

3 〈토스카나 대공비, 오스트리아의 요하나의 초상〉.

4 〈마리 드 메디시스의 운명을 가늠하는 여신들〉.

5 〈1573년 4월 26일, 여왕의 탄생〉.

6 〈여왕의 교육〉.

7 〈앙리 4세에게 여왕의 초상화 제시〉.

8 〈마리 드 메디시스와 앙리 4세의 결혼을 위한 대리 결혼식〉.

9 〈마르세유에 상륙〉.

10 〈리옹에서 마리 드 메디시스와 앙리 4세의 만남〉.

11 〈왕세자의 탄생〉.

12 〈섭정권의 수여〉.

13 〈생드니에서 여왕의 대관식〉.

14 〈앙리 4세의 죽음과 섭정권 선포〉.

15 〈신들의 조언〉.

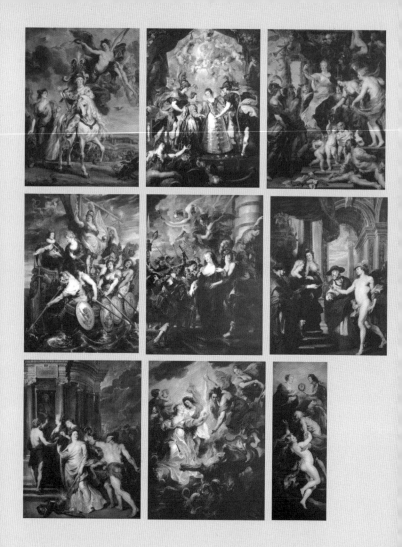

16	17	18
19	20	21
22	23	24

16 〈줄리에에서의 승리〉.

17 〈공주들의 교환〉.

18 〈마리 드 메디시스
섭정의 지복〉.

19 〈루이 13세의 성인식〉.

20 〈블루아에서의 탈출〉.

21 〈앙굴렘의 화해〉.

22 〈평화로운 종결〉.

23 〈궁내부 대신의 사망 후
완전한 화해〉.

24 〈진실의 승리〉.

잊혀진 드라마,
메디시스 갤러리

　루브르 박물관의 리슐리외관 2층 18번 방의 이름은 '메디시스 갤러리'이다. 이곳에는 루벤스가 마리 드 메디시스의 생애를 묘사한 24점의 연작이 걸려 있다. 마리 드 메디시스는 앙리 4세의 부인이자 루이 13세의 어머니로 어린 아들을 대신해 섭정을 펼치며 현란한 정치 편력을 이어간 여인이다. 이 연작은 여왕의 탄생부터 앙리 4세의 죽음, 섭정, 루이 13세의 집권 등 여왕의 일생을 시대순으로 그렸기 때문에 '마리 드 메디시스의 생애'라는 별칭이 붙었다.

　24점의 작품들은 높이가 3미터 94센티미터나 되는 대작들이다. 거대한 사이즈에 기가 눌린 탓인지 이 방 안의 관람객들은 유난히 지쳐 보인다. 군대 사병들처럼 일사불란하게 도열한 대작에 대한 경탄과 경외심은 벽감 안에 갇힌 그림들을 한 장씩 훑어보는 사이에 신기루처럼 사라진다.

　하지만 그들을 탓할 수는 없다. 이 박물관에는 왕과 왕비, 그리스 신화를 주제로 한 일견 비슷해 보이는 그림들이 층마다

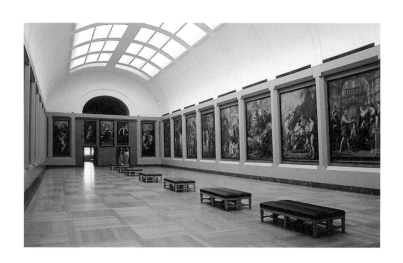

현재 루브르 박물관의 '메디시스 갤러리'.

가득하다. 게다가 군더더기 하나 없는 현대 박물관의 깔끔한 내부는 그 어떤 상상력도 자극하지 못한다. 21세기를 살아가는 우리들에게 〈마리 드 메디시스의 생애〉가 담고 있는 17세기식 드라마는 너무나 먼 옛날이야기이다. 그리고 우리에게는 이 눈앞의 장대한 드라마를 읽어낼 17세기식 언어와 정서가 없다.

그렇잖아도 피곤한 다리를 더 피곤하게 만드는 긴 복도를 지나가며 관람객들은 끝이 어디인지 알 수 없는 이 박물관의 무자비한 크기와 반복되는 그림들에 기어이 짜증이 난다. 그렇게 그들은 이 24점의 그림들이 떠나온 세계를 알지 못한 채 자리를 뜨고 만다.

아들과 엄마의
전쟁

〈마리 드 메디시스의 생애〉는 원래 파리 뤽상부르 궁전의 메디시스 갤러리를 위한 그림이었다. 그러나 오늘날 프랑스 상원의사당으로 쓰이고 있는 뤽상부르 궁전과 파리지엔들의 안식

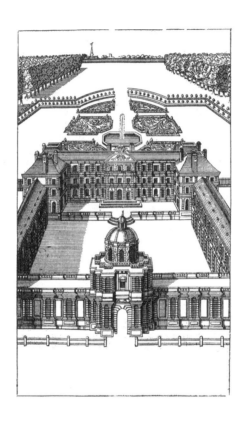

마리 드 메디시스 시대의 뤽상부르 궁전을 보려면 18세기 판화를 들여다보아야 한다.

작자 미상, 〈뤽상부르 궁전의 전경〉, 판화, 18세기, 장식미술박물관, 파리.

처인 뤽상부르 정원 그 어디에도 마리 드 메디시스 시대의 흔적은 남아 있지 않다. 1805년 내외부 공사를 진행하면서 그림이 걸려 있던 메디시스 갤러리를 허물고 그 자리에 계단을 만든 탓에 갤러리의 옛 모습은 짐작조차 할 수 없다.

뤽상부르 궁전은 마리 드 메디시스의 공식 건축가 살로몬 드 브로스Salomon de Brosse의 지휘 아래 1615년 공사가 시작되었지만, 1622년이 되어서도 완공되지 못했다. 바람 잘 날 없던 정치 상황 탓이었다.

성년이 된 아들에게 왕위를 물려주었음에도 왕실 고문 수장직을 꿰차고 실권을 휘두르는 어머니를 견디지 못한 루이 13세는 1617년 전격적으로 쿠데타를 감행했다. 우선 마리 드 메디시스를 정치적으로 고립시키기 위해 최측근인 콘치노 콘치니를 살해했다. 그 뒤 여왕을 파리 근교의 블루아 성에 유배시키는 것으로 어머니와 아들의 전쟁은 일단락되는 듯했다.

그러나 마리 드 메디시스는 평생을 음모와 배신으로 점철된 정치판 속에서 살았던 노회한 정치인이었다. 그녀는 흩어진 측근들을 규합하며 루이 13세의 감시가 느슨해질 때를 기다렸다. 그리고 2년 뒤인 1619년 2월의 차가운 밤, 40미터나 되는 성벽을 끈을 타고 내려와 탈출했다. 사실상 감금 상태가 아니었

어머니와 아들의 갈등으로 촉발된 〈블루아에서의 탈출〉과 〈앙굴렘의 화해〉를 묘사한
루벤스의 그림.

기 때문에 성의 입구를 당당하게 통과할 수 있었음에도 여봐란듯이 창문을 타고 내려오는 화려한 탈출쇼를 벌인 이유는 간단했다. 여론을 움직이기 위해서였다. 예상대로 탈출극은 판화와 노래로 제작되어 온 유럽으로 퍼져 나갔다.

이토록 깜찍하게 블루아 성을 박차고 나온 마리 드 메디시스는 앙굴렘 성에 진을 쳤고 미리 연통하고 있던 기즈 공작, 에페르농 공작 등 프랑스 정계의 유력자들이 이곳으로 속속 몰려들었다. 옷 속에 숨겨 나온 보석을 팔아 군사를 규합한 여왕은 전쟁도 불사할 태세였다. 결국 선택지가 없던 루이 13세는 내전 대신 협상을 택했다. 그 결과가 바로 1620년 여왕의 파리 귀환이다.

그사이 뤽상부르 궁전은 공사가 중단되다시피 한 상태였다. 내일 여왕이 죽는다 해도 이상하지 않을 전란의 시대였던데다 어머니와 아들이 엎치락뒤치락하는 복수전을 벌이는 사이 공사비 지급이 중지되었기 때문이다. 게다가 공사를 담당한 건축가 살로몬 드 브로스는 노인성 관절염으로 앓아누워 있는 날이 더 많았고, 하필 성의 지반이 석회암이라 구멍마다 물이 쏟아져 나오는 통에 공사도 쉽지 않았다.

마리 드 메디시스의
비밀스러운 갤러리

안타깝게도 살로몬 드 브로스가 직접 그렸을 내외부 설계도를 비롯해 건축 과정을 담은 자료들은 1859년 화재로 몽땅 전소되었다. 완공 후 40년이 지난 1661년에 제작된 건축 도면으로만 갤러리의 모습을 대충 짐작해볼 수 있을 뿐이다. 뤽상부르 궁전은 양팔을 길게 펼친 ㄷ자 모양이다. 이 중 긴 양팔에 해당하는 부분이 바로 갤러리다.

갤러리는 17세기 대귀족의 저택이나 궁전에서 빼놓을 수 없는 공간이었다. 현대인에게 갤러리는 양쪽으로 창이 난 쓸데없이 긴 복도에 불과하지만, 17세기인들에게 갤러리란 손님을 접대하는 연회장이자 부와 권력의 상징이었다. 보통 양면 대칭으로 난 창문으로는 잘 가꾼 안뜰과 바깥뜰을 동시에 조망할 수 있고, 내부는 벽화로 화려하게 장식했다. 하지만 뤽상부르 궁전의 설계도에 나타나는 메디시스 갤러리는 다소 특이하다.

일반적으로 17세기 건축가들은 손님을 맞이하는 데 용이하도록 갤러리를 현관과 일직선상에 배치했다. 그러나 메디시스

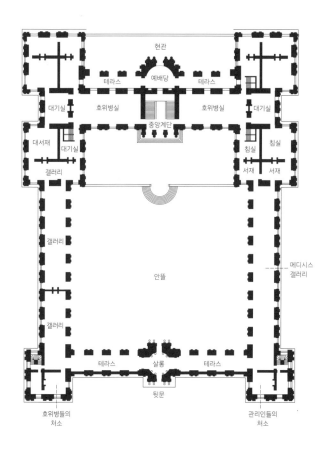

현관

테라스 예배당 테라스

대기실 호위병실 호위병실 대기실

대서재 대기실 침실 침실

갤러리 서재 서재

갤러리 메디시스
갤러리

안뜰

갤러리

테라스 살롱 테라스

뒷문

호위병들의 관리인들의
처소 처소

〈뤽상부르 궁전 2층 도면〉. 이 도면을 보면 메디시스 갤러리의 위치를 확인할 수 있다.
갤러리로 들어가는 문은 정면과 후면에 있는데, 어느 쪽이든 직접 갤러리와 맞닿지 않는다.

갤러리는 이러한 전통과는 전혀 반대되는 위치에 있다. 메디시스 갤러리에 들어서려면 정면과 후면에 각각 두 개씩 나 있는 문을 통과해야 한다.

정면에 난 문은 여왕의 개인 공간인 침소 및 서재와 이어지고, 후면의 문을 나서면 바로 관리인들의 처소와 성의 뒷문으로 통하는 복도가 나온다. 어떤 문으로 들어서건 외부인이 쉽게 드나들 수 없는 구조다. 이 때문에 뤽상부르 궁전의 메디시스 갤러리는 17세기 여느 갤러리들과는 그 성격이 다르다. 외부인들이 드나들 수 있는 열린 공간이 아니라 여왕의 비밀스러운 개인 공간이자 아주 가까운 측근들만 드나들 수 있는 장소인 것이다.

이 특이한 갤러리의 주인, 마리 드 메디시스는 당시 유럽에서 가장 이름난 화가를 불러 갤러리 단장을 맡긴다. 루벤스가 등장하는 건 바로 이 시점에서이다.

메디시스 갤러리를 위한
그림 계약서

〈마리 드 메디시스의 생애〉에 관한 가장 오래된 기록은 루벤스가 직접 서명한 그림 주문 계약서다. 계약서라니? 자유로이 창작하는 천재적인 예술가의 이미지에 익숙한 현대인들에게 그림에 계약서가 존재한다는 사실은 황당한 이야기이다. 게다가 기존의 미술사가들은 그림을 설명하는 데 집중한 나머지 화가의 계약서는 거의 다루지 않는다.

하지만 빛나는 르네상스 시대를 비롯해 19세기 전반까지 화가는 창의적인 천재가 아니라 우리 주변에서 흔히 볼 수 있는 성실한 직업인이었다. 천재적인 예술가의 아이콘인 미켈란젤로나 레오나르도 다빈치는 오늘날의 화가들처럼 전시회를 열어 작품을 판 것이 아니다. 그들은 주문을 받아 계약서를 쓰고 계약서의 조항을 철저하게 지켜가며 제작에 임하는 하청업자이자 자신의 이름을 건 공방을 운영하느라 고군분투하는 개인사업자였다. 이 때문에 19세기 이전의 작품을 연구할 때 계약서는 아주 귀중한 자료이다. 다만 당시에는 개인사업자의 소소한

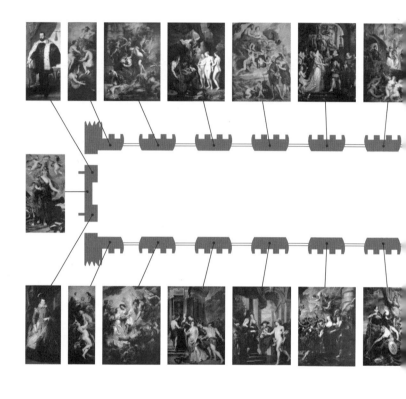

뤽상부르 궁전의 메디시스 갤러리는 애당초 이와 같은 모양새였을 것이다.
양쪽 창문 사이의 벽에 24점의 그림이 걸리도록 설계했다. 그림이 걸릴 벽의 사이즈가
각기 다르기 때문에 그림의 크기도 다르다. 그야말로 여왕 마리 드 메디시스를 위해
헌정된 갤러리라 할 수 있겠다.

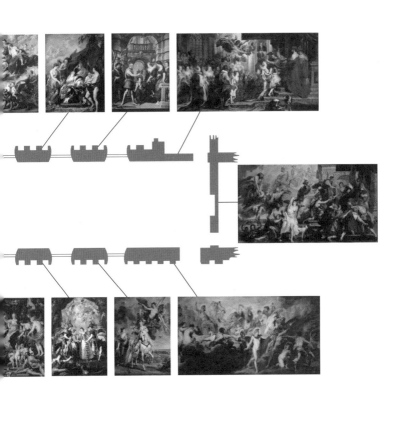

계약서에 불과했기에 제대로 보존하지 않아 남아 있는 것이 매우 적을 뿐이다. 다행히 〈마리 드 메디시스의 생애〉에 대한 루벤스의 계약서는 파리의 네덜란드 문화재단에 보관되어 있다.

루벤스의 계약서에서 갑은 여왕 마리 드 메디시스와 여왕의 대리인이자 왕실 고문이었던 클로드 부티예Claude Bouthillier다. 계약을 공증한 두 명의 법무사는 루이 13세의 대리 법무사인 피에르 파르크Pierre Parque와 피에르 게로Pierre Guerreau, 을은 안트베르펜에 살고 있는 화가, 페터 파울 루벤스로 기재되어 있다.

1622년 2월 26일에 체결된 이 계약서에는 특기할 만한 사항이 여러 가지 있다. 우선 루벤스는 '각 갤러리당 24점씩, 갤러리 두 개를 장식할 총 48점의 그림'을 제작해야 한다. 〈마리 드 메디시스의 생애〉가 24점이 된 것은 여왕의 생애에서 꼭 묘사해야 할 24개의 사건이 있어서가 아니다. 복도를 사이에 두고 각기 9개씩 난 창문 사이에 10점씩, 정면의 벽난로와 문 위에 각기 한 점씩 세 점, 후면의 문 사이에 한 점을 배치하면 총 24점이 되기 때문이다. 즉 처음부터 〈마리 드 메디시스의 생애〉는 제작 목적이 뚜렷한 작품이었다. 이 24점의 그림들은 오로지 메디시스 갤러리를 위해 제작되었으며 그 내용 역시 주문자인 여왕과 그 측근들에 의해 미리 정해져 있었다. 따라서 루벤스

는 두 개의 갤러리 중 하나에는 여왕의 '영웅적이고 빛나는 생애'를 묘사한 24점의 그림을, 다른 하나에는 앙리 4세의 전쟁과 승리를 담은 그림 24점을 납품해야 한다. 우선 장식 작업이 대충 끝난 메디시스 갤러리의 작업부터 시작하는데 24점 중 19점은 이미 주제가 정해져 있는 상태였다.

어떤 계약서든 가장 흥미로운 부분은 대금 지급에 관한 항목이다. 48점의 그림에 대한 대가로 여왕은 총 6만 리브르를, 각 1만 5천 리브르씩 네 번에 걸쳐 지급하도록 되어 있다. 17세기 리브르의 가치를 현대의 돈 가치로 환산하는 것은 상당히 어려운 일이다. 다만 동시대의 여타 기록과 비교해 그 가치를 짐작해볼 수는 있다. 이를테면 537명의 궁인이 소속되어 있는 마리 드 메디시스 여왕의 궁정 1년 예산은 7만 2천 리브르였다. 니콜라 푸생과 더불어 17세기 프랑스의 가장 위대한 화가 중 한 명으로 꼽히는 시몽 부에는 당시 재경부 장관을 맡고 있던 클로드 불리옹의 파리 저택 갤러리 전체에 그림을 그리는 대가로 1만 8천 리브르를 받았다. 루벤스가 받기로 한 6만 리브르는 웬만한 화가는 상상하지도 못할 거액이었던 것이다. 〈마리 드 메디시스의 생애〉는 '왕들의 화가'라는 별칭을 얻었던 루벤스로서도 일생일대의 프로젝트였다.

왕들의 화가,
루벤스의 비밀

그가 이토록 작품 대금을 후하게 받을 수 있었던 이유 중 하나는 아마도 제작 기간 때문일 것이다. 각 갤러리당 4년씩 총 8년 동안 두 개의 갤러리 작업을 모두 끝내야 한다. 계산해보면 한 달에 두 점 꼴인데 실제로 메디시스 갤러리가 완성된 것은 1625년 5월이니 총 39개월 만에 24점을 모두 마친 셈이다. 손바닥만 한 작품도 아니고 높이만 무려 4미터에 달하는 대작이라는 것을 감안하면 기가 막히게 빠른 속도다.

루벤스는 어떻게 이토록 빨리 작품을 완성할 수 있었을까? 그 비밀은 당대 그 어떤 작업장보다도 능률적인 시스템을 구축해놓은 그의 작업장에 있다. 당시 루벤스의 아틀리에에는 분야별 전문가들이 포진한 기업이나 다름없었다.

오늘날 회사 사장에 해당하는 루벤스는 계약을 따내는 영업과 판매에 주력했다. 계약이 체결되면 안트베르펜의 작업장에서 직접 실물 사이즈를 10분의 1로 축소한 밑그림을 그린다. 등장인물, 주제, 배경 등 그림의 핵심적인 부분은 전부 루벤스의

손에서 결정되는 셈이다.

이 축소한 밑그림을 실물 사이즈로 옮겨 그리는 것은 조수들의 몫이다. 밑그림이 완성된 실물 사이즈의 그림은 배경, 동물, 꽃, 정물 등 각기 그 부분만 전문적으로 그리는 조수들의 손을 거친다. 역사 속에 이름을 남기지 못한 여타 화가들의 도제와는 달리 루벤스의 전문 조수들은 제각기 그 분야에서 이름난 화가들이었다. 이탈리아 유학을 마친 프란스 스나이데어스는 동물을, 장 브뤼헐은 꽃을, 야코프 요르단스는 축제 장면을 담당했다. 루벤스의 작업장 출신 중에 가장 유명한 제자는 반다이크인데, 그는 밑바탕 스케치를 옮겨 그리는 작업으로만 무려 20년을 보냈다.

전문 조수들의 손을 거쳐 그림이 어느 정도 완성되면 다시 루벤스의 차례다. 색깔을 덧칠하고 형태를 수정하여 그림을 루벤스 스타일로 마감하는 것이다. 특히 인물화에서 가장 중요한 손과 얼굴은 오로지 루벤스의 몫이었다.

루벤스는 평생 무려 천3백 점에 달하는 작품을 남겼다. 작업 기간에 비추어보면 대략 1년에 60점, 한 달에 5점을 그렸다는 계산이 나온다. 어지간한 오늘날의 기업보다도 더 능률적이고 조직적으로 움직인 그의 작업장이 없었다면 어림없는 숫자다.

루벤스의 이러한 작업 스타일은 동시대 사람들에게도 널리 알려져 있었다. 계약서에 특별히 24점의 그림을 "그의 손으로 밑그림을 그리고 색칠하며"라는 문구가 붙은 것은 이 때문이다. 그러나 이 문구에는 배경이나 자연물까지 루벤스가 그려야 한다는 부가 조항이 붙어 있지 않다. 그래서 24점의 〈마리 드 메디시스의 생애〉 중 '리옹에서의 만남'이나 '줄리에에서의 승리' 등에서는 배경에서 확연히 조수들의 터치를 느낄 수 있다.

　짧은 기간에 거액이 걸린 프로젝트를 완성해야 했기 때문에 루벤스는 안트베르펜의 작업장을 고집할 수밖에 없었다. 이 점에서 이 계약서는 동시대 화가들의 계약서와는 확실히 다르다. 통상 17세기 건축물의 내부를 장식하는 그림들은 벽화다. 당시의 화가들은 벽화를 비롯해 벽화 주변에 해당하는 건축물의 모든 벽면을 한꺼번에 도맡아 장식했다. 따라서 벽화를 그리기 위해서는 화가 본인이 그 건축물이 있는 장소에 오랜 시간 체류해야 했다. 하지만 루벤스는 그렇게 하지 않았다. 작업장의 모든 인원을 파리로 옮기는 거사를 치르는 대신 그는 안트베르펜의 작업장에서 그림을 완성해 파리로 보냈다.

　여기서 한 가지 의문이 든다. 높이가 거의 4미터나 되는 대작들을 루벤스는 파리까지 어떻게 운반했을까? 또 완성된 그림

을 어떤 방식으로 갤러리에 걸었을까? 더욱이 계약서에는 액자에 대한 그 어떤 언급도 나타나 있지 않다.

루벤스와 페이레스크의 편지

이 의문에 대한 열쇠는 루벤스와 그의 친구 니콜라 클로드 파브리 드 페이레스크^{Nicolas Claude Fabri de Peiresc} 사이의 서신에 숨어 있다. 페이레스크는 프로방스 지방의 전통 있는 귀족 출신으로 수학, 천문학, 고고학에 정통한 학자였다. 그는 인도 재스민이나 중국 라일락, 앙고라 고양이를 프랑스에 최초로 들여왔으며 갈릴레오 갈릴레이와 만나 천문학을 토론하기도 했다. 또한 고미술품 수집에도 취미가 있어서 루벤스와는 여러모로 잘 어울리는 한 쌍이었다. 당시 루벤스는 안트베르펜 최고의 개인 컬렉션을 꾸릴 정도로 수집광이었다.

더구나 페이레스크는 여왕을 대리해 업무를 처리했던 클로드 드 모지^{Claude de Maugis}와 절친한데다 리슐리외 등 프랑스 정계

의 인물들과도 친분이 있어서 루벤스의 프랑스 쪽 정보원이자 에이전트의 역할을 하기에 안성맞춤이었다. 1624년 루벤스가 제자에 의해 살해되었다는 황당한 루머가 파다하게 퍼졌을 때 긴급히 연락해 여왕을 안심시키고 루머를 조기에 종식시킨 이도 페이레스크였으며, 루벤스 대신 이탈리아 화가 구이도 레니를 추천했던 재상 리슐리외가 루벤스에게 사사건건 딴지를 걸 때마다 중재에 나선 이도 그였다.

냉철하고 야심 찬 인물이었던 루벤스가 유일하게 속마음을 털어놓았던 사람이 페이레스크였던 만큼 그들의 서신에는 루벤스의 솔직한 목소리가 담겨 있다. 이 때문에 루벤스를 연구하는 학자들에게 페이레스크가 사망한 1637년까지 그들이 주고받은 서신은 루벤스의 성격이나 내면적인 고민, 취향 등을 가장 잘 드러내주는 자료로 꼽힌다. 통탄할 일은 페이레스크가 사망한 후 그의 손녀가 할아버지의 편지를 허드레 종이로 써버리는 바람에 남아 있는 부분이 많지 않다는 것이다.

"아무튼 나는 이 궁정에서 피로를 느끼네."

〈마리 드 메디시스의 생애〉를 그리기 시작한 지 햇수로 4년째에 접어든 루벤스는 이렇듯 자신의 심경을 친구에게 토로했다. 후에 외교관 노릇을 할 정도로 권력자들에게 익숙했던 루

벤스에게도 프랑스 궁정은 버거웠던 모양이다.

요행히 남아 있는 페이레스크와의 서신에서 확인할 수 있는 것은 루벤스가 천 위에 그린 그림을 둘둘 말아 마차에 실어 날랐다는 사실이다. 매사에 사려 깊었던 페이레스크는 그림을 그린 천을 자르기 전에 그림 양쪽으로 적어도 "엄지손가락 하나 길이의" 여유를 두어야 한다고 조언하고 있다. 또한 그림의 가장자리에는 생략해도 상관없는 디테일만을 그려야 하는데 그 이유는 "그림이 샤시에 걸릴 때 접힐 수 있기" 때문이다. 여기서 주목할 점은 '샤시châssis'라는 문구다. 액자를 뜻하는 단어 카드르cadre가 있음에도 불구하고 굳이 창문틀을 뜻하는 샤시라는 단어를 쓴 이유는 무엇일까?

루벤스가 먼저 끝낸 9점의 그림을 가지고 파리를 방문하기로 했던 1623년의 서신에도 샤시가 등장한다. "그림을 펼칠 샤시"가 준비되었다고 연락한 것이다. 루벤스와 페이레스크가 말하는 샤시란 다름 아닌 천을 팽팽하게 고정시켜주는 나무틀이다. 자수를 쉽게 놓을 수 있도록 천을 당겨주는 자수틀과 비슷하다고 할 수 있겠다. 그렇다면 〈마리 드 메디시스의 생애〉는 애당초 액자가 없는 상태로 갤러리에 걸렸다는 말일까?

액자가 된 거대한
갤러리

　앞서 언급한 화재 때문에 뤽상부르 궁전 자료를 통틀어 내부 장식에 대한 유일무이한 자료는 1621년 4월 15일에 작성된 마리 드 메디시스와 화가 르노 라티그^{Renault Latigue}, 니콜라 뒤센 ^{Nicolas du Chesne}, 피에르 드 앙시^{Pierre de Hansy}의 갤러리 내부장식에 관한 계약서다. 바로 이들이 루벤스 대신 갤러리 내부장식을 맡았다고 할 수 있는데, 계약서의 내용만으로도 갤러리의 모습을 상상해보기에는 충분하다.

　우선 천장은 세로와 가로 대들보가 고스란히 노출된 프랑스의 전통 천장 스타일이다. 천장을 가로지르는 세로 대들보에는 영롱한 석류 빛을, 양쪽으로 갈비뼈처럼 촘촘히 붙어 있는 25개의 가로대에는 현대의 울트라마린블루와 가까운 깊은 바다색을 칠했다. 이 파란색은 라피스 라줄리(청금석)에서 추출한 것으로 17세기 프랑스 왕가와 대귀족들 사이에서 집 안 장식용으로 대유행했던 색상이다. 특히 의리와 정결을 상징하는 색깔이기 때문에 과부인 마리 드 메디시스의 덕목을 칭송하는

색깔로도 안성맞춤이었다. 그 위에 금색 돋을새김 장식을 붙여 구획을 나누고 그 안에 프랑스 왕가의 상징인 금빛 백합을 그려 넣는다. 돋을새김 장식 사이사이의 빈 공간은 금색 모레스크 문양으로 채운다. 모레스크 문양은 길게 뻗은 식물의 줄기가 얽히고 이어지는 모양새라 천장 전체가 마치 아래에서 올려다보는 큰 나무 같은 모습이었을 것이다.

벽은 그림이 들어갈 자리를 제외하고 바닥부터 천장까지 전체를 2~3센티미터 두께의 나무 패널인 랑브리로 덮는다. 외부로 보이는 면에 화려한 돋을새김 조각이 새겨져 있어 얼핏 보면 내부장식재 같지만 실상 랑브리는 돌로 만든 성의 습기와 냉기를 막아주는 17세기식 단열재다. 랑브리 전체를 32면으로 나누어 구획을 지은 뒤 각 구획을 석류색으로 칠하고 그 위에 금색으로 촘촘히 그물을 그려 모양을 낸다. 그물의 각 선이 만나는 지점에는 왕의 숫자와 식물 문양을 역시 금색으로 그려 넣는다.

그림이 들어갈 아랫부분의 랑브리에는 각기 다른 풍경을 플랑드르 풍으로 그려 넣는다고 되어 있는데, 아마도 루벤스의 그림에 맞춘 기획인 듯하다. 통상 이 부분에는 풍경보다 꽃을 꽂은 화병 같은 정물을 그려 넣기 때문이다.

프랑수아 1세의 갤러리. 현재 16세기 갤러리의 모습을 가장 잘 간직하고 있는 것은
퐁텐블로 궁의 프랑수아 1세의 갤러리이다. 마리 드 메디시스 갤러리 역시 이와
비슷했을 것이다.

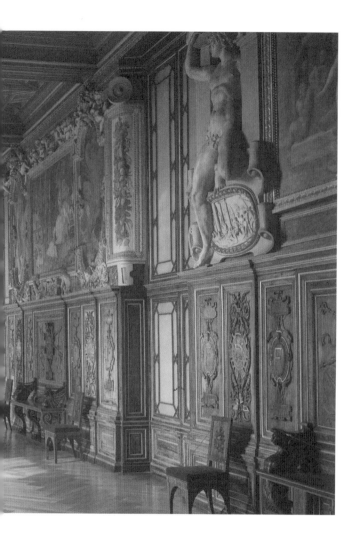

여기까지의 구도를 상상해보면 이제 그림이 들어갈 벽면의 빈 공간은 랑브리의 두께 때문에 이미 액자를 달아놓은 것이나 마찬가지였으리라고 짐작할 수 있다. 즉 못이나 여타의 재료로 벽면에 그림을 거는 것이 아니라 샤시로 고정시켜 랑브리 사이로 끼워 넣을 작정이었던 것이다. 그리고 랑브리와 그림 사이로 노출된 샤시 위를 검게 칠한 나무판으로 덮고 그 위에 금색으로 아라베스크 문양을 그려 넣는다.

〈마리 드 메디시스의 생애〉는 안트베르펜의 아틀리에에서 완성되기는 했으나 본질적으로 독립된 그림이 아닌 갤러리의 일부인 벽화다. 말하자면 내부장식의 일부분이었던 것이다. 바로 이 때문에 루벤스는 그림의 정확한 크기에 유달리 집착했다. 계약 직후부터 그림이 완성되기 전까지 페이레스크와 루벤스 사이에 오간 서신에는 그림이 들어갈 벽의 두께, 각 그림의 크기에 관한 이야기가 반복적으로 등장한다. 그때까지도 갤러리의 내부장식이 진행되고 있던 와중이라 그 누구도 정확한 실측 사이즈를 알 수 없었고 결국 루벤스는 완성한 몇몇 그림을 다시 그려야만 했다.

갤러리의 장식 문제 역시 중요한 화제였다. 페이레스크에게 보낸 서신을 보면 루벤스는 갤러리에 놓일 조각의 주제를 조언

하고, 벽에 붙일 나무 패널의 장식 모티프를 제안하는 등 시종일관 갤러리의 총 연출자 같은 역할을 하고 있다. 즉 〈마리 드 메디시스의 생애〉는 화려한 색채와 문양으로 덮인 높이 9미터의 거대한 갤러리 전체를 액자로 삼은, 그야말로 세상에서 가장 거대한 액자로 장식된 셈이다.

오늘날 이 액자는 세상에 없다. 최신 온도조절기와 정밀하게 계산된 조명이 달려 있지만 박물관에 안착한 〈마리 드 메디시스의 생애〉는 거대한 갤러리의 일부가 아니라 단지 하나의 그림일 뿐이다. 최신식 벽감 안에 얌전히 모셔둔 작품들은 루벤스의 명화라는 무미건조한 사실 외에 그 어떤 것도 설득력 있게 말하지 못한다. 원래의 장소를 떠나는 순간 작품이 가진 마법 같은 힘과 고유한 언어는 이미 빛을 잃었기 때문이다.

현실과 이상,
역사와 신화의 경계에서

17세기의 오리지널 장식이 온전히 보존되어 있는 갤러리는

극히 드물기 때문에 그 전체 모습을 헤아려보기 위해서는 상상력을 동원할 수밖에 없다.

금색, 청색, 붉은색을 주조로 그 위를 금칠한 왕실의 상징과 숫자, 그물 장식과 모레스크, 아라베스크 등으로 덮었다면 그 내부는 눈을 어디다 두어야 할지 모를 정도로 장식이 넘쳐나는 상태였을 것이다.

앞서 언급한 18세기 설계 도면에 의하면 갤러리의 총 길이는 58미터, 폭은 7미터 60센티미터이다. 길이에 비해 폭이 좁은데다 양쪽으로 난 창문이 햇살이 드는 방향을 비켜 있어 내부는 심히 어두웠을 것이다.

그래서 작은 빛만으로도 찬란한 반사광을 내뿜는 금빛과 그림자 속에서 더 또렷한 색깔을 드러내는 강렬한 석류 빛, 어둠을 머금어 바닷속 심연처럼 신비로운 광채를 내뿜는 라피스 라줄리의 청색이 어우러진 갤러리는 더더욱 이 세상이 아닌 듯한 기묘한 느낌을 자아냈을 것이다. 바로 지척인 창문 밖에는 현실 세계가 있지만, 발을 딛고 서 있는 곳은 이상향이다. 이를테면 갤러리는 현실과 이상의 세계 그 경계선에 있는 공간이었다.

현실과 이상의 경계선은 24점의 〈마리 드 메디시스의 생애〉가 보여주는 특징이기도 하다. 루벤스는 리슐리외, 앙리 4세,

루이 13세를 비롯해 역사적 사건의 능동적인 참여자이자 증언자이기도 했던 실존 인물들의 모습을 실감 나게 묘사하는 데 전력을 다했다. 역사적인 사건을 세세하게 보여주기 위해 당대인들의 기록을 참고하고 수집했으며 여왕이 어떤 옷을 입었고, 그 옷 주름은 어떤 방식으로 잡혀 있는지 작은 디테일 하나까지 실제 그대로 전달하기 위해 애썼다. 이미 세상을 떠난 인물들이 주로 등장하는 역사화와는 달리 갤러리가 완공되었을 시기에는 대부분의 등장인물들이 살아 있었다. 말하자면 17세기 인들에게 이 그림은 한 편의 정교한 현대 역사화였다.

하지만 다른 한편으로 〈마리 드 메디시스의 생애〉는 신화를 주제로 한 그림이기도 하다. 여왕을 상징하는 주노 여신, 왕의 역할을 맡은 주피터, 서신을 알리는 헤르메스, 결혼의 신인 히멘 등 이 그림에는 셀 수 없이 많은 신들이 등장한다. 이 그림이 미술사가들을 혼란스럽게 하는 지점이 바로 여기에 있다. 서양미술사에서 신화를 주제로 한 그림은 수없이 많지만 역사 속 사건과 신화가 한 화폭에 동시에 등장하는 경우는 극히 드물기 때문이다.

17세기식
드라마

통상 〈마리 드 메디시스의 생애〉 연작은 여왕의 일생을 미화한 그림으로 알려져 있다. 전쟁과 승리의 여신 미네르바처럼 투구를 쓴 마리 드 메디시스, 신들과 함께 월계관을 쓰고 하늘로 승천하는 앙리 4세 등을 보면 그럴듯해 보이는 설명이다. 하지만 오로지 마리 드 메디시스를 신격화하려는 의도였다면 왜 굳이 그녀의 생애에서 오점이라 할 수 있는 '블루아에서의 탈출'이나 '앙굴렘의 화해' 같은 장면들을 집어넣었을까? 루벤스가 작업을 시작한 초기, 마리 드 메디시스는 자신의 일생을 고백한 회고록을 루벤스에게 전달했다. 덕분에 루벤스는 직접 보지 못한 여러 사건들을 사실 그대로 묘사할 수 있었다. 그녀가 모국어인 이탈리아어로 남겼다는 이 회고록은 17세기 최고의 비극으로 알려진 피에르 코르네유의 『로도귄_Rodogune_』과 비슷하지 않았을까?

권력에 눈이 먼 여왕이 남편과 아들을 죽이는 이 정치 드라마는 17세기 최고의 화제작이자 흥행작이었다. 이 드라마 속에

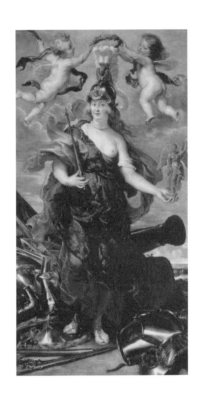

미네르바 여신으로 묘사된 마리 드 메디디스.

서 절대적인 영웅은 없다. 오로지 권력을 열망하는 이기적인 인간들과 선과 악의 경계에서 끊임없이 고민하는 개인이 있을 뿐이다. 종교 전쟁과 내란, 기아 속에서 살아남았던 17세기 사람들에게 명분과 체면은 중요하지 않았다. 그들은 욕망하고 또 욕망하며 살아가는 『로도귄』의 인물들에게서 자신의 모습을 찾았다. 흔히 문학사에서 말하는 '로마네스크'란 이토록 솔직하게 욕망하고 고민하는 인간에 대한 찬사이다.

마리 드 메디시스의 일생 역시 다르지 않았다. 정치적인 영향력을 확대하기 위해 예술을 이용했던 메디치 가문에서 출생해 아버지를 살해했다는 소문이 자자했던 삼촌 페르디난도 1세 밑에서 고아나 다름없이 자랐다. 페르디난도 1세에게 많은 빚을 지고 있던 앙리 4세는 오로지 빚을 갚기 위해 그녀와 결혼했다. 게다가 그는 애첩인 앙리에트 당트라그와 비밀 결혼을 약속하는 등 어느 모로 보나 신실하지 못한 남편이었다. 섭정 생활도 순탄치 않았다. 대귀족인 콩데^{Condé} 가문의 반란을 진압하고 아들에게 왕위를 물려주기 위해 오를레앙, 블루아, 앙제, 낭트 등 프랑스의 서쪽 브르타뉴 지방을 넉 달이 넘도록 떠돌았다. 도로 사정이 극도로 열악했던 17세기에 여왕의 브르타뉴 순례는 어지간한 일에는 눈도 깜짝하지 않았을 17세기 사람들

에게도 엄청난 화제였다.

그렇게 왕위에 올린 아들이 쿠데타를 일으키고, 그 아들에게 쫓겨나 다시 복권되기까지 마리 드 메디시스가 살던 세계는 『로도귄』의 주인공이자 권력에 집착하다 스스로의 꾀에 넘어가 독약을 마시고 죽는 클레오파트라의 왕궁과 다르지 않았다. 그렇기에 그녀는 블루아 성에서의 탈출이나 앙굴렘의 화해가 부끄럽지 않았을 것이다. 그것은 그녀 자신이 권력을 탐하는 인간이기에 어쩔 수 없이 겪어야 했던 일생의 드라마였다. 일렁이는 촛불 아래 금빛과 청색으로 물든 갤러리를 따라 걸으면 그림 속의 이야기들은 한 편의 영화가 되어 수많은 일화를 속삭였을 것이다. 메디시스 갤러리는 여왕 마리 드 메디시스가 바치는 고해성사나 다름없었다.

여왕의
고해성사

40만 명의 인구를 자랑하는 유럽 제일의 도시 파리. 5층짜리

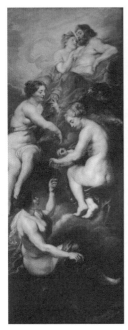
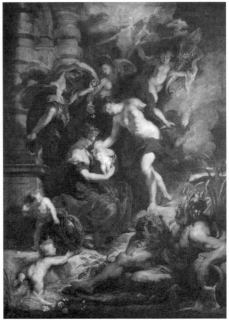

마리 드 메디시스, 여왕의 드라마는 이 두 그림에서 시작되었다. 루벤스는 운명의 여신이 풀어내는 실처럼 마리 드 메디시스의 생애를 담담히 묘사해 나갔다.

1 〈마리 드 메디시스의 운명을 가늠하는 여신들〉.

2 〈1573년 4월 26일, 여왕의 탄생〉.

주택의 층층마다 온갖 인간 군상들이 들어차 있고 센 강을 따라 루브르 궁의 긴 갤러리가 늘어서 있는 곳. 권력과 욕망과 사랑이 날것 그대로 교차하는 거대한 무대. 그날 밤 파리의 하늘은 폭죽으로 가득 찼다.

루이 13세의 여동생인 앙리에트 공주와 영국 왕인 찰스 1세의 결혼식이 열리는 날이었다. 노트르담 성당에는 색색으로 빛나는 태피스트리가 걸렸고 센 강가에서 불꽃놀이가 펼쳐졌다. 꽃으로 가득한 거리마다 음악 소리가 울려 퍼지고 마상 경기의 열기가 피어올랐다. 귀족들은 벨벳 바탕에 금실로 정교하게 수를 놓은 축제복을 입고 다이아몬드를 비롯한 보석을 아낌없이 달았다. 앙리 4세가 살해된 지 15년이 지난 1625년 5월 프랑스인들은 종교 전쟁, 학살, 기아라는 어두운 과거를 잊고자 했다. 그들은 새 시대의 희망을 호흡하고 있었다. 파리의 거리마다 불꽃과 달뜬 함성으로 가득했던 그날 밤, 여왕 마리 드 메디시스는 홀로 어두운 창가를 응시하고 있었다.

그날 루이 13세는 처음으로 어머니의 갤러리를 방문했다. 추기경이자 왕의 오른팔인 재상 리슐리외와 왕세자 대신 결혼식을 주관할 영국 대사 일행들, 기즈, 콩데 등 쟁쟁한 대귀족들이 루이 13세의 뒤를 따라 들어섰다.

에페르농 공작을 앞세우고 블루아 성을 떠나는 여왕의 모습이 생생하게 담겨 있는 그림 앞에서 아들은 입을 비틀어 비웃음을 흘렸던가. 하늘에서 내려온 루이 13세가 구름 위에 앉은 그녀의 손을 잡는 장면이 담긴 마지막 그림에서는 어떠했던가. 여왕 마리 드 메디시스는 문득 그림을 극찬하던 아들의 선병질적인 말투를 떠올렸다. 입에 발린 그의 칭찬을 그대로 믿을 만큼 순진한 이가 이 궁정 안에 있던가.

둔중한 걸음으로 천천히 갤러리를 돌던 그녀는 문득 자신의 탄생을 묘사한 그림 앞에 섰다. 여왕의 실루엣이 일렁이는 촛불 아래 바닥에 길게 깔렸다. 마치 그림 속 세 운명의 여신이 풀어내고 있는 긴 실처럼. 사람의 일생을 상징하는 그 실이 끊어지는 날 그녀 역시 이 세상을 하직할 것이다. 하지만 그럼에도 마리 드 메디시스, 그림으로 박제된 그녀의 일생은 영원히 이 세상에 남게 되리라.

가장 작고 값비싼 액자

루이 14세의 두 얼굴, 브와트 아 포르레

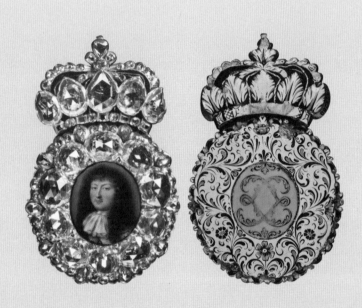

1 장 프티토 1세, 〈루이 14세의 브와트 아 포트레〉 앞면,
 금판과 은판 위에 에나멜, 다이아몬드, 루브르 박물관, 파리.

2 장 프티토 1세, 〈루이 14세의 브와트 아 포트레〉 뒷면.

브와트 아 포트레,
세기의 경매에 등장하다

"120번!"

경매사의 입에서 번호가 떨어지자마자 방 안을 가득 메운 사람들의 시선이 일제히 앞쪽의 커다란 텔레비전 화면으로 향했다. 손바닥보다 작은 앙증맞은 브로치 형태의 오브제가 화면을 가득 채웠다. 가발을 뒤집어쓴 모습이 보통 신분은 아닌 듯한 인물의 초상화 주위로 2캐럿은 족히 넘어 보이는 다이아몬드가 촘촘하게 박혀 있어 한눈에도 범상한 물건은 아니다. 카탈로그를 넘겨보며 팻말을 만지작거리는 응찰자들이 눈에 띄었지만 경매사가 낙찰을 알리는 방망이를 두드리기까지는 그리 오래 걸리지 않았다. 작품은 48만 유로에 루브르 박물관에 낙찰되었다.

2009년 총 낙찰가가 3억 7천390만 유로(약 4천7백억 원)에 달해 '세기의 경매'라는 별칭을 얻었던 '이브생 로랑과 피에르 베르제 컬렉션' 경매장의 풍경이다. 3천590만 유로에 낙찰되며

최고 기록을 세운 마티스의 〈뻐꾸기 그림이 있는 파랑, 분홍 탁자보〉나 2천9백만 유로에 낙찰된 브랑쿠시의 〈마담 L.R.〉 등에 비하면 48만 유로란 다소 초라한 액수일지도 모른다. 하지만 이 작품을 낙찰 받은 루브르 박물관으로서는 큰 경사였다. 그도 그럴 것이 이 오브제는 오늘날 전 세계를 통틀어 완벽하게 원형이 보존된 단 세 개뿐인 루이 14세의 '브와트 아 포트레^{boîte à portrait}' 중 하나였기 때문이다.

무엇에 쓰는
물건인고?

박물관에 가면 간혹 무엇에 쓰려고 이런 걸 만들었을까 싶은 알쏭달쏭한 물건들을 만나게 되는데 브와트 아 포트레가 그런 것들 중 하나다. 이름부터가 그렇다. '브와트 아 포트레'는 우리말로 '초상화가 든 상자'로 번역할 수 있겠다. 그나마도 초상화를 상자에 넣었다는 건지, 초상화가 붙어 있는 상자라는 건지 쉽게 구분되지 않는다.

덴 백작의 오른손 뒤로 보이는 달걀 모양의 오브제가 브와트 아 포트레다.

니콜라 드 라르질리에르, 〈콘라트 데트레프 그라프 폰 덴의 초상화〉, 캔버스에 유채, 92×73.5cm,
1724년, 헤르조크 안톤 울리히 미술관, 브라운슈바이크.

이 알 듯 모를 듯한 이름 덕분에 브와트 아 포트레는 오랫동안 미술사가들 사이에서 미스터리로 남아 있었다. 프랑스 왕가의 보석들을 빠짐없이 기록해놓은 공식 문서인『왕가의 보석 연감 Livres des Pierreries du Roi』이나 다수의 고문서에 그 이름이 등장하긴 하지만 그 어떤 고문서에서도 그 형태나 모양을 기록해놓지 않았기 때문이다. 온갖 추측이 난무하는 가운데 가장 설득력 있는 설명은 르네상스 시대부터 유행했던 액자에 든 미니어처 초상화의 또 다른 명칭이 아닐까 하는 것이었다. 1930년대가 되어서야 여러 연구를 통해 루이 14세 시대, 특히 브와트 아 포트레라는 명칭이 집중적으로 등장하는 1670년대와 1680년대에 제작된 오브제는 전통적인 미니어처 초상화가 아닐뿐더러 이와는 전혀 다른 독보적인 오브제라는 사실이 밝혀졌다.

루이 14세 시대에 제작된 브와트 아 포트레는 에나멜로 그려진 루이 14세의 미니어처 초상화를 금판이나 은판의 가운데에 부착한 뒤 그 둘레를 다이아몬드로 장식한 것으로, 뒷면에는 루이 14세의 문장紋章이 그려져 있다. 브와트 아 포트레는 으레 가죽으로 만든 달걀 모양의 호사스러운 상자 안에 넣어 전달되었으므로, 그 이름에 상자라는 단어가 붙었을 것이라고 학자들은 추측하고 있다.

작지만 완벽한
세계

루브르 박물관으로 간 브와트 아 포트레는 세로가 7.2센티미터, 가로가 4.2센티미터로 어른 손바닥보다 작다. 앙증맞기까지 한 이 포트레는 작은 크기 때문에 얼핏 보기에는 한 덩어리 같지만 실상은 그렇지 않다.

다이아몬드로 둘러싸인 초상화가 박혀 있는 앞판의 중심부, 왕관 모양으로 다이아몬드를 배치한 앞판의 윗부분, 초상화 자리에 에나멜로 루이 14세의 모노그램을 그려놓은 뒤판, 다이아몬드 대신 검정과 분홍 에나멜로 왕관을 그려놓은 뒤판의 윗부분, 이렇게 총 네 개의 금판을 열한 개의 금 꺾쇠로 연결했다.

브와트 아 포트레는 이름 그대로 초상화에 중점을 둔 오브제이지만 실상 우리의 시선이 머무는 곳은 다이아몬드. 속물적인 궁금증일지 모르지만, 이 브와트 아 포트레를 앞에 두고 제일 먼저 드는 생각은 과연 이 다이아몬드가 몇 캐럿이나 될까 하는 것이다.

브와트 아 포트레에는 모두 로즈컷*으로 세공된 총 92개의

* 16세기부터 20세기 초엽까지 유행한 커팅 방법. 밑면은 편평하게 연마하고 위쪽에만 규칙적인 삼각형의 면으로 커팅하는 방식. 위쪽의 모양이 활짝 피기 전의 장미 꽃봉오리처럼 생겼다고 해서 로즈컷이라고 한다.

다이아몬드가 박혀 있다. 초상화 주변과 왕관에 세팅된 큰 다이아몬드들은 각각 1캐럿에서 1.5캐럿으로 총 20캐럿의 다이아몬드를 썼다. 시대가 변해도 다이아몬드가 최고의 보석이라는 건 지금도 다르지 않지만, 보석을 다루는 기술에는 큰 차이가 있다.

이를테면 현대의 보석 연마사가 이 로즈컷을 보면 코웃음을 칠 게 틀림없다. 17세기식 로즈컷은 오늘날에 비하면 조악하다고 할 수 있을 정도다. 뒷면에는 이십여 개의 삼각형 커팅을 조합해 반짝임을 더한 반면 앞면은 다이아몬드 원석 그대로를 가져다놓은 듯 몇 개의 커팅만을 더했다. 그래서 앞에서 보면 로즈컷이 아니라 가공하지 않은 큰 원석을 금으로 만든 틀 안에 고정시킨 중세 시대의 보석과 큰 차이가 없어 보인다.

하지만 이 브와트 아 포트레를 가공한 17세기의 이름 모를 보석 연마사는 나름대로 최선을 다했다. 전문적으로 훈련받지 않은 우리의 눈에 브와트 아 포트레에 박힌 다이아몬드들은 결점 하나 없는 투명 다이아몬드처럼 보인다. 하지만 사실 이 다이아몬드들 중 물처럼 투명한 다이아몬드는 단 한 개도 없다. 모두 조금씩 노란빛이나 핑크빛을 띠고 있다. 요즘에는 색깔 있는 다이아몬드를 팬시 다이아몬드라 하여 나름대로 대접

해주지만 루이 14세 시대에는 그렇지 못했다. 색깔 있는 다이아몬드는 투명 다이아몬드 가격의 절반에도 미치지 못하는 하등품이었다.

여기에 17세기 보석 연마사의 고민이 숨어 있다. 크기도 모양도 색깔도 다른 92개의 다이아몬드를 육안으로 보았을 때 투명한 다이아몬드처럼 보이게 하려면 어떻게 해야 할까? 우선 연마사는 각 다이아몬드마다 미세하게 커팅을 달리하는 방법을 시도했다. 기본적으로는 로즈컷이라 할 수 있지만 다른 것보다 색이 진한 다이아몬드들은 그 윗면을 조금씩 잘라내 최대한 색깔이 바깥으로 나오지 않도록 했다.

또한 현대의 보석 연마사들이라면 생각지도 못할 기발한 아이디어도 동원했다. 작품을 입수하자마자 내부 분석에 들어간 루브르 박물관의 보존팀은 몇몇 다이아몬드 아래에서 작은 은 조각들을 발견했다. 17세기 연마사들은 다이아몬드 아래에 은 조각을 깔아서 은의 반사광을 이용해 다이아몬드의 색깔을 지우는 눈속임 테크닉을 사용했던 것이다. 더불어 이 은 조각들은 삼각형이나 육각형 커팅 면으로 세공된 다이아몬드의 가운데 부분에 드리우는 어두운 그림자를 제거해서 광채를 더하는 역할도 하고 있었다.

루이 14세의 브와트 아 포트레를 손에 들고 있는 보석상. 브와트 아 포트레가 당시 보석상의
인기 물품이었음을 보여준다.

니콜라 드 라르메생, 〈보석상〉, 1695년, 프랑스 국립도서관(BNF), 파리.

보석을 패션으로
만든 왕

　브와트 아 포트레는 17세기 후반 루이 14세의 치하에서 집중적으로 제작되었다. 그 대부분은 루이 14세가 직접 주문한 것으로 브와트 아 포트레와 루이 14세는 떼어놓을 수 없는 관계인 셈이다. 사실 루이 14세는 브와트 아 포트레가 아니더라도 동시대의 그 어떤 유럽 군주보다 보석에 집착했던 인물이다. 과하다 싶을 만큼 보석을 주렁주렁 달고 있는 루이 14세의 모습을 기록한 17세기 문서들만 모아도 도서관 하나를 다 채울 정도다. 그의 보석 사랑은 상황을 가리지 않았다.

　장인인 스페인 왕 펠리페 4세의 사망을 애도하는 기간에도 그는 보란 듯이 진주와 다이아몬드를 촘촘히 수놓아 보기에도 눈부신 보라색 상복을 착용했다. 사냥할 때조차도 천2백여 개의 다이아몬드를 단 사냥 복장으로 말을 타고 나타났다.

　보석을 대하는 루이 14세의 태도는 그의 선조들과는 사뭇 달랐다. 그들은 기껏해야 보석을 왕관이나 목걸이로 만들어 공식적인 행사에서 착용했을 뿐이다. 하지만 루이 14세는 보석을

패션으로 활용하는 유행의 선두주자였다.

17세기 프랑스 남자 귀족들의 일반적인 복장은 무릎까지 내려오는 재킷 위에 우리로 치면 두루마기에 해당하는 르댕고트redingote를 한 겹 더 입는 것이다. 루이 14세는 재킷과 르댕고트의 단추, 단춧구멍, 단추와 단추 사이에 수놓은 장식줄까지 아낌없이 보석을 다는 유행을 창시했다. 재킷에 달려 있는 단추를 다 합쳐도 열 개가 넘지 않는 요즘의 풍속에 비추어보면 뭐 그렇게까지 화려했을까 의아하겠지만 실상은 예상을 뛰어넘는다. 아직까지 보존되어 있는 루이 14세의 르댕고트를 보면 무려 123개의 단추와 3백 개의 단춧구멍으로 빈자리가 없을 지경이다. 그러니까 당시의 단추는 단추라기보다 브로치 같은 장신구였던 것이다.

이외에도 르댕고트 위에 기사단을 상징하는 긴 리본을 달았는데 이 리본의 끝을 묶어주는 금속 장식이라든가, 구두의 버클, 모자에 다는 브로치 등 보석을 달 만한 곳이면 어디든 보석으로 치장했다. 이 때문에 공식적인 의상 한 벌에 들어가는 보석의 양은 실로 어마어마했다. 『왕가의 보석 연감』에는 공식 의상에 들어가는 보석들을 한 세트로 묶어 기록해놓았는데, 의상 한 벌당 족히 한 페이지 길이의 보석 목록이 이어진다. 이를

작자 미상, 〈르댕고트를 입고 있는 루이 14세〉, 1690년경, 프랑스 국립도서관, 파리.

테면 르댕고트에 7개의 다이아몬드와 유색 보석 단추 168개, 재킷에는 유색 보석 단추 48개, 거기에 148개의 다이아몬드가 달린 기사단 십자가, 루비·다이아몬드·에메랄드가 빈틈없이 박힌 모자 장식과 56개의 유색 보석과 80개의 다이아몬드가 달린 구두 버클 한 쌍이 한 세트다. 대충 세어봐도 4백 개가 넘는 보석을 단 옷을 입었던 셈이니 보기만 해도 "눈이 부시다"는 17세기인들의 경탄을 호들갑이라고 치부할 수만은 없다.

왕가의
보석 연감

오늘날 프랑스 왕가의 보석들은 루브르 박물관의 아폴론 갤러리에 전시되어 있는데 막상 가서 보면 이게 다야? 싶을 정도로 실망스럽다. 한 점 한 점 모두 훌륭하긴 하지만 몇 겹의 유리관 안에 들어 있어 잘 보이지도 않는데다가 루이 14세나 마리 앙투아네트처럼 분명 엄청난 보석을 가지고 있었을 인물들을 배출한 왕가의 보석이라고 하기에는 그 숫자가 너무나 적다.

애석하게도 수많은 프랑스 왕가의 보석들이 프랑스 혁명 당시에 도난당했기 때문에 오늘날 루이 14세의 보석에 대한 정보는 오로지 고문서에 의존할 수밖에 없다. 그중에서도 가장 핵심이 되는 문서가 앞에서도 언급한 『왕가의 보석 연감』이다. 1669년 루이 14세의 명령으로 만들어진 이 문서에는 당시 프랑스 왕실에서 보관하고 있던 보석 전체가 빠짐없이 기록되어 있다. 게다가 이 문서는 왕가의 가구와 미술품 등을 관리했던 부서인 가르드 드 뫼블garde de meuble의 수장이 매일같이 업데이트하는 일일 기록 형식이다. 어떤 보석이 언제 어떻게 가공되었는지가 상세하게 적혀 있는 연감을 넘겨보면 3세기 전 공무원의 성실성과 업무 능력에 감탄사가 절로 나온다.

특히 보석을 사들이거나 선물용으로 외부에 하사한 기록 아래에서 종종 '봉bon'이라고 휘갈겨 쓴 글씨를 발견할 수 있는데, 이는 루이 14세의 재상이었던 장 바티스트 콜베르의 필적이다. 그러니까 『왕가의 보석 연감』은 재상 콜베르가 열 일 제쳐놓고 일일이 출납을 확인한 중요한 문서였던 것이다. 연감에는 보석을 다이아몬드, 에메랄드, 사파이어 등 종류에 따라 분류하고 번호를 매겨, 각 보석의 이름이며 색깔, 모양, 크기, 사들인 가격까지 상세히 적어놓았다. 이를테면 『왕가의 보석 연감』이 시작

된 1669년에 루이 14세는 1,302개의 다이아몬드 원석과 609개의 가공된 다이아몬드를 소장하고 있었다.

『왕가의 보석 연감』의 첫머리를 장식한 첫 번째 보석은 쥘 마자랭*이 루이 14세에게 물려준 18개의 다이아몬드 중 하나인 '상시sancy'이다. 아래로 길쭉한 모양에 양쪽으로 커팅을 넣은 상시는 투명한 물빛으로 55.23캐럿짜리다. 60만 리브르라는 추정가 옆에는 실상 가격을 추정할 수 없을 만큼 귀하다는 설명이 붙어 있다. 그도 그럴 것이 당시 상시는 유럽에서 가장 큰 무결점 다이아몬드였다. 워낙 압도적인 다이아몬드였던 상시는 프랑스 혁명 당시 여타의 왕가 보석들과 함께 도난당해 한동안 역사 속에서 사라졌다. 그러다가 1794년에 홀연히 다시 나타난 뒤 여러 주인의 손을 거쳐 오늘날에는 루브르 박물관에 보존되어 있다.

상시 외에도 보석의 역사를 이야기할 때 빼놓을 수 없는 '호프 다이아몬드'의 전신인 블루 다이아몬드에 대한 기록도 찾아볼 수 있다. 루이 14세는 1668년 보석상인 장 바티스트 타베르니에로부터 사람의 심장을 닮은 112캐럿의 블루 다이아몬드를 사들였다. 이후 보석상의 이름을 따 '블루 타베르니에'라는 이름이 붙은 이 다이아몬드는 루이 15세의 황금 양털 훈장 가

* 리슐리외에 이어 프랑스 부르봉 왕조의 절대주의를 완성하는 데 공헌한 재상.

운데에 달려 있다가 프랑스 혁명 당시 도난당했다.

너무나 유명한데다 눈에 띄는 이 훈장을 훔친 무명의 도둑은 우선 훈장에서 타베르니에의 블루 다이아몬드를 떼어내 두 조각으로 잘라서 영국에 팔았는데 바로 이 반쪽짜리 다이아몬드가 소장자에게 재앙을 가져온다고 해서 유명해진 호프 다이아몬드다. 비록 반쪽으로 잘린 일부이긴 하지만 그럼에도 호프 다이아몬드는 45.52캐럿이라는 엄청난 크기와, 각도에 따라 핏빛 보라색으로 보이기도 하는 섬뜩한 아름다움으로 유명하다.

1812년 런던에서 다시 발견된 이 다이아몬드를 1839년 은행가 헨리 필립 호프가 사들인 이후 이 보석을 소장한 이들이 너나 할 것 없이 줄줄이 파산하면서 악마의 다이아몬드라는 악명을 날렸다. 결국 1958년에 보석상인 해리 윈스턴이 경매에서 사들인 이후 워싱턴 자연사박물관에 기증하면서 비로소 호프 다이아몬드는 기나긴 저주의 여정을 끝냈다.

17세기의 여행하는 보석상, 타베르니에

　17세기 보석 산업의 주인공들은 루이 14세가 아니라 『왕가의 보석 연감』에 그 이름이 남아 있는 타베르니에, 장 피탕, 루이 알바레즈, 르 테시에 드 몽타르시 같은 왕가를 상대로 보석을 팔던 상인들이었다. 이들은 요즘의 카르티에나 티파니같이 화려한 가게를 열어놓고, 앉아서 손님을 기다리는 콧대 높은 보석상이 아니었다. 원산지로 직접 원석을 찾아 나서는 인디애나 존스 버금가는 모험가이자, 원석을 가공하는 연마사였고 또한 보석 디자이너이기도 했다. 이들은 17세기 유럽 보석 유통의 중심지였던 암스테르담에 둥지를 틀고 합스부르크 왕가나 스페인 왕가 등 전 유럽의 왕실과 인도, 페르시아 왕들을 상대로 다이아몬드를 중개하는 17세기판 국제 비즈니스맨들이었다.

　시간 속에 묻혀 지금은 그 이름만 남아 있는 이들의 활약상을 엿보려면 블루 다이아몬드를 루이 14세에게 팔았던 걸출한 보석상 장 바티스트 타베르니에가 직접 쓴 책을 펼쳐보면 된다. 1676년에 첫 출간된 이 책은 '장 바티스트 타베르니에의 여섯

번의 여행Les Six Voyages de Jean-Baptiste Tavernier'이라는 제목 아래 '터키와 페르시아, 인도로 떠난 40년간의 여정……'으로 시작되는 긴 부제가 붙어 있다. 타베르니에는 스물다섯 살 때부터 보석을 찾아 페르시아와 인도로 떠났다. 총 24만 킬로미터의 여정에 터키를 여섯 번 종주했고 총 6천여 개의 도시를 방문했던 타베르니에는 17세기의 독보적인 여행가였다. 게다가 칭기즈칸이 건설한 몽골 대제국의 보석 컬렉션을 구경한 유일한 유럽인이기도 했다.

여행기에서 펼쳐지는 생생한 그의 경험들은 때로는 지나치게 지리한데다 몇몇 대목에서는 무모해 보이기까지 한다. 그의 여행기는 너무나 당연하게도 17세기식 시간 개념으로 진행되기 때문이다. 통상 인도를 한 번 다녀오는 데는 6년이 걸리는데, 파리에서 출발해 스트라스부르를 거쳐 보헤미아 지방(현 체코의 서부)을 종주해 터키의 콘스탄티노플에 간신히 도착하는 데만 42일이 걸린다. 말과 마차, 배를 타고 가는 여행은 알레포(현 시리아 북부)와 이스파한, 메소포타미아를 거치며 낙타 여행으로 바뀌고 인도에 들어서서는 급기야 소달구지에 몸을 싣는다. 파리에서 콘스탄티노플까지 비행기로 3시간 30분이면 도착하는 시대를 살고 있는 우리로서는 도저히 상상할 수 없는 여정

이다.

하지만 그 과정에서 타베르니에는 온갖 정보와 이미지에 중독된 현대인들이 맛보지 못하는 발견의 기쁨을 아낌없이 누렸다. 이 열정적인 여행자는 유럽과는 다른 작은 도시들의 문물과 자연환경을 포착해 세세하게 그려냈다. 그의 여행기에는 아르메니아의 결혼식장과 장례식장 풍경은 물론 페르시아의 장미, 특별히 달고 맛있는 여덟 종류의 살구, 인도의 향신료와 그 특징 등이 낱낱이 기록되어 있다.

지칠 줄 모르는 여행가이기도 했지만 산전수전을 다 겪은 노회한 중개상이기도 했던 타베르니에의 일면을 가장 잘 엿볼 수 있는 부분은 17세기 각 나라의 화폐 단위와 당시 프랑스 화폐 단위인 리브르의 교환 비율을 직접 정리한 대목이다. 그는 다이아몬드 광산을 찾아가 원석을 사들이고 여정 중에 원석을 되파는 방식으로 사업을 꾸렸기 때문에 환율 고시표를 스스로 만들어 쓸 수밖에 없었다. 17세기 인도의 루피뿐만 아니라 페르시아, 인도의 지방에서 사용하는 이름도 신기한 소규모 화폐까지 일목요연하게 비교한 도표는 현대 은행의 환율 고시표보다 정확하고 상세하다.

천일야화처럼 끝도 없이 펼쳐지는 그의 여행기에서 가장 흥

미로운 부분은 역시 다이아몬드 광산에 대한 묘사다. 당시 다이아몬드 광산의 풍경은 참혹하면서도 매혹적이다. 자갈 천지에다 몹시 험난한 길을 아흐레 동안 따라가면 당시 세계 최고의 다이아몬드였던 280캐럿짜리 그랑 몽골^{grand mongol}이 출토된 인도의 콜루르^{Kollur} 광산에 도착할 수 있다. 하루에 3파고다, 즉 빵 한 조각에도 미치지 못하는 일급을 받고 일하는 노예 어린아이들로 까맣게 덮인 다이아몬드 광산은 눈 앞머리의 눈곱이 끼는 부위에 2캐럿짜리 다이아몬드를 숨겨 나오다가 눈알이 뽑히는 일이 일상다반사인 무법천지다. 찰스 디킨스의 『두 도시 이야기』와 도스토옙스키의 『죄와 벌』을 합쳐놓은 듯한 무시무시한 분위기가 감돈다.

타베르니에는 콜루르 광산 외에도 60만 명의 노예가 부역했던 가니^{Gani} 광산, 루비와 토파즈의 최대 생산지였던 인도네시아의 페구^{Pégu} 광산 등 수많은 광산을 찾아다니며 보석을 사들였다. 영민한 비즈니스맨이었던 그는 산지에서 대충 다듬은 원석을 그 자체로 왕실에 팔면서 보석 값뿐만 아니라 최종 가격의 2.5퍼센트에 달하는 보너스까지 챙겼다. 특별한 주문이 있을 때는 연마사나 여타의 보석상과 손잡고 보석을 가공해 장신구로 만들어 팔기도 했다.

세상에서 가장
값비싼 액자

　우스꽝스러울 정도로 보석을 주렁주렁 단 루이 14세와 알리 바바의 동굴 같았던 왕실 보석 창고는 이제 한낱 옛날이야기로 남았다. 루이 14세 시대에 대략 3백여 개가 제작되었다고 알려진 브와트 아 포르트레는 현재 단 세 개만 남아 있다. 그 이유는 누구나 짐작할 수 있듯이 브와트 아 포르트레에 박혀 있는 보석들 때문이다. 아이러니하게도 브와트 아 포르트레를 특별한 물건으로 만드는 데 지대한 공을 세운 보석들이 오히려 브와트 아 포르트레를 온전한 상태로 보전하는 데 가장 큰 장애물로 작용했던 것이다.

　루이 14세의 사망 이후 브와트 아 포르트레는 단지 보석이 박힌 값비싼 장식물로 전락했다. 사람들은 보석을 떼어 따로 팔고 보석과 초상화를 단단하게 감싸고 있는 금판은 녹여서 촛대나 장신구를 만드는 데 썼다. 그렇게 루이 14세 시대의 결정판이라 할 수 있는 오브제는 역사 속으로 사라졌다.

　사실 이 브와트 아 포르트레의 핵심은 보석이 아니라 가운데에

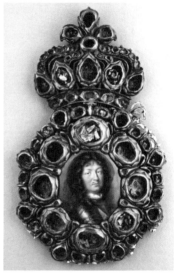

1 〈루이 14세의 브와트 아 프토레〉 에나멜화 부분.

2 피에르 르 테시에 드 몽타르시, 〈루이 14세의 브와트 아 포트레〉, 1683년,
헤이그 시립박물관, 헤이그.

현재 남아 있는 브와트 아 포트레의 대부분은 이처럼 보석이 제거된 상태다.
결국 브와트 아 포트레를 특별한 물건으로 만들어준 보석들이 오히려 브와트 아
포트레를 온전한 상태로 보존하는 데 가장 큰 장애물이 되었다.

박혀 있는 루이 14세의 초상화이다. 비록 초상화를 둘러싸고 있는 보석들이 너무나 화려해서 초상화는 초라해 보일 지경이지만 초상화가 없는 브와트 아 포트레는 단순한 보석 장신구일 뿐이다.

그림 속 세계와 그림 밖의 세계를 구분 짓고 그 사이에서 완충 역할을 하는 사물을 액자라고 정의한다면 브와트 아 포트레의 보석들은 루이 14세의 초상화를 둘러싼 액자라 할 수 있다. 세상에서 가장 값비싼 액자, 그 화려함이 오히려 그림을 가리는 아이러니로 가득 찬 액자 말이다.

왕의 의미,
초상화

브와트 아 포트레의 핵심이라고 할 수 있는 루이 14세의 초상화는 일반적인 회화가 아니라 금판 위에 유약의 일종인 하얀 에나멜을 입혀 구운 뒤 바늘로 그림을 그린 에나멜화이다. 에나멜 회화의 기술을 완성시킨 사람은 장 투탱Jean Toutin이라고

전해지는데 그의 활약 덕분에 에나멜화는 17세기에 정점을 이룬다. 루브르 박물관의 브와트 아 포트레의 에나멜 초상화를 그린 이는 장 투탱의 다음 세대인 장 프티토 1세로 그의 별칭은 무려 '에나멜화의 라파엘로'였다. 1680년에 간행된 『리슐레의 프랑스어 사전*Le Dictionnaire françois de P. Richelet*』에서는 에나멜이라는 항목 아래 프티토를 파리에서 가장 유명한 에나멜 화가로 소개하고 있다. 왕실 전속 장인들의 아틀리에가 모여 있던 루브르 궁 회랑에 프티토의 아틀리에가 있었다는 설도 있지만 기록이 남아 있지는 않아서 증명할 방법은 없다. 다만 루이 14세의 부인인 왕비 마리 테레즈의 지출 목록에 장 프티토가 일곱 개의 에나멜 미니어처 초상화를 납품했다는 기록이 있는 것으로 보아 그가 왕실과 거래한 주요 에나멜 전문 화가였던 것은 분명하다.

하지만 그가 언제 어떤 작품을 누구에게 팔았는지, 어떠한 주문을 받았는지에 대해서는 오리무중이다. 17세기 에나멜 화가들은 지극히 예외적인 몇 사람을 제외하고는 작품에 사인을 비롯한 개인적인 흔적을 남기지 않았다. 이것은 브와트 아 포트레의 특수성 때문이다.

브와트 아 포트레는 통상 네 종류의 직업군을 거치며 완성

되는 집단 기획의 산물이었다. 영화로 치자면 우선 영화 감독처럼 브와트 아 포트레의 주문을 받는 것부터 작품을 넘기는 것까지 전 과정을 관리 감독하는 상인을 중심으로 기본 판형을 만드는 오르페브르orfèvre, 보석을 연마하고 세팅하는 비주티에bijoutier, 그리고 초상화를 그리는 에나멜 화가 같은 스태프들이 한 팀이다. 즉 오르페브르나 비주티에, 에나멜 화가는 브와트 아 포트레를 주문받은 상인의 하청업자인 셈이었다. 그들은 분업화된 시스템 속에서 일하는 전문가들이었다. 오늘날의 분업 시스템이 그러하듯 집단적인 작업에서 한 개인에게 영광이 돌아가기란 극히 어렵다.

장 프티토 1세는 루이 14세를 비롯해 왕실의 가족이나 재상 등 많은 유력 인사들의 초상화를 에나멜화로 남겼지만 영화 관람객들이 영화 제작 스태프를 만날 기회가 드문 것처럼 그 역시 주문자들을 직접 만난 적은 없었을 것이다. 그렇다면 그는 어떻게 그들의 초상화를 그릴 수 있었을까?

에나멜 미니어처 화가들은 피에르 미냐르나 샤를 르브룅, 로베르 낭퇴유 같은 왕실 초상화를 전담했던 화가들의 작품을 베꼈다. 이 화가들의 작품은 직접 보지 않더라도 카피 버전인 판화로 유통되는 경우가 많아서 쉽게 표본을 구할 수 있었다.

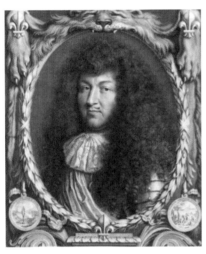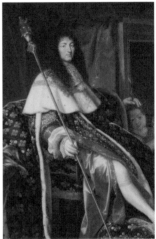

1 로베르 낭퇴유, 〈루이 14세의 초상화〉, 1672년, 프랑스 국립도서관, 파리.
그림에 나타난 루이 14세의 미간 주름과 팔자 주름을 눈여겨보자.

2 앙리 테스틀랭, 〈루이 14세〉, 1668년, 베르사유 궁전, 베르사유.
루이 14세는 1663년부터 이와 같은 긴 가발을 착용하기 시작했다. 루이 14세의
가발만으로 그림의 연대를 추산해볼 수 있다.

아마도 이 브와트 아 포트레 초상화의 표본은 1670년에 낭퇴유가 파스텔로 그린 루이 14세의 초상화였을 것이다. 얼굴을 살짝 왼편으로 돌린 자세, 간드러지게 다듬은 콧수염, 짙은 갈색의 곱슬곱슬한 긴 가발까지 두 초상화는 유사점이 많다.

초상화가
말해주지 않는 것

재미난 사실은 루이 14세의 초상화들을 비교하는 것만으로도 브와트 아 포트레의 초상화 제작 시기를 유추해볼 수 있다는 점이다.

루이 14세는 발진티푸스 때문에 머리가 빠져 1658년부터 가발을 착용했는데 초기에는 짧은 가발을 착용했다. 우리의 브와트 아 포트레에서처럼 긴 가발을 쓰기 시작한 것은 1663년부터다.

제작 시기를 가늠해볼 수 있는 또 다른 열쇠는 1672년 낭퇴유가 제작한 루이 14세 판화에서 묘사된 미간 주름이다. 중년

긴 가발을 쓰기 이전의 앳된 모습의 루이 14세가 등장하는 미니어처 초상화.
장 프티토 1세, 〈루이 14세의 미니어처 초상화〉, 1658년, 루브르 박물관, 파리.

이후의 초상화에서 두드러지게 나타나는 깊은 미간 주름 덕택에 루이 14세는 더 엄격하고 카리스마 있는 모습으로 등장한다.

긴 가발을 착용했으나 미간 주름이 없는 점으로 미루어보아 브와트 아 포트레의 초상화는 1663년에서 1672년 사이에 제작되었다고 추측해볼 수 있다. 시기를 더 좁힐 수 있는 또 다른 힌트는 그림에서 묘사된 루이 14세의 가늘게 다듬은 수염이다. 17세기 귀족과 왕실의 가십과 유행을 다룬 대표적인 잡지인 『르 메르퀴르 갈랑 Le Mercure Galant』에 따르면 루이 14세가 수염을 가늘게 다듬기 시작한 것은 1667년이라고 한다. 새로운 유행의 진원지인 현대의 스타들처럼 루이 14세의 새 수염 스타일은 곧 귀족들 사이에서 대유행했고 『르 메르퀴르 갈랑』에서는 이를 특집 기사로 다뤘다. 그렇다면 브와트 아 포트레의 초상화는 가늘게 다듬은 콧수염이 등장한 1667년부터 미간 주름이 등장하기 시작한 1672년 사이에 제작되었을 것이다.

하지만 한 가지 잊어서는 안 되는 점이 있다. 루이 14세의 초상화가 루이 14세의 실제 모습을 그대로 반영했을 것이라고 믿어서는 안 된다는 것이다. 당시 왕은 오로지 왕이기 때문에 나라에서 가장 잘생긴 남자였다. 즉 동서고금을 막론하고 모든 왕들의 초상화가 그렇듯이 루이 14세의 초상화도 어느 정도 미

화된 이미지이다.

현실과 이미지 사이에 얼마나 큰 간극이 있었는지에 대해서는 당대의 기록을 조금만 조사해보아도 금세 눈치챌 수 있다. 루이 14세의 궁정을 상세하게 묘사한 저서 『루이 14세 궁정의 추억_Mémoires sur la cour de Louis XIV_』에서 저자인 이탈리아 출신 점성술사 프리미 비스콘티는 과감하게도 "왕은 잘생기지 않았다. 얼굴에는 곰보 자국과 주름이 있다. 하지만 눈은 날카롭게 빛나며 부드럽고 위대하다. 어쨌건 그는 왕다운 모습에 어울리는 위엄 있는 풍채다"라고 말했다. 17세기의 관행에 비추어볼 때 파격적이라고 할 만큼 솔직하게 루이 14세의 외모에 대해 밝힐 수 있었던 것은 그가 외국인이었기에 가능하지 않았을까? 어쨌거나 유럽 왕실을 두루 돌며 모험과 연애를 즐긴 이 이탈리아 사나이에게 루이 14세는 왕이라기보다 관찰 대상이었던 모양이다.

루이 14세를 괴롭힌 병명의 목록만 훑어보아도 프리미 비스콘티의 발언에 신빙성이 더해진다. 루이 14세는 1647년에 매독에 걸렸고 그 결과 심한 열병을 앓았다. 상태가 꽤나 심각했던 모양인지 루이 14세는 파리의 모든 성당에서 매주 40시간 동안 회복을 기원하는 미사를 올리라는 왕명을 내렸다. 요행히 열은 내렸지만 곰보 자국이 남았다. 곰보 자국은 역시 왕에게

루이 14세의 매부리코와 무턱을 비롯해 듬성듬성한 수염까지 소름 끼치도록 사실적으로
묘사되어 있다. 루이 14세의 실제 모습에 가장 가까울 것으로 추정된다.

앙투안 브누아, 〈루이 14세〉, 밀랍 부조, 1706년, 베르사유 궁전, 베르사유.

는 어울리지 않는 신체적 콤플렉스였기 때문에 루이 14세의 그 어떤 초상화에서도 곰보 자국은 발견되지 않는다.

초상화가 말해주지 않는 루이 14세의 신체적 특징은 또 있다. 그는 합스부르크 왕가 출신의 신체적 특이점 중 하나인 무턱*에 역대 부르봉 왕가 출신의 남자들처럼 매부리코의 소유자였다. 이 무턱과 매부리코에 대해서는 1710년경 제작된 루이 14세의 밀랍 초상화가 유일한 증거물로 남아 있다.

루이 14세의 모습을 너무 사실적으로 묘사한 나머지 미라를 볼 때처럼 소름이 돋는 이 초상은 72세에 접어든 노년의 루이 14세의 인간적인 얼굴을 보여준다. 매부리코에 이중 턱, 듬성듬성 난 수염까지 얼굴만 보면 길에서 한두 번쯤 마주쳤을 법한 여느 노인의 모습과 다르지 않다. 하지만 17세기인들 중에서 이 초상을 본 사람은 극히 소수였을 것이다. 이 초상은 루이 14세가 은밀히 소장하기 위해 주문한 개인 초상화였기 때문이다.

● 옆모습을 보면 아래턱이 위턱보다 작아 보이고 뒤로 들어가 있어서 상대적으로 입이 나와 보이는 턱.

왕은 절대로
어린아이일 수 없다.

　루이 14세는 두 개의 육체를 가진 이였다. 첫 번째 육체는 왕으로서의 외양이다. 1648년 앙리 테스틀랭이 그린 루이 14세의 초상화에서 우리는 열 살짜리 천진난만한 어린아이가 아니라 나이에 상관없이 왕인 루이 14세를 만난다. 프랑스 왕가의 상징인 백합꽃이 수놓인 예복을 입고 월계관을 손에 든 채 우리를 내려다보는 루이 14세의 모습은 신성하고 엄숙해 보인다. 예복 사이로 발레하듯 다리를 뻗은 포즈, 왕홀笏을 쥔 손가락의 단호함, 그 무엇도 흔들 수 없을 듯한 고요한 눈빛, 앳된 얼굴이지만 이 초상화를 본 그 누구도 초상화의 주인공을 초등학교에 다니며 친구들과 게임에 열중할 나이인 열 살짜리 꼬맹이로 얕잡아 볼 수는 없을 것이다.

　몇 년 뒤에 제작된 발타자르 몽코르네의 초상 판화에서도 마찬가지다. 이 초상 판화에는 시구가 딸려 있는데 이 시구는 다음과 같은 문구로 끝을 맺는다. "왕은 절대로 어린아이일 수 없다." 즉 왕은 나이나 외모와 상관없이 왕으로 태어났기에 왕일

1 앙리 테스틀랭, 〈열 살 때의 루이 14세〉, 캔버스에 유채, 205×152cm, 1648년, 베르사유 궁전, 베르사유.

열 살의 어린아이라고는 생각할 수 없는 모습의 루이 14세. 왕의 이미지가 어떻게 만들어지는가를 생생하게 보여준다.

2 발타자르 몽코르네, 〈루이 14세, 프랑스의 왕〉, 종이에 동판, 내셔널갤러리, 런던.

루이 14세의 초상 판화 아래 달린 시구의 마지막 구절은 의미심장하다.
"왕은 절대로 어린아이일 수 없다."

수밖에 없는 자다. 황태자로 지명된 순간부터 그는 어린아이가 아니라 장래 나라를 다스릴 왕이며 왕정 시스템에서 가장 중요한 역할을 행사하는 주인공이다. 이 때문에 루이 14세의 초상화는 인간으로서의 루이 14세의 외양이 아니라 왕으로서의 모습을 묘사하는 데 전력을 다한다.

왕으로서의 모습에서 가장 중요한 것은 '레갈리아régalia'이다. 왕의 정통성을 입증하는 상징물인 레갈리아는 왕가마다 조금씩 다른데, 부르봉 왕가의 레갈리아는 군대의 지휘를 상징하는 긴 막대 형태의 왕홀, 법적인 절대 권한을 의미하는 엄지·검지·중지를 편 손 모양의 맹 드 쥐스티스mains de justice, 크리스천으로서의 왕을 일컫는 십자가가 달린 지구본 모양의 글로브globe다. 대다수가 문맹이었던 17세기에서도 이 레갈리아의 의미를 알지 못하는 자는 없었을 것이다. 그만큼 명확한 메시지이다. 레갈리아는 군권, 입법권을 가지고 동시에 종교의 수장이기도 한 왕권의 핵심을 압축된 형태로 보여준다.

루이 14세의 초상화에서는 레갈리아 외에도 그가 왕임을 알려주는 액세서리들이 따라붙는다. 1578년 앙리 3세 때 창설되어 왕가의 남자라면 태어나자마자 자동으로 가입하게 되어 있는 생 에스프리 기사단의 상징물인 생 에스프리 십자가와 로마

시대의 강력한 왕권을 상징하는 월계관, 부르봉 왕가의 상징인 백합 문양을 수놓은 예복 등이 그것이다.

왕의 초상화라면 반드시 등장해야 하는 레갈리아처럼 왕의 초상화는 어느 정도 합의된 법칙에 따라 제작되었다. 배경에는 반드시 그리스·로마 시대를 연상케 하는 기둥과 우아하게 주름 잡힌 거대한 휘장이 등장한다. 마치 사진관의 배경처럼 이 배경의 법칙은 2세기가 지난 후 제작된 나폴레옹의 초상화에서도 똑같이 적용된다.

하지만 르브룅이나 미냐르 같은 영민한 화가들은 진정한 왕의 초상화라면 상징이나 배경 외에도 왕의 육체를 통해 왕의 신성하고도 침해할 수 없는 절대적인 권력을 보여주어야 한다는 점을 분명하게 인식하고 있었다. 왕홀을 손에 쥐고 샤를마뉴 대제의 왕관을 쓰지 않았다고 하더라도 왕은 왕이기 때문이다. 그렇기에 초상화에 묘사될 왕의 포즈는 화가들에게 매우 중요한 연구 과제였다. 루이 14세의 초상화를 일별해보면 시대별로 조금씩 그 포즈가 변한다.

어린 시절의 루이 14세는 항상 오른쪽으로 약간 돌아앉은 채 오른쪽 다리를 무용하듯 앞으로 내놓고 있다. 청년기에 들어서면 단단하고 늘씬한 육체를 과시하듯 정면을 보고 선 모습

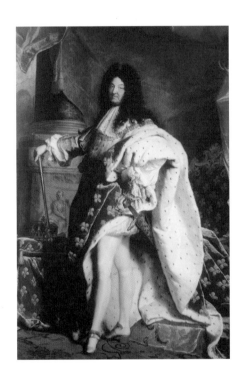

루이 14세의 초상화 중에서 가장 유명한 그림이다. 그림에서 루이 14세는 왕을 왕답게
만들어주는 모든 요소를 갖추고 있다.

이야생트 리고, 〈왕실복을 입고 있는 프랑스의 왕, 루이 14세〉, 캔버스에 유채, 277×194cm,
1701년, 루브르 박물관, 파리.

이 등장한다. 이때 항상 왼쪽 다리는 오른쪽 다리보다 앞으로, 발은 4분의 3만 보이도록 그린다.

루이 14세의 대표적인 초상화라 할 수 있는 이야생트 리고가 그린 초상화는 그야말로 왕다운 태도의 결정체를 보여준다. 우아하고 기품 있게 드러낸 두 다리, 왕홀을 거꾸로 들어도 권위가 넘치는 단호한 손, 절로 경외감이 들게 하는 시선 처리까지 박수를 치고 싶을 정도로 완벽하다. 루이 14세 역시 그렇게 생각했는지 원래는 손자이자 스페인의 왕위를 이어받아 펠리페 5세가 되는 앙주 공작에게 선물할 요량으로 주문했던 이 초상화의 원본을 베르사유 성의 아폴론 살롱에 걸어두고 카피본을 제작해 앙주 공작에게 선물했다.

당시 베르사유 성의 아폴론 살롱은 왕의 옥좌가 있는 공간인 '살 뒤 트론'의 전실로 왕을 알현하고자 하는 대사들이 순서를 기다리는 방이었다. 살 뒤 트론의 뒤쪽으로는 루이 14세의 침실이나 서재 같은 개인 공간들이 마련되어 있었다. 즉 아폴론 살롱에 배치된 초상화는 이제부터 루이 14세라는 왕의 영역으로 들어가게 된다는 엄중한 신호탄이었던 셈이다.

17세기판 정치 홍보물,
초상화

하지만 한 가지 꼭 기억해야 할 사실은 아폴론 살롱에 걸린 이야생트 리고의 초상화는 극히 예외적인 경우였다는 점이다. 오늘날 베르사유 성에는 루이 14세나 루이 15세, 그들의 자손인 왕자와 공주, 여왕 등 셀 수 없이 많은 초상화가 여기저기 걸려 있다. 그래서 으레 17세기에 루이 14세의 베르사유에서도 그랬을 거라고 착각하기 십상이다.

루이 14세는 프랑스 역사상 가장 많은 초상화를 남긴 왕이지만 그중에서 우리가 아는 초상화다운 초상화, 즉 루이 14세의 신체와 얼굴만 묘사한 초상화는 극소수다. 루이 14세가 등장하는 대부분의 그림들은 신화나 역사화다. 베르사유 성의 천장과 벽을 가득 메우고 있는 벽화들이 그러하듯 루이 14세는 아폴론이 되어 천상에서 노닐고, 하늘을 나는 마차를 타고 활을 쏘는 헤라클레스의 모습을 하고 있다. 그도 아니면 피에르 미냐르의 그림에서처럼 전쟁터를 배경으로 말을 타고 군대를 지휘하는 용맹한 전사의 모습이다.

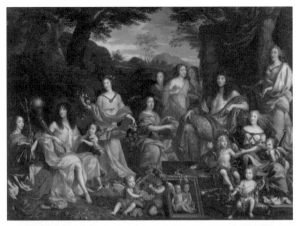

대부분의 초상화에서 루이 14세는 현실의 왕이 아니라 신화 속의 주인공으로 등장한다.

1 장 노크레, 〈루이 14세의 가족들〉, 베르사유 궁전, 베르사유.

2 장 바티스트 드 샹파뉴, 〈두 마리의 수탉이 끄는 마차를 탄 메르쿠리우스〉, 1672년, 베르사유 궁전, 베르사유.

역사가마다 그 이유에 대해서는 설명이 분분하지만, 프랑스의 부르봉 왕가는 친인척 관계인 합스부르크 왕가나 스페인 왕가와는 달리 전통적으로 자신들이 거주하는 궁전에 초상화다운 초상화를 걸지 않았다. 왕의 초상화만 그랬던 것이 아니라 여왕을 비롯한 왕실 인물들의 초상화도 마찬가지였다.

17세기에 루이 14세의 초상화를 보기 위해서는 베르사유 궁으로 갈 것이 아니라 루브르 궁 앞쪽에 진을 치고 있던 판화 가게를 찾아야 했다. 루이 14세의 초상화는 일종의 정치 홍보물이었다. 미냐르나 리고, 르브룅이 그린 루이 14세의 초상화는 판화로 대량 제작되어 저렴한 가격에 유통되었다. 즉 화가들이 그린 초상화는 판화를 제작하기 위한 견본이었던 셈이다. 왕실이 주도하는 각종 축제와 행사, 그리고 전쟁에서의 승리 같은 왕의 업적 등 판화는 당시 왕실 전용 텔레비전 채널처럼 왕실을 널리 알리는 뛰어난 선전 도구였다.

또는 각 지방 관청이나 시청, 아카데미나 콜레주드프랑스(국립고등교육기관) 같은 공공기관을 방문하는 방법도 있었다. 오늘날 관공서들이 대통령의 사진을 걸어놓듯이 17세기 프랑스의 관공서들에도 응당 루이 14세의 흉상이나 초상화 카피본이 걸려 있었다.

메시지가 담긴
액자

역대 왕가 인물들의 초상화에 오리지널 액자가 극히 드문 것은 바로 이러한 관행 때문이다. 애당초 궁전에 걸 요량으로 주문한 그림이 아니기 때문에 초상화들은 액자 없이 오로지 나무틀로 고정된 화폭 상태로 보관되었던 것이다.

현재 오리지널 액자가 남아 있는 루이 14세의 초상화는 단한 점으로 슈농소 궁에 전시되어 있다. 이 액자는 그림이 오리지널이면 액자까지도 오리지널일 것이라고 믿는 관람객이 얼마나 순진한지, 우리가 당대의 오리지널이라고 단단히 믿고 있는 박물관의 19세기 액자가 얼마나 우리를 기만하고 있는지를 여실히 증명해준다.

보통 왕가의 상징만 간단하고 고결하게 달고 있는 19세기판 액자와는 달리 루이 14세 시대의 오리지널 액자는 어디에다 눈길을 두어야 할지 당황스러울 정도로 현란하다. 왕가의 문양이 새겨져 있는 지구본을 사이에 두고 나팔을 불고 있는 승리의 여신부터 전쟁의 승리를 상징하는 그리스·로마 시대의 투구,

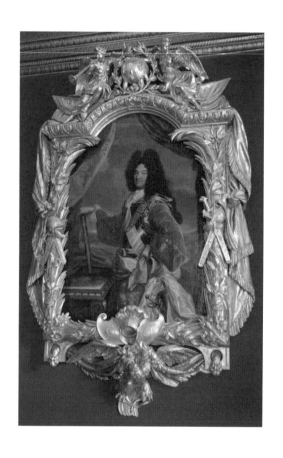

이 액자의 장식들은 한결같이 루이 14세는 위대한 전사라고 외친다. 말로 하지 않아도 17세기인들에게 이 액자가 전하는 메시지는 명확했다.

이야생트 리고, 〈루이 14세의 초상화〉, 1730년경, 슈농소.

고귀한 종려나무 잎 장식, 용맹한 사자의 앞발과 날개를 편 독수리까지 전쟁에 관련된 모든 장식들을 총동원했다. 이 액자의 상징물들이 한결같이 외치고 있는 것은 전쟁에서 승리한 위대한 전사로서의 왕이다. 검을 차고 전투복을 입은 초상화만 그런 것이 아니라 액자 역시 메시지를 전하는 도구였던 것이다.

그럼에도 인간인 왕

브와트 아 포트레의 초상화는 일반적인 왕의 초상화와는 상당한 거리가 있다. 일단 레갈리아를 비롯해 루이 14세의 공식적인 초상화에 등장하는 배경이 전혀 보이지 않는다. 목에 두른 하얀색 레이스 아래 희미하게 묘사된 푸른색 리본에는 아마도 생 에스프리 기사단의 십자가가 달려 있었을 테지만 이 역시 직접 등장하지는 않는다. 초상 부분만 떼어놓고 보면 이 초상화가 왕의 초상화인지 아닌지조차 모호할 판이다. 이렇게 왕답지 않은 루이 14세의 초상이 등장하는 이유는 브와트 아

포트레의 성격 때문이다.

브와트 아 포트레는 루이 14세가 자신의 최측근이나 친척에게만 하사했던 개인적인 선물이었다. 즉 브와트 아 포트레를 선물로 받은 이들은 통치하지 않는 루이 14세, 왕이 아닌 인간으로서의 루이 14세를 만날 수 있는 인물들이었다. 우리와 똑같이 희로애락과 욕망에 몸을 떨고 일상생활을 영위하는 인간으로서의 루이 14세 말이다.

그렇기에 지위가 높은 인물들만 브와트 아 포트레를 선물 받았던 것은 아니었다. 미술사적으로는 중요한 인물이지만, 대귀족들이 활개치던 17세기 궁정에서는 일개 화가에 불과했을 샤를 르브룅도 브와트 아 포트레를 선물 받았다. 이름 없는 조각가의 셋째 아들로 태어나 일생의 대부분을 베르사유 성을 장식하고 루이 14세를 비롯한 왕실 초상화를 그리는 데 보낸 이 충직한 화가에 대한 그 나름의 우정 표시였을 것이다. 샤를 르브룅은 루이 14세의 선물에 리본을 달아 가슴에 매달고 다녔다. 니콜라 드 라르질리에르가 그린 초상화에서 르브룅은 가슴에 달아놓은 브와트 아 포트레를 강조하기라도 하듯 검지로 어루만지고 있다.

샤를 르브룅은 평소 루이 14세가 하사한 브와트 아 포트레를 목에 걸고 다녔다. 아마도 이 초상화에서처럼 브와트 아 포트레를 자랑할 생각으로 그렇게 했을 것이다.

니콜라 드 라르질리에르, 〈샤를 르브룅의 초상화〉, 바이에른 회화컬렉션, 안스바흐.

권력자의
선물

개인적인 선물에서조차 다이아몬드를 잔뜩 박은 장신구를 하사하는 왕, 왕국의 부를 보석을 사는 데 아낌없이 쓰는 왕, 브와트 아 포트레를 통해 보는 루이 14세는 검약과는 거리가 먼 왕이다. 대통령의 월급이 국민의 세금에서 나온다는 사실을 명확하게 인식하고 있는 우리에게 루이 14세의 사치는 왕정 시대의 폐해와 다름없다. 하지만 루이 14세에게 사치는 효과적인 통치 방법 중 하나였다.

프롱드의 난*을 겪으며 왕이란 남들이 왕임을 인정해줄 때에만 왕이 된다는 사실을 뼛속 깊이 새긴 루이 14세는 왕으로서의 권위와 힘을 나타낼 수 있는 모든 분야에서 독보적인 발자취를 남겼다. 비단 루이 14세뿐만 아니라 왕정 시대의 왕들에게 검약은 미덕이 아니었다. 왕은 머리부터 발끝까지 권력의 광고판이자 현신이었고 그러한 왕의 선물은 세상에서 가장 배포가 큰 그 무엇이어야 했던 시대였다.

갑자기 현대의 권력자라 할 수 있는 대통령이 자신의 전속 사

* 섭정 모후 안 도트리슈와 재상 마자랭을 중심으로 한 궁정파에 반대해, 1648~1653년에 걸쳐 일어난 프랑스의 내란. 프롱드는 당시 청소년들 사이에서 유행한 돌팔매 용구로, 관료들에 반항해 돌을 던진다는 뜻으로 빗댄 말이다.

진가에게 초상 사진과 함께 다이아몬드가 가득 박힌 액자를 선물한다면 무슨 일이 생길까 하는 상상을 해본다. 틀림없이 어마어마한 정치 스캔들로 비화할 것이다. 이런 면에서 브와트 아 포트레는 권력을 자신이 원하는 방식대로 마음껏 사용하는 데 전혀 거칠 것이 없었던, 우리와는 전혀 다른 권력의 메커니즘이 작동하던 사회의 산물이다.

하지만 한편으로는 과연 그럴까 하는 의구심도 든다. 권력을 행사하는 방식이 한결 교묘하고 정교해진 요즘은 누구나 뇌물이라는 걸 알고 있음에도 그것을 밝힐 증거가 없어 유야무야 묻혀버리는 사건이 태반이다. 일상적인 뉴스가 되어버린 온갖 종류의 비리 사건들은 어쩌면 브와트 아 포트레를 선물로 주던 사회가 세련되지는 못했을지언정 더 솔직하고 단순한 사회였을지도 모른다는 암울한 사실을 넌지시 속삭여주는 듯하다.

그 액자는 그림과 동시에
태어나지 않았다
박물관과 함께 탄생한 19세기 액자

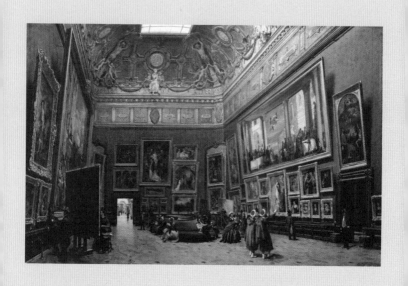

19세기 루브르 박물관의 자랑인 살롱 카레의 전경이 담긴 그림이다. 벽에 걸린 그림의
제목을 맞출 수 있을 정도로 상세하게 묘사되어 있다. 전면에 등장하는 터번을 쓴
외국인들은 이 살롱 카레의 명성이 국제적이었다는 사실을 알려준다.

주세페 카스틸리오네, 〈루브르 박물관의 살롱 카레〉, 캔버스에 유채, 69×103cm, 1861년,
루브르 박물관, 파리.

제르베즈와 쿠포는 왜 결혼식 날
루브르에 갔을까?

당대 민중의 현실을 날것 그대로 보여주겠다는 포부로 연재를 시작한 에밀 졸라의 『목로주점』은 19세기 파리 구석구석의 냄새와 소리, 색깔을 고스란히 담아낸 거울 같은 소설이다. 여자 주인공은 세탁부인 제르베즈이고 그녀의 남자는 지붕 수리공인 쿠포이다. 이들의 처지에 걸맞게 이야기는 선술집, 싸구려 여관, 서민 식당, 세탁소 등 삶의 냄새가 진하게 배어 있는 배경을 바탕으로 흘러간다. 그런데 이 서민적인 배경과는 어울리지 않게 난데없이 루브르 박물관이 등장하는 에피소드가 있다.

제르베즈와 쿠포의 결혼식 날, 간소하기 그지없는 결혼식을 마친 이들은 그날에 어울리는 특별한 이벤트를 고심한 끝에 하객들을 이끌고 루브르 박물관으로 향한다. 열두 명이나 되는 하객들 중 루브르 박물관이라는 곳에 가본 이는 한 명도 없다. 이들이 생전 처음으로 발을 디딘 루브르 박물관이라는 곳은 '길을 잃을 만큼 거대한' 장소다.

복도를 가득 채우고 있는 작품들을 이해해보려는 순진한 호

기심은 봐도 봐도 끝없이 등장하는 그림들 때문에 순식간에 어디론가 사라져버린다. 흉측하고 오래돼 보이는 조각상, 이해할 수 없는 제스처를 취하고 있는 성인들의 그림, 어디에 쓰이는 것인지 알 수 없는 오래된 물건들, 무엇을 그린 것인지 오리무중인 그림들 사이에서 우왕좌왕하며 폐관 시간이 되어서야 간신히 출구를 찾아서 나온 이들은 결혼식에 맞추어 나름대로 특별히 차려입은 드레스 따위는 아랑곳없이 완전히 지쳐 길가에 주저앉고 만다.

21세기에도 루브르 박물관은 여전하다. 박물관이라는 장소에 익숙한 현대의 관람객들에게도 루브르 박물관은 압도적인 전시물의 규모와 더불어 미로 같은 통로 때문에 두통을 유발하기 십상인 장소다. 예나 지금이나 그다지 바뀌지 않은 루브르 박물관 덕분에 우리는 제르베즈와 쿠포라는 19세기 소시민이 우리와 별반 다를 바 없다는 사실을 깨닫게 된다. 하지만 아무리 그들에게 동질감을 느낀다 해도 19세기의 정서는 우리와 분명히 다르다. 우리는 결혼식 날 하객들을 이끌고 박물관에 가겠다는 생각은 꿈에도 하지 않는다. 물론 우리에게 박물관은 문화적인 자극을 주는 장소일지언정 생애 단 한 번일지도 모르는 결혼식 날에 가보고 싶을 만큼 특별한 곳은 아니다.

세상의
모든 보물

중세 시대 순례자들과 수도사들은 수집할 가치가 있는 보물에는 두 가지 특징이 있다고 말했다. 하나는 라틴어로 미라쿨라miracula, 즉 '기적'이며 다른 하나는 미라빌리아mirabilia, 즉 '경탄'이다. 세상 만물을 종교의 틀 안에서 해석했던 중세 시대답게 기적은 오로지 신의 의지로만 이루어질 수 있는 현상을 뜻한다. 반면 미라빌리아는 신이 숨을 불어넣은 자연의 산물이되 인간이 아직 왜 그렇게 되었는지 이해하지 못하는 것들이다.

인간이 이해하지 못하는 세상의 이치에 대한 경외심을 간직하고 있었던 중세인들은 이 특징에 입각해 장인이 만든 엄청나게 섬세한 상아 십자가상부터 신의 은혜를 받지 않고서는 도저히 그릴 수 없을 것 같은 아름다운 그림, 하느님 세계의 광대함을 증언하는 기괴한 화석, 이게 바로 기적이라고밖에 말할 수 없는 풍화되지 않은 미라 등 온갖 희귀한 만물을 모았다. 수도사들에게 수집 활동은 이러한 놀라움을 가능하게 한 하느님의 세상을 찬양하기 위한 행위였지만 희귀한 물건을 모으면 모을

수록 세상의 비밀을 알고자 하는 불손한 욕망이 움트기 시작했다.

르네상스 시대는 종교의 틀 안에 가두어두기에는 이미 알고자 하는 인간의 욕망이 너무나 커져버린 시기였다. 철학자들은 이 욕망에 '호기심'이라는 이름을 붙였다. 그들에 따르면 호기심이란 좋고 아름다운 것들에 대한 취향이 아니라 희소가치를 탐하는 취향이다. 호기심의 대상물은 오직 단 하나밖에 없다는 이유로 권력자들의 흥미를 끌었다.

17세기 당대 최고의 자연과학 컬렉션을 보유하고 있었던 신성로마제국의 황제이자 보헤미아의 왕 루돌프 2세나 권력으로 피렌체 예술품의 외부 유출을 막아 방대한 예술 컬렉션을 일구었던 메디치 집안, 궁정 화가였던 벨라스케스를 일부러 이탈리아까지 보내 그리스·로마 시대의 조각상을 복제해서라도 소유하고 싶어 했던 스페인 왕가 등 17, 18세기 왕들과 유력자들은 세상에 하나밖에 없는 사물에 집착했다.

그들이 수집가가 된 것은 예술에 조예가 깊다거나 자연과학에 흥미를 느껴서가 아니었다. 그들은 실상 몇몇을 제외하고는 그림을 볼 줄도, 과학을 탐구할 줄도 몰랐다. 예를 들어 레오나르도 다빈치의 작품을 여덟 점이나 소장했던 프랑수아 1세는

그 작품들을 퐁텐블로 성에 마련된 예술품 창고에 처박아두었다. 당시의 권력자들에게 중요했던 것은 예술품을 감상하는 행위가 아니라 예술품을 소유하고 있다는 사실 그 자체였다. 세상의 경탄을 불러일으키는 오직 하나밖에 없는 사물은 살아숨 쉬는 권력의 증언자였기 때문이다.

결과적으로 중세 시대부터 왕정이 무너지기 전까지 예술품을 실제로 볼 수 있었던 사람들은 오로지 힘을 가진 자들이었다. 프랑스 혁명 이후 1793년 '공화국중앙미술관Muséum central des art de la République'이라는 명칭으로 문을 연 루브르 박물관이 『목로주점』에서 한자리 차지한 이유는 이 때문이다. 사실 '더럽고 추한 어휘'라는 비평을 받는가 하면 독자들의 항의로 연재가 중단되기도 했던 『목로주점』은 가난으로 인해 무너지는 비참한 인간의 삶을 여과 없이 묘사했다. '파리 풍속 소설'을 써보겠다는 졸라의 야심을 그대로 반영한 듯, 그는 당시 파리 풍경을 지나칠 정도로 세세하게 그려 넣었다.

하층민의 삶을 다룬 이 소설 속에 루브르 박물관과 어울리는 인간상은 단 한 명도 등장하지 않는다. 하지만 바로 그 대비 때문에 루브르 박물관이 등장하는 장면은 『목로주점』의 백미 중 하나다. 만약 18세기였다면 감히 세탁부나 지붕 고치는 인

부가 〈모나리자〉를 볼 수는 없었을 것이다. 기껏해야 성당에 걸려 있는 성화나 조각품을 보는 것이 예술품을 직접 볼 수 있는 유일무이한 경험이었을 테니 말이다.

당시 루브르 박물관은 단순히 사후 몇백 년이 지난 화가들이나 몇천 년 전의 건물 파편을 전시하는 장소가 아니라 이러한 예술 작품들을 모두가 향유할 수 있는 새로운 시대, 새로운 시민 사회에 대한 찬사였다. 졸라의 시대, 미술품들은 힘 있는 자들의 비밀스러운 수장고를 떠나 대중 앞에 섰다. 박물관은 모든 이들에게 열린 위대한 예술의 전당이었던 것이다.

19세기판 명화의 전당, 살롱 카레

『목로주점』의 주인공들이 가로 길이만 10미터에 달하는 파올로 베로네세의 대작 〈가나의 혼인잔치〉나 아무리 봐도 고모를 닮은 것처럼 친밀하게 느껴지는 〈모나리자〉, 그리고 바르톨로메 에스테반 무리요의 〈성모의 탄생〉을 본 장소는 루브르 박

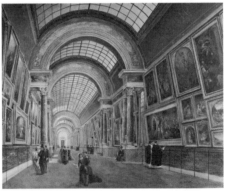

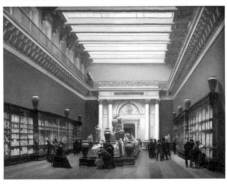

1 작자 미상, 〈루브르 박물관의 아폴론 갤러리〉, 1880년경, 루브르 박물관, 파리.

2 빅투아르 뒤발, 〈루브르 박물관의 그랑 갤러리 전경〉, 1880년경, 루브르 박물관, 파리.

3 샤를 지로, 〈나폴레옹 3세의 박물관, 루브르의 테라코타 방, 살롱 1866〉, 캔버스에 유채, 97×130cm, 루브르 박물관, 파리.

물관 내의 살롱 카레였다. 당시 살롱 카레는 졸라의 표현대로 루브르 박물관에서 '첫 번째로 반드시 방문해야 하는' 핵심 전시실이었다.

아폴론 갤러리와 그랑 갤러리라는 두 개의 긴 복도형 전시실 사이에 끼어 있는 살롱 카레는 원래 창문이 세 개 나 있는 직사각형 형태의 공간이었다. 혁명 이후 공화국중앙미술관이 개관하면서 전시실을 만들기 위해 창문을 모두 막고 천장을 뚫어 위쪽에서 내려오는 자연광을 끌어들이는 공사가 시행되고, 1848년 전시실을 개편하면서 살롱 카레는 당시 루브르 박물관에서 가장 유명하다는 회화 작품들을 한자리에 모아놓은 '명화의 신전'으로 거듭났다.

제르베즈와 쿠포가 본 살롱 카레의 풍경은 주세페 카스틸리오네가 그린 〈루브르 박물관의 살롱 카레〉 안에 고스란히 담겨 있다. 워낙 세밀하고 사실적으로 묘사한 탓에 미술사에 관심이 많은 사람이라면 누구나 카스틸리오네의 그림 속에 등장하는 작품의 제목을 유추해보고자 하는 유혹을 뿌리치기 어렵다.

정면으로 보이는 벽면에만 장 주브네의 〈십자가에서 내려오는 그리스도〉, 클로드 로랭의 〈해가 저무는 항구의 풍경〉, 라파엘로의 〈아름다운 정원사 성모 마리아〉, 니콜라 푸생의 〈디오

게네스가 있는 풍경〉, 라파엘로의 〈악마와 싸우는 성 미카엘〉, 〈용과 싸우는 성 게오르기우스〉 등 무려 열여덟 점의 그림이 보인다. 화면 구도상 가장 잘 보이는 오른쪽 벽면에는 베로네세의 〈바리새인 시몬 집에서의 식사〉와 무리요의 〈성모의 무염시태〉, 티치아노의 〈하얀 장갑을 낀 남자〉, 라파엘로의 〈성모와 성녀 엘리자베스, 성 요한을 어루만지는 어린 예수〉, 디빈치의 〈모나리자〉, 안니발레 카라치의 〈성 루가와 성녀 카타리나에게 나타난 성모의 환영〉, 한스 홀바인의 〈안 드 클레브의 초상〉 등 스물한 점을 송곳 하나 꽂을 틈도 없이 걸어놓았다.

〈모나리자〉는
어디에서 왔는가?

19세기판 명화의 전당, 살롱 카레에 전시되어 있던 작품들은 오늘날까지도 루브르 박물관의 대표작이다. 살롱 카레 전시 작품 목록은 현재 루브르 박물관에서 가장 인기 있는 작품 목록이나 마찬가지다. 이 작품들은 대부분 1792년 혁명정부에 의

해 국유화가 결정되면서 루브르 박물관으로 이전된 프랑스 왕가 미술 컬렉션의 핵심이었다.

　루브르 박물관의 최대 화제작 〈모나리자〉를 사들인 이는 프랑수아 1세. 이탈리아 르네상스 미술을 동경해서 왕실 최초로 예술품 수장고를 만들었던 프랑수아 1세는 말년의 레오나르도 다빈치를 프랑스로 불러들여 융숭하게 대접했고 그 결과 오늘날까지 루브르 박물관의 간판 노릇을 하는 〈모나리자〉를 비롯해 〈세례 요한〉, 〈바쿠스〉, 〈암굴의 성모〉 등 여덟 점의 작품을 확보했다. 현재 루브르 박물관은 정말로 작품이 제작되었는지에 대해 아직까지도 학자들 사이에서 의견이 분분한 〈레다와 백조〉, 1625년까지 퐁텐블로 궁에 소장되어 있었으나 그후에는 행방이 묘연해진 〈페르세포네의 납치〉를 제외한 나머지 여섯 점을 소장하고 있다. 〈모나리자〉 한 점만으로도 관광객들을 그러모으는 루브르 박물관으로서는 프랑수아 1세에게 절이라도 하고 싶은 심정일 것이다.

　초기에 백여 점에 불과하던 왕실 회화 컬렉션을 기록적인 수준으로 끌어올린 왕은 그 어떤 왕보다 자신의 명예와 영광에 집착했던 루이 14세. 왕실의 재산 관리 시스템을 완비한 왕답게 루이 14세의 회화 컬렉션은 아예 『왕실 회화와 데생 목

록집『*Inventaire général des tableaux du Roy*』이라는 왕실 문서로 남아 있다. 현재는 베르사유 궁 고문서보관소에서 열람할 수 있는데, 이에 따르면 1709년 왕실 소유 미술품은 모두 2,376점으로 그중 1,478점이 회화다. 목록은 미술에 문외한이라도 익히 한 번쯤은 들어보았을 화가들의 이름으로 가득하다. 바로 이 시기에 라파엘로, 티치아노, 카라바조 같은 17세기에도 대가로 추앙받던 르네상스 시대 이탈리아 화가들의 작품이 왕실 컬렉션으로 편입되었기 때문이다.

게다가 루이 14세는 17세기에 독보적인 예술 컬렉터로 이름을 날린 쾰른 출신의 은행가 에베라르 자바흐^{Everard Jabach}●의 컬렉션을 모두 사들였다. 5,542점의 데생과 더불어 티치아노, 카라바조, 조르조네, 루벤스, 반다이크 등 기라성 같은 작가들의 회화만 101점이나 되는 거대한 컬렉션이었다. 재미있는 점은 자바흐 컬렉션 덕분에 17세기 유럽 왕실에서 이탈리아 르네상스 미술품에 밀려 인기가 덜했던 홀바인, 반다이크, 렘브란트 같은 플랑드르 화가들의 작품이 왕실 컬렉션 목록에 올랐다는 사실이다. 루이 14세나 루이 15세는 미술품에 대한 거시적인 안목보다는 당대의 유행을 좇아 작품을 수집했기 때문에 이런 기회가 아니었다면 오늘날 루브르에서 플랑드르 화가들의 작

● 자바흐는 독일 쾰른에서 태어났지만, 그의 부모는 안트베르펜에서 은행을 운영해 큰돈을 벌었고 그 자신은 프랑스로 국적을 바꾸고 프랑스의 동인도회사의 대표 중 하나가 되었다.

품을 볼 일은 없었을지도 모른다.

한편 프랑스 혁명 덕분에 불운하고 능력 없는 왕의 전형으로 남은 루이 16세 역시 사실상 왕실 수집품을 깊이 있고 다양하게 만드는 데 지대한 공을 세웠다. 왕실 컬렉션을 기반으로 한 박물관을 건립하자는 의견은 루이 16세 시대 내내 문화계의 화두였다. 후대의 예술가들이 모범으로 삼고 배울 수 있는 박물관을 만들기 위해서는 르네상스 시대 이탈리아 회화에 치중한 컬렉션을 보다 광범위한 백과사전식 컬렉션으로 변화시킬 필요가 있었다.

이에 따라 왕실은 기존의 미술 아카데미에서 정당한 평가를 받지 못했던 프랑스 화가들, 이를테면 르냉Le Nain 형제나 필리프 드 샹파뉴의 작품을 비롯해 유럽 미술계에서 한동안 외면당하던 무리요 등 스페인 출신 화가들의 작품을 과감하게 사들였다. 왕가의 컬렉션에 더해 수도원과 성당 등에서 몰수한 소장품들과 혁명으로 인해 외국으로 도피한 귀족들의 컬렉션 역시 국유화되면서 당시 루브르 박물관은 그야말로 4세기에 걸쳐 수집한 작품들로 넘쳐났다.

전시할 수 있는 모든 것을
전시하라

일일이 목록을 작성할 수 없을 만큼 밀려드는 작품들 중에서 오로지 정수만을 뽑아 전시실 하나를 가득 채운 살롱 카레의 풍경은 판테온 신전을 연상케 할 만큼 장관이다. 하지만 오직 〈모나리자〉 한 점을 위해 충격 보호장치와 UV필터, 150룩스의 조명을 단 유리관을 제작하고 자동 온도조절기를 설치하는 21세기 박물 보존학의 견지에서 보자면 당시 살롱 카레의 전시 방법은 재난에 가깝다. 오늘날의 박물관이라면 그 한 점 한 점을 대표작으로 취급해 고이고이 모셔둘 만한 작품들이 17미터에 달하는 사방 벽에 다닥다닥 우표처럼 붙어 있다. 게다가 5단으로 걸어놓은 바람에 맨 위에 걸려 있는 작품들은 제대로 보이지도 않는다. 그야말로 전시할 수 있는 모든 것을 다 보여주겠다는 식이다.

한 벽면에 걸린 작품 수가 워낙 많다보니 살롱 카레에 걸린 그림들에 대한 안내서만 해도 여러 가지가 출판되었다. 그중 1853년에 출판되어 베스트셀러를 기록한 역사학 교수 조제프

불미에Joseph Boulmier의 『루브르의 살롱 카레 작품 모음집Notice sur le salon carré au Louvre』을 읽다보면 한 가지 의구심을 떨치기 어렵다. 17세기 플랑드르 화가인 렘브란트와 15세기 이탈리아 화가인 라파엘로, 같은 15세기 화가이지만 라파엘로의 존재도 몰랐을 독일 화가 홀바인과 17세기에 루이 14세의 사랑을 듬뿍 받았던 화가 푸생 사이에는 어떤 연관성이 있을까? 도대체 어떤 기준으로 이 작품들을 나란히 걸어놓았던 것일까?

미술사의 창시자로 일컬어지는 18세기 미학자 요한 요하임 빙켈만Johann Joachim Winckelmann이 세상을 떠난 것은 1768년이다. 그는 그리스 시대의 조각 작품을 나누고 분류해 그리스 미술이란 결국 탄생과 성장, 절정과 쇠퇴기로 이루어지는 하나의 거대한 사이클이라는 주장을 펼쳤다. 예술 작품을 파악하고 특성을 분류해 그 안에서 거대한 움직임을 추론해내는 미술사라는 학문은 빙켈만의 이론 덕택에 탄생했다.

흔히 르네상스 시대 유명 화가들의 일생을 책으로 남긴 작가 조르조 바사리 때문에 미술사라는 학문이 르네상스 시대부터 시작되었다고 생각하지만 사실 미술사는 그 틀이 잡히기 시작한 지 4세기밖에 되지 않은 비교적 신생 학문이다. 공화국중앙 미술관이 개관한 것은 빙켈만이 세상을 떠난 지 15년 뒤였다.

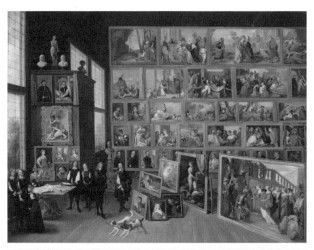

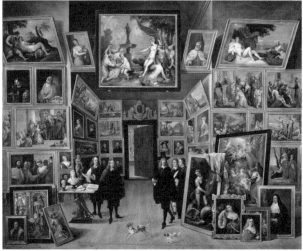

17, 18세기 수집가들의 살롱은 이러했다. 위의 그림들은 살롱 카레의 전시 방식이 어디에서 유래했는지 한눈에 보여준다.

1 다비트 테니르스 2세, 〈레오폴드 빌헬름 대공의 브뤼셀 회화관〉, 캔버스에 유채, 123×163cm, 1651년, 빈 미술사 박물관, 빈.

2 다비트 테니르스 2세, 〈레오폴드 빌헬름 대공의 브뤼셀 회화관〉, 동판 위에 유채, 104.8×130.4cm, 1647~1651년, 프라도 미술관, 마드리드.

미술사적인 연구가 전무하다보니 작가의 이름이나 제작 연도를 밝히는 것은 오로지 왕실 작품 목록집에 의존해야 했다.

게다가 공화국중앙미술관은 프랑스에서 문을 연 첫 번째 국립박물관이었다. 당연히 '박물관 전시'라는 전례가 없었던데다 작품을 어떻게 전시해야 하는지를 결정할 만한 미술사적 기준이나 박물관학적 연구도 전무했다. 자연히 초기의 박물관은 18세기 수집가들이 즐겨 썼던 전시 방법을 그대로 가져다 쓸수밖에 없었다.

18세기 미술품들은 개인이 소유한 보물이었기에 당시 수집가들은 최대한 많은 수집품을 한꺼번에 효과적으로 늘어놓는 방법에 역점을 두었다. 작품 스타일, 화가의 생몰 연대 등의 부가적인 정보는 중요하지 않았다. 되도록이면 많은 수의 작품을 한자리에 걸어서 보는 이로 하여금 경탄을 일으키되 전체적으로 보았을 때 심미적으로 아름다운 조화가 느껴지면 충분했다. 살롱 카레의 '모든 것을 보여주마'식 전시 방법은 비록 당시 루브르 박물관이 박물관이긴 했어도 본질적으로는 18세기 수집가들의 살롱이나 마찬가지였음을 보여준다.

세상 밖으로 나온 그림,
액자의 황금시대

박물관은 예술품을 보관하기 위한 장소가 아니라 보여주기 위한 장소이다. 이전에는 존재하지 않던 전혀 새로운 장소가 어느 날 갑자기 생기다보니 오늘날에는 상상할 수조차 없는 난제가 많았다. 그중 당시 학예사들이 골머리를 앓았던 제일 큰 문제는 바로 액자였다.

왕가 컬렉션의 대부분은 왕실의 주요 거처지인 베르사유 궁에 전시되어 있던 것이 아니라 왕실 회화 수장고가 있던 루브르 궁에 보관되어 있었다. 이 그림들은 감상하기 위해 사들인 것이 아니라 소유하기 위해 사들인 것인 만큼 화가의 아틀리에에서 수장고로 배송된 그 모습 그대로, 즉 액자 없이 나무틀에 고정시킨 형태로 겹겹이 쌓여 있었다.

수많은 전시 작품 사이에서 그림과 그림 사이에 경계선을 확실히 긋고 한 점 한 점에 독자성을 부여하기 위해서는 반드시 액자가 필요하다. 더구나 살롱 카레처럼 한 벽면에 수많은 그림을 동시에 걸어야 할 때는 두말할 나위가 없다. 당시 학예사들

에게 필요했던 것은 단순히 그림의 테두리를 표시하는 액자가 아니라 루브르라는 예술의 전당에 걸맞게 누가 봐도 이 그림이 명작이라는 것을 한눈에 알려주는 특별한 액자였다.

박물관이 개관하던 초기에는 왕실이나 귀족의 거처에서 몰수된 액자들을 사용했다. 당시 혁명정부는 본Beaune 가에 있던 네슬 저택Hôtel de Nesle이나 현재 에콜데보자르 건물로 쓰고 있는 프티 오귀스탱 수도원 또는 룰Roule 가에 있던 창고에 액자를 나누어 보관했는데 작품 수에 비하면 턱없이 모자랐다. 액자의 가치에 무지했던데다 왕실 보석조차 도난당했던 시대이니 아무도 액자 따위에는 신경 쓰지 않았을 것이다.

게다가 재정이 곤궁했던 혁명정부는 1798년 금도금이 된 액자들을 따로 분류해 겉면의 금박을 벗겨내고 대신 금 색깔을 흉내 낸 페인트를 칠하는 법령을 발표했다. 액자 겉면에 입힌 금박 조각이라도 모아야 할 만큼 재정 상황이 좋지 않았던 것이다. 그 과정에서 금박을 입히지 않은 상당수의 액자들이 난로의 땔감으로 사라졌다. 또한 이미 만들어져 있는 액자를 그림에 맞추어야 하는 상황이다보니 크기가 맞지 않는 액자들은 과감하게 잘라내고 그림에 끼워 맞추는 웃지 못할 상황이 벌어지는 것도 다반사였다.

반면 액자 수요는 날로 늘어났다. 1830년대부터 지방 문화재에 대한 본격적인 조사가 시작되었고 아미앵, 디종, 낭트, 그르노블, 릴 등 지방의 주요 도시에 박물관이 들어섰다. 박물관만 액자가 필요한 게 아니었다. 법원, 상업 등기소, 시청, 구청 등 미술품을 전시해야 하는 모든 공공기관들도 액자가 필요했다. 바야흐로 그림을 감상하는 시대가 도래하면서 액자의 황금기도 도래한 것이다.

액자의 황제,
수티

액자에 대한 수요가 본격적으로 폭발하기 시작한 1840년 무렵에는 아예 현재 문화부에 해당하는 당시 내무부에서 국립박물관 전용 액자를 담당하는 업자를 선정하기에 이른다. 국립박물관 독점 납품업자인 셈인데 이 거대한 프로젝트를 수주한 것은 이대째 액자를 제작했던 수티Souty라는 업체였다. 당시 수티는 파리에서 첫손에 꼽히는 액자 제작업체로 아카데미에서

아직 남아 있는 수티의 주문장부에서 〈테피다리움〉의 액자 제작과정을 열람할 수 있다.
지금도 오르세 미술관에 걸려 있는 이 액자는 클래식한 박물관 액자의 모범을 보여준다.

<div>

1 테오도르 샤세리오, 〈테피다리움〉(고대 로마 목욕탕의 미온 욕실), 캔버스에 유채,
133×257cm, 1853년, 오르세 미술관, 파리.

2 〈수티의 주문서〉, 프랑스 국립고문서관, 파리.

</div>

주관하는 살롱전에도 독점으로 액자를 공급했다. 당대 예술가들의 단골 거래처가 된 것은 당연한 수순이었다. 특히 들라크루아는 수티의 단골 고객으로 그가 남긴 개인 서한에서도 수티의 이름이 여러 번 등장한다.

수티의 주문장부는 현재 프랑스 국립고문서관에 일부가 보관되어 있다. 일개 회사의 주문장부가 흥미로운 이유는 수티의 액자들이 현재까지도 루브르나 오르세 미술관에 걸려 있기 때문이다. 예컨대 우리는 이 장부를 통해 현재 오르세 미술관에 전시되어 있는 화가 테오도르 샤세리오Théodore Chassériau의 작품 〈테피다리움〉(고대 로마 목욕탕의 미온 욕실)의 액자 제작과정을 확인할 수 있다. 1855년에 제작된 이 액자는 가로 2미터 57센티미터, 세로 1미터 33센티미터에 양 사면을 루이 16세 스타일로 마감하고 금칠을 했으며 사면에 카눌루어cannulure라고 불리는 가느다란 세로 홈을 파 넣었다. 겉 테두리에는 잎사귀가 둥근 반원 모양을 싸고 있는 형태의 '금박feuille d'or gorge' 장식과 아치 아래 세로로 길쭉한 반원이 들어가 있는 '달걀ove' 장식을 새겨 넣었다. 가격은 5백 프랑이다. 『목로주점』의 주인공 제르베즈와 쿠포 커플이 하루 종일 일해 9프랑을 번 것에 비추어 보면 엄청난 거액이다. 지금 보아도 으리으리해 보이는 〈테피다리움〉의

액자는 당시에도 일반인들이 범접할 수 없는 고급품이었다.

장부의 대부분을 차지하는 세세한 장식의 이름 때문에 읽기에 너무 지루한 수티의 주문장부들은 오늘날 우리가 박물관에서 보는 이름 없는 액자들의 묘비다. 현대의 관람객들로 하여금 "과연 유서 깊은 유럽의 박물관이군" 하는 감탄을 절로 자아내게 하는 액자들, 화려한 금칠과 더불어 섬세한 조각으로 누가 봐도 유럽 박물관의 액자구나 싶은 그 액자들은 실상 대부분 19세기 액자 제작자들의 발명품이었다.

고급 액자의
모델

19세기 액자 제작자들은 1800년대 초기부터 출간된 여러 종류의 장식 모음집이나 『가구와 취향의 오브제_Meubles et objets de goût_』 같은 책을 보고 루이 14세 시대를 대표하는 아칸서스 잎 문양, 루이 15세 시대의 조가비 장식, 루이 16세 시대의 줄무늬 장식 등 각 시대를 대표하는 문양을 추려내고 조합해 표준화된 액

자의 모델을 만들었다.

그들이 만들어낸 표준화된 액자의 모델은 원본을 베끼려고 한 것이 아니라 원본에서 특징만을 추려 조합하는 방식으로 만들었다. 때문에 바깥면에는 루이 14세 시대의 아칸서스 잎 문양을 새겨 넣고, 안쪽에는 루이 15세 시대의 꽃줄 장식을 다는 식으로 딱히 어떤 시대의 작품이라고 말할 수 없는 알쏭달쏭한 스타일이었으나 한결같이 엄청나게 화려하다는 특징이 있다. 말하자면 옛것의 '리메이크 버전'이라 할 수 있는 이런 19세기 특유의 장식미술 스타일을 두고 '절충주의éclectisme 양식'이라는 용어를 쓴다. 절충주의란 이처럼 과거의 작품에서 눈에 띄는 몇몇 특징을 복제해 짜깁기한 뒤 당대의 취향에 맞게 장식성을 가미한 스타일을 가리킨다고 할 수 있다.

당시 산업혁명의 세례를 듬뿍 받은 19세기 액자 제작자들은 기계와 제작비를 줄일 수 있는 새로운 기술들을 대거 도입했다. 전통적인 방식의 액자는 몸체인 나무를 깎아 높낮이를 만들고 장식을 하나하나 조각하는 '장인의 작업'인 반면 19세기 액자는 '대량 생산품'이다. 이들은 시간을 줄이고 생산성을 높이기 위해 나무를 깎고 다듬는 기계로 본체의 각 부분을 따로따로 만들어 붙였다. 또 종이와 석고, 풀을 섞어 만든 반죽을

틀에 부어 장식 문양을 만들고 나무처럼 보이도록 색칠해 액자 겉면에 붙이는 방식이 일반화되기 시작했다. 마치 스티커를 붙이듯 액자 겉면에 조각 장식을 쉽고 저렴하게 붙일 수 있게 되자 지나치게 과한 장식이 유행처럼 번져 나갔다.

무게를 줄이기 위해 본체를 이루는 나무 속을 파내서 겉면만 남겨두는 가벼운 액자도 등장했다. 금박을 하나하나 두드려 나무 위에 입히는 전통적인 방식 대신 금색을 내는 페인트를 칠하거나 가격이 저렴한 구리판을 녹여서 붙였다. 한마디로 19세기 액자는 공갈빵과 비슷했다. 외견은 화려하기 짝이 없으나 풀을 부어 만든 반죽은 시간이 지나면서 흉측하게 떨어져 나갔고, 견고하지 못한 틀들은 조금만 충격을 가해도 틀어졌다.

이 때문에 현대 수집가들 사이에서 19세기 액자들은 좋은 평가를 받지 못한다. 창의성이라곤 찾아볼 수 없는 디자인에 조악한 제작 기법 때문이다. 하지만 그렇다고 해서 19세기 액자 제작자들의 업적을 간과해서는 안 된다. 그들은 오늘날까지도 버젓이 박물관에 걸려 있는 고전 작품에 안성맞춤인 클래식한 액자의 전형을 만들었으니 말이다.

그림이 오페라의 주연이라면 19세기 액자는 오페라의 주연이 누구인지 한눈에 표시해주는 알림판 역할을 빈틈없이 수행

하도록 제작되었다. 그 덕분에 이처럼 고전적인 액자를 씌운 그림은 그것이 어떤 그림이건 간에 관객들에게 유명하고 귀하며 전통적인 작품일 것이라는 착각을 불러일으킨다.

〈모나리자〉의 액자를
찾아서

사실 19세기에 제작된 그럴싸한 액자를 씌우면 그 어떤 그림이라도 명화처럼 보인다. 그만큼 19세기 액자 제작자들이 고안한 클래식한 액자 모델의 힘은 크다. 액자 겉면을 둘러싸고 있는 많은 장식들이 기존의 루이 14세나 15세, 16세의 스타일에서 비롯된 것인 만큼 현재 그림이 걸려 있는 액자가 그림이 그려진 시대와 동일한 시기에 제작되었으리라고 별 의심 없이 믿게 되는 것도 이상한 일은 아니다. 하지만 더 정확히 말하자면, 그런 착각을 할 만큼 액자를 자세하게 들여다보는 사람은 거의 없다고 해야 할 것이다.

이렇게 된 데는 박물관이나 미술사학자들의 탓도 크다. 미술

1911년 루브르 박물관은 〈모나리자〉의 액자를 현재의 액자로 바꾸었다. 위의 사진들은 액자를 바꾼 이후의 〈모나리자〉의 모습을 보여준다.

1 〈모나리자〉 엽서, 1912년, 개인 소장.

2 〈살롱 카레에서 모나리자를 모사하는 루이 베로〉 엽서, 1912년, 루브르 박물관 문서보관소.

3 작자 미상, 〈모나리자〉 사진, 1915년, 루브르 박물관 문서보관소.

품에 대한 이해가 19세기와는 비교할 수 없을 정도로 일취월장한 오늘날에도 액자에 대한 정보는 거의 공개되고 있지 않다. 대부분의 미술사 책은 그림 안의 주제와 작가에 대해서는 지나칠 정도로 이야기하면서도 그림 밖의 이야기, 즉 그림이 걸려 있는 액자와 화가의 아틀리에를 떠난 이후 그림의 행방에 대해서는 놀라울 정도로 무관심하다.

한때 〈모나리자〉의 액자에 관심을 가졌던 적이 있다. 〈모나리자〉가 들어 있는 그 액자는 어디서 왔을까?

이 단순해 보이는 의문에 대한 답을 그 어떤 서적에서도 발견할 수 없었다. 간신히 발견한 것은 1625년 미술 애호가였던 이탈리아인 카시아노 달 포조Cassiano dal Pozzo가 남긴 단 한 줄의 기록뿐이었다. 퐁텐블로 성을 방문해 〈모나리자〉를 실제로 보았던 카시아노 달 포조는 〈모나리자〉에 대한 인상을 간략하게 서술하는 과정에서 〈모나리자〉가 조각된 호두나무 액자에 끼워져 있다는 점을 스쳐 지나듯 적어놓았다. 그로서는 그저 한 줄 덧붙였을 뿐이지만 이것은 〈모나리자〉의 액자에 관한 16세기의 유일무이한 기록이다.

17세기에도 〈모나리자〉는 워낙 유명했기 때문에 수장고에 박혀 있던 여타의 그림과는 달리 마를리, 뫼동, 샹티이 같은 왕

가의 별장으로 쓰던 성 내부에 걸려 있었다. 하지만 『왕실 회화와 데생 목록집』에는 작품의 액자에 대해 그 어떤 언급도 실려 있지 않다. 당시 성의 내부장식을 고려했을 때 금박을 입힌 액자에 끼워져 있었으리라는 것만 짐작할 수 있을 뿐이다.

19세기에 들어서도 사정은 나아지지 않는다. 〈모나리자〉가 처음 루브르 박물관에 도착했던 1797년 8월 12일에 어떤 액자에 끼워져 있었는지는 알 수 없다. 작품이 박물관에 도착할 때 통상 작성하도록 되어 있는 작품 서류에는 오로지 그림에 관한 이야기만 있을 뿐 액자에 대한 언급은 없다.

〈모나리자〉의 액자에 관한 박물관 측의 기록은 1911년이 되어서야 등장한다. 바로 이때 〈모나리자〉의 액자를 현재 〈모나리자〉가 끼워져 있는 바로 그 액자로 바꾸었기 때문이다. 16세기 이탈리아에서 제작된 〈모나리자〉의 액자는 베아른 백작부인Countess of Béarn이 1906년 루브르 박물관에 기증한 것으로 〈모나리자〉가 제작된 시기에 통용되던 액자다.

주목받지 못하는 조연,
액자

〈모나리자〉의 액자를 찾아서 루브르 박물관 내의 회화 작품 문서보관소를 드나들며 느꼈던 것은 액자에 관해서라면 예나 지금이나 다들 별반 관심이 없다는 것이다. 16세기나 지금이나 액자에 관해서는 한결같다. 단 한두 줄의 묘사만 있어도 될 텐데 그 한두 줄이 없다. 게다가 다들 너무 쉽게 〈모나리자〉 정도 되는 작품이라면 액자도 진품일 것이라고 생각한다. 현재 〈모나리자〉의 액자는 다빈치 시대에 제작된 액자는 맞지만 엄밀히 말하면 진품이라고 할 수 없다. 원래 처음 〈모나리자〉가 다빈치의 아틀리에를 떠났을 때 어떤 액자를 하고 있었는지에 대해서는 아무것도 모르기 때문이다.

액자는 드라마 진행에 필수불가결하지만 전혀 스포트라이트를 받지 못하는 조연들이 겪는 설움을 아직까지 겪고 있다. 액자에 관심을 가지려고 해도 아예 자료가 없거나 있다고 해도 제대로 내용을 갖춘 서적이나 연구 자료를 찾기가 어렵다. 그토록 유명한 〈모나리자〉가 이러할진대 별반 유명하지 않은 작품

들의 경우는 말할 필요도 없다.

하지만 〈모나리자〉의 액자를 찾는 여정에서 발견한 밋밋하고 재미없어 보이는 조연들의 사연은 주인공만큼이나 화려하다. 그림이 어떤 굴곡진 여정을 걸어왔는지를 액자만큼 명확하게 보여주는 사물은 없다. 주인이 바뀌고, 그림을 보는 세상의 눈이 달라지고, 전시되는 장소가 바뀔 때마다 액자는 달라진다. 시대에 따라 변하는 액자에 대한 사소한 의문은 결국 그 그림이 당시에 어떤 존재였는지에 대한 큰 질문과 다를 바 없다.

명작은 명작다운 액자에 끼워져 고고한 미술관의 한 벽면을 차지한다. 하지만 역사의 어느 순간에 루이 14세 시대에 홀대받던 반다이크의 작품처럼 명작이 명작이 아니던 시절도 있었다. 그림은 그 자체가 명작이라서 명작이 되는 것이 아니라 그것을 명작으로 바라보는 우리가 있기에 명작이 되는 것이기 때문이다.

그림이 대중에게
보여지기까지

 19세기 액자 제작자들은 화룡점정을 찍듯 마지막으로 화가의 이름이나 생몰 연도, 작품 제목을 새긴 금속판을 액자 아래 가운데 부분에 달았다. 양끝을 둥글게 처리한 금속판 위에 금색 페인트를 바른 뒤 마치 만년필로 쓴 듯 고전적인 서체로 그림에 대한 간략한 정보를 새겨놓은 이 동판을 카르텔이라고 부르는데 19세기에 카르텔만 제작했던 전문 업체인 라르도^{Lardeau}의 이름을 따 오늘날까지 '라르도의 카르텔'이라고 부른다.

 박물관이라면 으레 교육적인 목적을 위해 작품에 대한 정보를 제공해야 할 것 같지만 앞서 언급한 대로 미술사적 연구가 발달하지 않았던 19세기 초반에는 그렇지 못했다.

 졸라가 『목로주점』에서 주인공 제르베즈의 입을 빌려 "액자에 작품 주제를 적어놓지 않는 것은 바보 같은 일이다"라고 지적했듯이 19세기 중엽까지도 실상 카르텔이 달리지 않은 작품들이 더 많았다. 1887년 10월 15일에 작성된 당시 국립박물관협회 회장이었던 카엠페의 보고서를 보면 당시 루브르에 전시

된 2,275점의 작품 중에 화가의 이름, 주제, 생몰 연대를 제대로 적어놓은 작품은 고작 135점에 불과하다. 믿을 수 없는 일이지만 나머지 2,139점은 화가의 이름이나 생몰 연도, 심지어 작품 제목이 누락되어 일반 관람객으로서는 이 작품들이 당최 무엇을 그린 것인지조차 알아챌 수 없었다.

비난이 속출하자 1888년 내무부는 루브르의 모든 그림에 카르텔을 완비한다는 계획 아래 특별 예산을 편성하기에 이른다. 하지만 멋들어진 카르텔을 값싸게 만들려는 갖가지 노력에도 불구하고 사정은 금세 나아지지 않았던 모양이다. 19세기의 신문에는 너무나 작게 새긴 카르텔의 글씨를 제대로 읽을 수 없어서 돋보기를 동원하는 신사나, 바닥이나 천장 등 도저히 읽을 수 없는 요상한 곳에 붙어 있는 카르텔을 읽기 위해 아크로바틱 묘기를 부리는 관람객들의 모습을 희화화한 캐리커처들이 종종 등장한다.

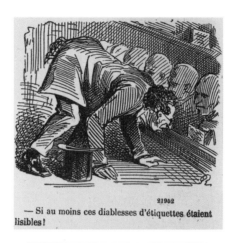

조각품 아래 숨겨져 있는 카르텔을 읽기 위해 고군분투하는 이 남자의 우스꽝스러운
모습은 초기의 박물관이 정보를 전달하는 데 얼마나 서툴렀는지를 한눈에 보여준다.
그 뒤 등장한 라르도의 카르텔은 간단한 정보만을 담고 있었지만 미술 애호가들에게는
구원이나 다름없었다. 아직까지도 몇몇 미술관에서 라르도의 카르텔을 단 액자를 볼 수
있다.

1 〈르 주르날 아뮈장〉, 1864년 2월 27일, 개인 소장.

2 라르도의 카르텔, 오르세 미술관 문서보관소.

초기 박물관의 주인공,
카피스트

졸라의 주인공들은 보았으나 오늘날 우리는 보지 못하는 초기 박물관의 진귀한 풍경이 또 하나 있다. 바로 박물관을 가득 메우고 있는 카피스트들이다. 당시의 관람객들은 몇 단으로 걸어놓은 바람에 잘 보이지도 않는 원작보다 명작을 카피하는 카피스트들의 그림을 보고 감탄하는 경우가 더 많았다.

도제식 교육이 철폐된 이후 설립된 근대 미술학교는 대가의 그림을 모사하면서 테크닉과 구도, 색깔을 배우도록 장려했다. 루브르 박물관이라는 예술의 전당에 전시된 그림들이야말로 19세기의 화가 지망생이라면 반드시 배워야 할 모든 것을 담고 있는 교본이었다. 자연히 루브르 박물관은 이젤과 화판을 챙겨 들고 그림을 모사하기 위해 드나드는 예술가 지망생들로 넘쳐났다. 그 숫자가 오죽이나 많았으면 '카피스트'라는 단어가 곧 일반명사가 되었을 정도다. 미래의 예술가들을 양성한다는 교육적인 목표 아래 박물관 측 역시 카피스트들에게 매우 호의적이었다. 이젤이나 기타 그림에 쓰는 도구들을 빌려주었을 뿐

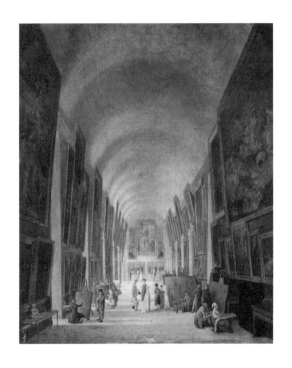

루브르 그랑 갤러리에 늘어선 카피스트들. 당시 카피스트들에게 박물관은 학교이자 작업장이었다.

자크 알베르 세나브, 〈루브르 그랑 갤러리 전경〉, 패널에 유채, 28×23cm, 1800년, 루브르 박물관, 파리.

만 아니라 위에 걸려 있는 그림은 그리기 쉽게 아래로 옮겨 걸어주는 일도 드물지 않았다.

재미난 것은 카피스트 활동이 예술가 지망생들을 먹여 살리는 쏠쏠한 아르바이트였다는 점이다. 베로네세의 〈가나의 혼인 잔치〉, 티치아노의 〈전원 음악회〉, 안토니오 다 코레조의 〈성녀 카타리나의 신비한 결혼〉 등이 당시에 인기 있는 그림이었는데 카피스트들은 이 그림들을 정밀하게 복제해 화상에게 팔았다. 우리가 미술관에서 포스터나 그림엽서를 사듯 19세기 관람객들은 박물관 근처에 많았던 그림 가게에서 이런 모사화를 샀다. 유난히 말재간이 뛰어난 화가 지망생들은 작업 광경을 지켜보는 관람객들에게 직접 그림을 팔기도 했으며, 운이 좋으면 그림 주문을 받는 경우도 많았다. 곧 벌이가 시원치 않은 화가들까지 카피스트 활동에 뛰어들어 박물관에서는 관람객 숫자보다 카피스트들이 더 많은 광경을 흔하게 볼 수 있었다. 이 때문에 당시 신문들은 박물관을 '이젤의 숲'이라며 비꼬기도 했는데 모사해서 팔기 좋은 그림의 경우 몇 달씩 순서가 밀려 서로 자리다툼하는 진풍경이 벌어지기도 했다.

비단 카피스트뿐만 아니라 예술가가 되고자 하는 이들이라면 누구나 루브르 박물관을 찾았다. 테오도르 제리코나 들라

크루아 같은 19세기 중반 미술계를 주름잡던 화가들은 물론이고 세잔, 드가, 마네 등 우리가 익히 아는 인상파 화가들은 모두 루브르 박물관의 수혜자들이었다. "루브르 박물관에는 모든 것이 있고 그것으로 모든 것을 이해할 수 있다"는 세잔의 말처럼 19세기 중반의 루브르는 거대한 아틀리에나 마찬가지였던 것이다.

시간이 지나도
바뀌지 않는 것

박물관의 풍경은 많이 변했다. 그사이 루브르 박물관은 열 배 이상 커졌다. 관람객들은 오디오가이드를 목에 걸고 회랑을 거닐며 태블릿으로 작품의 정보를 찾아서 본다. 지적 재산권에 대한 의식이 커지면서 카피스트 역시 설 자리를 잃었지만 우리는 현대판 카피스트처럼 카메라로 그림을 담는다.

하지만 우리의 의식 밑바닥에는 박물관에 대한 19세기인들의 경외심이 그대로 남아 있다. 아직도 박물관은 특별한 장소

다. 루브르 박물관에 걸린 그림은 응당 명화라고 생각한다. 클릭 한 번이면 작품의 이미지를 내 컴퓨터에 바로 저장할 수 있는 세상인데도 우리는 실제로 작품을 보기 위해 긴 여행도 마다하지 않는다. 어쩐지 젠체하는 듯한 컨템퍼러리 예술가들 역시 마찬가지다. 그들에게도 권위 있는 유명 박물관에서 열리는 전시는 크나큰 영예다. 박물관은 변한 듯하면서도 변하지 않았다. 제르베즈와 쿠포 일행이 현기증을 느꼈던 바로 그 박물관에서 우리 역시 경이에 찬 감정을 느끼기 때문이다.

반 고흐의 상상의 액자

고흐가 직접 만들고 색칠한 액자

유일하게 남아 있는 반 고흐의 액자는 고흐가 상상한 액자가 얼마나 아름다웠는지를 증언한다.

반 고흐, 〈모과, 레몬, 배와 포도가 있는 정물화〉, 캔버스에 유채, 46×55cm, 1887년, 반고흐 미술관, 암스테르담.

반 고흐,
이 시대의 신화

생전에 렘브란트를 경외했던 고흐가 이 사실을 알게 된다면 털썩 주저앉을 정도로 놀랄 게 틀림없지만 오늘날 빈센트 반 고흐는 렘브란트나 레오나르도 다빈치와 어깨를 나란히 하는 미술사에서 가장 이름난 인물 중 하나다. 하지만 모두 알고 있다시피 그의 생애는 렘브란트나 레오나르도 다빈치와는 사뭇 달랐다. 사랑에 실패했고, 귀를 잘랐으며, 정신병에 시달렸다. 그의 삶은 평생 옹색했고, 작품 역시 인정받지 못했다.

반 고흐의 아이러니는 그의 불운한 인생에서 시작한다. 그는 불행하고 힘겹게 살았기 때문에 전설이 되었다. 역경으로 가득 찬 그의 고단한 일생은 '반 고흐 신화'의 가장 중요하고 드라마틱한 부분이다. 반 고흐라는 이름이 지닌 상징적인 가치는 엄청나다. 그의 발자취를 더듬어 가는 여행 프로그램은 늘 꾸준한 사랑을 받아왔으며, 그가 들렀던 카페나 레스토랑은 언제나 성황을 이룬다. 그가 머문 마을 식당에는 어김없이 그의 이름을 딴 메뉴판이 등장한다. 고흐의 그림은 복제화와 포스터,

엽서, 달력은 물론이고 볼펜, 노트, 콤팩트, 스카프 등으로 무한 변신해 팔린다. 반 고흐에 대한 영화만 십여 편이고, 그의 작품이나 인생에 영감을 받아서 만든 음악, 만화 등은 셀 수조차 없다. 책은 또 어떤가. 아무리 작은 도서관에 가더라도 그와 관련된 전시 도록, 작품 소개집, 편지글 발췌본 등 이십여 권 정도는 너끈히 찾아낼 수 있다.

이쯤 되면 아예 반 고흐라는 인물에 대해서 무언가를 새로 쓴다는 것 자체가 무의미해 보인다. 우리는 이미 그를 너무나 잘 알고 있는 듯하다. 하지만 과연 그럴까?

신화의 시작: 편지

반 고흐 신화의 또 다른 아이러니는 그의 작품을 연구하는 데 유일하고도 신뢰할 수 있는 원전이 단 하나뿐이라는 것이다. 그것은 바로 고흐의 편지다.

고흐가 남긴 편지는 총 820통이다. 그중 651통의 수신자는 평생의 친구였으며 심지어 그를 먹여 살리기까지 한 동생 테오다. 사실 '화가의 편지' 하면 단박에 고흐가 떠오르지만 고흐

보다 훨씬 많은 편지를 남긴 화가들은 꽤 많다. 서간집으로 종종 고흐와 비교되는 화가는 들라크루아인데, 그는 천오백 통의 편지를 남겼다. 또한 고흐보다 한 세대 앞선 인상파 화가인 모네는 무려 삼천 통의 편지를 남겼다.

그럼에도 고흐의 편지가 유달리 유명한 이유는 생전에 전혀 주목받지 못한 화가라서 전시 도록이나 전시평 같은 여타의 자료가 전무하기 때문이다. 고흐는 사후에 유명해질 것을 예상이라도 한 듯이 편지에 작품을 시작한 시기와 끝낸 시기, 주제, 최초의 착상, 색깔 등을 일일이 상세하게 적어 남겼다. 어떤 물감을 언제 어디서 주문했는지, 어떤 종이와 캔버스를 사용했는지 등 편지는 그의 작품에 대한 그 어떤 사소한 궁금증도 척척 풀어준다. 활동 기간이 십 년밖에 안 되는데도 데생과 크로키를 포함해 모두 2천여 점의 작품을 남긴데다 동일 주제를 여러 번 반복해서 그렸던 고흐의 작품들이 연대순으로 착착 정리될 수 있었던 것은 모두 편지 덕분이었다.

또한 고흐의 편지는 화가로서의 고흐뿐만 아니라 인간으로서의 고흐를 이해할 수 있는 유일한 통로다. 쪼잔하게 생활비를 계산하는 모습까지 낱낱이 드러나 있는 개인적인 편지가 책으로 엮여 일반에 공개되고 있다는 사실을 알면 고흐가 무덤을

박차고 나오지 않을까 싶은 의문이 들지만 고흐의 일생에 대해 우리가 알고 있는 모든 지식은 그의 편지에서 비롯되었다.

반 고흐, 그에게 다가가는 방법

고흐의 편지가 최초로 출판된 것은 1914년으로 테오의 미망인 요 반 고흐 봉어르$^{Jo\ Van\ Gogh\ Bonger}$가 수중에 남아 있던 편지를 추려 엮어낸 『빈센트 반 고흐, 그의 형제에게 보낸 편지Vincent $^{Vin\ Gogh,\ Brieven\ aan\ zijn\ broeder}$』이다. 양장본인 두툼한 세 권의 책에는 주로 고흐가 테오에게 보낸 편지가 수록되었고, 여동생 및 그의 부모님에게 보낸 편지들도 일부 포함되었다.

비록 전집은 아니었지만 이 책이 출판된 뒤 고흐가 갑작스럽게 유명세를 타기 시작한 1920년대부터 고흐의 편지는 '죽음의 예술'이라든가 '세상에서 가장 아름다운 편지' 같은 낭만적인 이름을 달고 연달아 출판되었다. 편지글이 유행처럼 출판되면서 고흐의 편지 구절이 시구처럼 인용되는 일도 잦아졌다.

하지만 이 책들은 모두 발췌본이다. 고흐는 거의 사나흘 간격으로 편지를 썼기 때문에 편지의 내용을 이해하기 위해서는

앞뒤의 편지를 모두 살펴보아야 한다. 고흐가 편지에서 풀어놓은 작품의 착상부터 진행과정, 완성까지를 모두 따라가려면 전집을 참고해야 한다. 게다가 대부분의 발췌본들은 인간적인 고흐의 모습에 초점을 맞추고 편집한 경우가 많다. 즉 발췌본의 고흐는 보다 격정적이고 드라마틱한 면모가 강조되어 있는 것이다.

고흐의 편지 전집은 1952년 『반 고흐 편지 전집*Verzamelde brieven Vincent Van Gogh*』이라는 이름으로 출판되었다. 1977년 개정 증보판이 나오기도 한 이 책은 영어, 독일어, 프랑스어로 번역된 유일한 편지 완본이었지만 여전히 몇몇 편지들이 누락되어 있는데다가 고흐의 편지를 현대어로 수정하는 과정에서 생긴 오류와 번역상의 문제점 때문에 학자들의 비판을 받았다. 하지만 2009년 반고흐 미술관이 편지 전집인 『반 고흐, 편지*Vincent Van Gogh, De Brieven*』를 출판하기 이전까지 유일하게 출판된 편지 완본이었기 때문에 고흐를 연구하는 모든 이들은 어쩔 수 없이 오십 년 이상 이 불완전한 서적에 의존할 수밖에 없었다.

고흐의 작품집도 마찬가지다. 수많은 작품집이 있지만 대부분은 작품의 일부를 싣고 있는 발췌본이다. 미술관이나 경매사들이 기준으로 삼고 있는 카탈로그 레조네*catalogue raisonné*,

즉 작품 총도록집은 1978년 출간된 이후 세 번의 증보와 수정을 거친 얀 헐스커Jan Hulsker의 『반 고흐와 그의 길, 작품 전집Van Gogh en zijn weg, Het Complete Werk』인데 시중에서는 구할 수도 없을뿐더러 도서관에서 찾아보기도 어렵다. 이 때문인지 대부분의 책들은 반 고흐의 특정한 작품이 몇 점인지 정확하게 밝히지 않고 애매모호하게 넘어가거나 일반적으로 전해지는 이야기를 반복한 것들이 태반이다. 마치 거꾸로 된 피라미드처럼 하나의 원전에서 나온 수많은 반복 정보들이 오히려 고흐에게 직접 다가가는 길을 가리고 있는 셈이다.

이 와중에 귀중한 단 하나의 원전인 그의 편지를 오롯이 직접 접할 수 있는 방법이 생겨 정말 다행이다. 2009년 반고흐 미술관은 고흐의 편지 완본을 출판하면서 인터넷 사이트에 편지 전편을 공개했다(vangoghletters.org). 전문가용으로 제작된 이 사이트에서는 원본과 영어 번역본을 대조해 볼 수 있을 뿐만 아니라 상세한 주석도 곁들이고 있다. 아직 한국어 완역본이 출판되지 않았지만 반 고흐를 사랑하는 이들, 반 고흐에 대해 진지하게 공부하고 싶은 이들에게 꼭 이 사이트의 열람을 권하고 싶다. 이 책에서 발췌한 편지들은 이 인터넷 사이트를 통해 전편을 다시 읽어볼 수 있도록 편지 번호를 붙여놓았다.

〈감자 먹는 사람들〉의
금색 액자

뉘넌, 1885년 4월 30일
497N
les mangeurs de pommes de terre, nuenen, 1885

〈감자 먹는 사람들〉을 보고 있으면 확신컨대 이 그림은 금색 테두리가 잘 어울릴 것 같구나. 잘 익은 밀 볏짚 색의 벽지를 바른 벽 위에 걸어도 좋을 거야. 여하튼 이런 배경이 아니라면 이 그림을 제대로 볼 수 없다. 어두운 배경이나 특히 칙칙한 배경에서는 장점이 살아나지 못해. 그림의 회색빛 내부를 일별하는 데 그치고 말겠지. 실제로 식사 장면을 보면 하얀 벽에 반사되는 화덕과 화덕의 빛이 보이는데 이는 빛나는 액자와 같다고 할 수 있겠지. 왜냐하면 그림을 보는 사람 가까이 난로가 있고 그 열기와 불빛이 흰 벽에 반영되어 있기 때문이지. 지금 그것은 그림 밖에 있지만 현실에서는 그 불빛이 모든 것을 뒤쪽으로 투사하고 있거든. 다시 한 번 말하건대 반드시 짙은 금색이나 구릿빛 액자를 해야 해. 이 그림에 맞는 방식으로 이 그림을 보기 위해서는 이 점에 꼭 유념해야 한다. (액자가) 금빛에 가까워질수록 네가 생각지도 못한 부

1 〈1885년 4월 30일에 쓴 편지〉, 반고흐 미술관, 암스테르담.

2 반고흐, 〈감자 먹는 사람들〉, 캔버스에 유채, 82×114cm, 1885년, 반고흐 미술관,
 암스테르담.

• 위의 액자는 고흐의 편지 내용에 따라 가상으로 만든 것이다.

분이 밝아지고, 어두운 색이나 검정 배경에서는 대리석처럼 (차갑고 딱딱해) 보일 수도 있는 양상이 사라질 거다. 또한 금색은 그림자의 파란색과도 어울릴 거야.

1885년 4월 30일에 쓴 이 편지에서 고흐는 다음 날인 5월 1일에 태어난 동생 테오의 생일을 축하하는 인사로 편지를 시작했다. 생일에 맞춰 〈감자 먹는 사람들〉을 보내주고 싶었지만, 그림은 아직 완성되지 않았다. 이 그림은 고흐가 그림 공부를 시작한 지 4년 만의 첫 결실이자 농민의 삶을 가까이에서 관찰하며 손동작, 얼굴 표정 하나까지 수없이 크로키를 그린 끝에 완성한 첫 번째 역작이다. 스스로도 이 그림이 무척 자랑스러웠는지 고흐는 2년 뒤인 1887년 누이동생 윌에게 쓴 편지에서도 〈감자 먹는 사람들〉을 자신의 대표작으로 꼽고 있다.

보이지 않는 광원의 미스터리

원문이 네덜란드어인 이 편지는 〈감자 먹는 사람들〉에 대한 고흐의 견해를 소상히 밝힌 중요한 대목인 만큼 발췌본마다

빠짐없이 수록되어 있다.

고흐의 편지는 대체적으로 여러 번 읽어야 간신히 이해가 된다. 그는 네 줄짜리 문장을 쓰는 데 쉼표만 20개를 쓰며 말 위에 말을 덧붙인다. 게다가 읽는 사람의 입장 따위는 상관없다는 듯 시종일관 모호한 표현을 쓴다. 그래서 읽으면 읽을수록 하릴없이 의문만 무성해진다. 화가가 되었으니 망정이지 작가가 되려 했다면 고흐의 인생은 훨씬 험난했을 것이다.

고흐의 문장력은 그렇다 쳐도 밑줄을 그어놓은 저 두 문장은 유독 이해하기가 어렵다. 무엇이 그림 밖에 있다는 건지, 모든 것을 뒤쪽으로 투사한다는 게 대체 무슨 뜻인지 혼란스럽기만 하다.

가장 결정적인 문제는 고흐가 편지에서 이야기하고 있는 '화덕', 원어로는 페치커^{bekijker}, 영어로는 하스^{hearth}, 프랑스어로는 포알^{poêle} 로 번역되는 이 사물이다. 여러 한국어 번역본에서는 이것을 '램프의 불빛'이나 '난로'로 번역해놓았다. 그림 속에서 불빛이 나올 만한 사물이 램프와 난로 단 둘뿐이니 당연한 것일지도 모르겠다. 하지만 어느 쪽이나 명쾌하지 않다. 그림 앞쪽에 잘려 나가 잘 보이지도 않는 주전자가 얹혀 있는 난로를 말하는 것이라면 난로의 열기와 불빛이 어떻게 모든 것을 뒤쪽

으로 투사한다는 건지 알 수 없으니, 그야말로 읽으나 마나다.

해답을 찾아 암스테르담으로

처음 의문을 가졌을 때는 〈감자 먹는 사람들〉이 워낙 유명한 그림이라 의문점을 해소하는 일이 그다지 어렵지 않을 것으로 생각했다. 하지만 이런저런 참고 서적을 뒤져보고 그림 해설을 샅샅이 훑어보았지만, 그 어떤 책에서도 문제의 편지글을 직접 인용해가며 속 시원히 풀어놓지 않았다는 것만 발견했을 뿐이다. 대학의 미술사학자와 전문 번역가들을 붙잡고 물어보아도 대답은 제각각이었다. 결국 고흐가 아니면 누가 이걸 알겠느냐는 것이 그들의 한결같은 결론이었다.

이 두 줄의 문장에 너무 집착하는 게 아닐까 싶었을 때 오로지 반 고흐에 대한 연구 자료만 모아놓았다는 반고흐 미술관 내의 도서관이 떠올랐다. 네덜란드어를 모른다는 한계가 있긴 하지만 그곳 외에는 문제를 해결할 별다른 희망이 보이지 않았다. 바삐 돌아가는 세상에서 이런 것을 궁금해하는 사람은 나밖에 없는 것일까, 약간의 외로움을 느끼며 기차에 올랐다.

현재 암스테르담의 반고흐 미술관에 전시된 〈감자 먹는 사람들〉의 액자는 고흐가 바라던 대로 구릿빛이 도는 짙은 금색 액자다. 〈감자 먹는 사람들〉은 프린트본으로는 제대로 볼 수 없는 그림이다. 프린트본에서는 초록과 회색의 어두운 색조가 전면에 깔려 한없이 음침해 보이지만 실제 그림은 그렇지 않다. 식탁에 둘러앉은 고흐의 농민들은 그들을 감싸 안은 등불과 액자의 온기 속에 머물고 있다. 그들은 어느 모로 보나 아름답다고는 말할 수 없는 외모지만 정직하게 양식을 얻은 사람들만이 누릴 수 있는 긍지가 배어 있다. 그림 속에서 유일하게 생동감 있는 색채를 내뿜는 램프의 불꽃은 포크로 감자를 집으려 하는 농민의 쪼글쪼글한 손을 마치 스포트라이트처럼 비춘다.

그림을 실제로 보았을 때 답을 찾았다고 생각했던 것은 이 때문이었다. 그림에서 빛이 나오는 부분은 오로지 유일한 광원인 램프뿐이다. 미리 이메일로 연락해둔 사서를 만나 문제의 편지 구절을 내밀며 참고 서적을 요청했을 때까지도 의심하지 않았다. 하지만 사서는 편지 구절을 보자마자 전문가의 도움이 필요하겠으니 기다리라는 말만 남기고 사라졌다. 잠시 후 홀연히 돌아온 사서는 그 의문의 전문가와 내일 면담이 가능한데 괜찮겠느냐고 물었다.

이 문제에 관심을 가진 사람이 나 혼자가 아니라는 사실만으로도 기뻐서 약간의 흥분 상태로 하루를 더 기다렸다. 다음 날 도서관에 나타난 그 의문의 전문가는 현재 반고흐 미술관의 시니어 연구자이자 반고흐 리서치 그룹을 이끌고 있는 루이스 판 틸보르흐^{Louis Van Tilborgh} 씨였다.

그가 던져준 답변은 그 누구도 예상하지 못한 것이었다. 결론부터 말하자면 고흐가 이야기하고 있는 페치커는 그림 속에 등장하지 않는 제3의 광원이었던 것이다. 틸보르흐 씨는 그 증거로 고흐가 남긴 착상 크로키를 보여주었다. 고흐는 최대한 농민의 현실을 사실적으로 묘사하기 위해 뉘넌의 농민이었던 판 루지 가족의 농가를 방문해 그림의 배경이 될 농가와 생활용품을 꼼꼼하게 스케치했다. 그림 뒤편에 어스름하게 그려져 있는 네덜란드식 창문, 왼편 뒤쪽에 보일 듯 말 듯 위치한 그릇 장식장, 테이블의 주전자와 찻잔, 포크…… 그리고 그중에는 그림 속에 등장하지 않는 요리용 화덕의 스케치도 여럿이다. 바로 이 요리용 화덕이 고흐가 편지에서 이야기하는 페치커였던 것이다! 고흐가 그림 속에 그리지도 않은 대상물에 대해 이야기하고 있었기 때문에, 그 속을 짐작할 길 없는 우리는 편지를 제대로 이해할 수 없었던 것이다.

반 고흐의 준비 데생에는 그가 그리지 않았던 화덕의 존재가 선명하게 남아 있다.

1 반 고흐, 〈준비 데생〉, 1885년, 반고흐 미술관, 암스테르담.

2 반 고흐, 〈준비 데생〉, 1885년, 반고흐 미술관, 암스테르담.

그가 말하지 않은 것

고흐의 편지를 오롯이 이해하기 위해서는 약간의 상상력을 발휘해야 한다. 현재 남아 있는 판 루지 가족의 부엌 사진으로 추정해보건대 고흐는 부엌문에 서서 그림을 그린 듯하다. 그림을 그리는 고흐가 되어 그의 위치에서 보이는 장면을 상상해보자.

시간은 밤이다. 방 저편 벽에 요리용 화덕과 불기운이 확연히 보인다. 화덕은 그 앞 제일 따뜻한 자리에 앉아 있는 (그림에서는 오른쪽 끝) 여자보다 크다. 벽난로처럼 난방기의 역할도 겸하고 있는 화덕의 불은 그림 왼편에 앉아 있는 남자의 뒷벽에 빛과 그림자를 드리울 만큼 세다.

식탁은 어디에 있을까? 식탁은 그림에서 보이는 것보다 더 뒤편, 그러니까 벽에 붙어 있는 요리용 화덕 바로 앞에 놓여 있다. 식탁 위의 등불과 화덕의 불 때문에 공간은 그림보다 더 안온하고 훈훈했을 것이다.

그러나 어딘가 이상하다. 공간은 그림 속의 공간보다 더 크고, 그림 속에서 앞쪽으로 바싹 나와 있는 식탁은 실제로는 더 멀리 있어야 한다. 게다가 고흐가 서 있는 위치에서 식탁을 그

반 고흐가 실제로 방문했던 농가들. 〈감자 먹는 사람들〉은 이 농민들의 신실한 삶에
대한 고흐의 예찬이다.

1 〈드 그로트 판 로이엔 엽서〉, 1926년, J.G Jegerings photograph collection.

2 〈진트 우던로더 엽서〉, 1913년, J.G Jegerings photograph collection.

3 〈소박한 식사 엽서〉, 1919년, 반고흐 미술관, 암스테르담.

리게 되면 그림 속에 등장하는 대들보를 그릴 수가 없다. 즉 고흐의 〈감자 먹는 사람들〉은 원근법에서 어긋난다. 그러니까 이상의 전제를 감안해서 고흐의 편지를 다시 풀어 쓰면 "금색 액자는 고흐가 실제로 보았지만 그림에서는 그리지 않은 화덕의 불빛과 훈기, 하얀 벽에 어른대는 불빛을 대신할 수 있을 것이다. 실제 장면에서 더 멀리 뒤쪽으로 물러나 있는 것들이 현재 그림에서는 보는 이에게 더 가까이 있도록 그렸다" 정도가 될 것이다. 결국 고흐는 편지에서 자신이 실제 장면과 원근법을 무시하고 테이블을 전면에 배치했다는 사실을 고백하고 있는 셈이다.

고흐가 그토록 금색 액자를 강조한 이유는 액자를 통해 그가 그림 속에 그리지 않은 것들, 요리용 화덕의 온기와 흙바닥에 깔린 그림자를 대신하고자 했기 때문이다. 〈감자 먹는 사람들〉의 액자가 얼마나 중요했으면, 고흐는 그해 11월에 재차 편지를 써서 액자를 신중하게, 꼭 금색으로 주문할 것을 강조한다.(407N) 비록 그림 안에 그려 넣지 않았지만 직접 저녁 식사 장면을 본 사람이라면 공감했을 게 분명한 따스한 느낌을 보다 확실히 전달하기 위해서 금색 액자는 꼭 필요했다.

게다가 고흐는 이 그림이 바탕에 깔린 회색조 때문에 음울하

게 보일 수 있다는 점을 충분히 인식하고 있었다. 금색 액자는 그림 속에 그림자를 표현하기 위해 사용한 파란색과도 어울릴 뿐더러 회색조 때문에 자칫 딱딱해 보일 수 있는 인상을 부드럽게 감싸줄 수 있을 것이다. 고흐는 마치 그림 위에 밝혀놓은 조명처럼 금색 액자가 그냥 보아서는 두드러지지 않는 그림 속의 음영을 돋보이게 해주리라고 생각했다.

당신을 위한 황금 왕관

고흐는 그림을 그리기 위해 자신이 농민의 집에서 감자를 캔 그 손으로 감자를 먹는 저녁 식사에 함께했듯이, 그림을 보는 이들 역시 그 장면에 함께하기를 바랐다. 다시 말해 〈감자 먹는 사람들〉이라는 그림을 제대로 이해하려면, 농민을 그리기 위해 그 자신이 농민이 되어 그들의 생활 속으로 들어가려 했던 고흐처럼 관객 역시 그리해야 한다. 고흐는 19세기의 세련된 농민화들이 그렇듯 평화롭고 목가적인 화면을 구상하는 데 집착하지 않았다. 오히려 날것 그대로의 저녁 식사 장면을 보여주기 위해 사력을 다했다. 농민을 그린 그림이라면 응당 뜨거운 감

자에서 나오는 김, 방 안을 가득 채운 매캐한 난로의 연기, 낡은 옷에 밴 삶의 냄새를 그대로 전달해야 한다고 믿었다. 왜냐하면 그것만이 현실에 존재하는 인간의 모습, 그 핵심에 도달해 그 속에 숨겨진 아름다움을 보여줄 수 있기 때문이다.

여기저기 기운 흔적이 있고 먼지로 뒤덮인 푸른 치마와 상의를 입은 농촌 소녀가 귀부인보다 더 아름답단다. 게다가 소녀의 푸른 치마에서는 바람이나 햇빛이 바뀔 때마다 아주 미묘한 차이가 느껴져. 만일 그 소녀가 귀부인의 옷을 입는다면 본래 개성은 사라져버릴 거야. 농민은 일요일 신사용 코트를 차려입고 교회에 갈 때보다 무명옷을 입고 들판에 있을 때가 더 아름다워.(497N)

아직도 감자는 유럽인들의 식탁에서 빼놓을 수 없는 먹거리다. 고흐가 우리와 동시대를 살고 있다면 그는 일터에서 돌아와 저녁으로 감자를 먹는 우리의 모습을 그렸을지도 모르겠다. 그리고 진실하고 정직한 그림을 향한 의지로 무장한 이 화가는 우리에게도 그만이 해줄 수 있는 황금 왕관을 선사해주었을 것이다. 금빛 액자에 둘러싸인 그의 농민들이 영원히 그렇게 남

았듯이 말이다.

액자도
그림처럼

아를, 1888년 4월 3일
592F
le pont de langlois, arles, 1888

요즘 생각하고 있는 것은 좀처럼 하지 않는 일이긴 하지만 무척이나 흥미로워. 그것은 노란색 마차와 빨래하는 여인네들이 등장하는 도개교란다. 흙바닥은 강렬한 오렌지, 풀은 초록, 하늘과 물은 파란색이지. 이 그림에는 로얄블루와 금색으로 액자를 해야 하는데, 그림 주위에 닿는 평평한 안쪽은 로얄블루이고 바깥 부분은 금색으로 된 액자여야 해. 파란색 우단 같은 색상으로 직접 칠해도 좋을 것 같아.

1888년 2월 29일 고흐는 아를에 도착했다. 이후 고흐의 편지는 감탄사로 넘쳐흐른다. 그에게 아를은 판화로만 동경하던 일본만큼 아름다운 곳이다. 편지 속에서 밀짚모자를 쓰고 아

1 〈1888년 4월 3일에 쓴 편지〉, 반고흐 미술관, 암스테르담.

2 반 고흐, 〈아를의 도개교〉, 캔버스에 유채, 56×65cm, 1888년, 크륄러뮐러 미술관, 오테를로.

• 위의 액자는 고흐의 편지 내용에 따라 가상으로 만든 것이다.

를 시내와 근교를 뚜벅뚜벅 걸어 다니는 그의 발자국 소리가 들릴 만큼 고흐는 열정적으로 아를의 자연을 탐험했다. 사이프러스, 올리브 나무, 과수원, 밀밭…… 아를 주민이라면 별로 눈여겨보지 않았을 진부하고 평범한 풍경에서 흥미롭고 아름다운 부분을 찾아내는 고흐의 신선한 시각은 경이롭다. 아를에서 머문 15개월 동안 고흐는 2백여 점의 그림을 그렸고, 그 덕택에 우리는 고흐가 아니었다면 미처 몰랐을 남프랑스의 아름다움을 예찬할 수 있게 되었다.

고흐, 색채의 비밀을 터득하다

고흐가 아를 근교의 운하에서 도개교를 발견하고 15호짜리 화면에 도개교를 그리기 시작한 것은 4월 3일경이다. 편지에서 고흐가 쓴 도개교에 대한 묘사는 남다른 그의 착상 방식을 보여준다. 누군가에게 강에 다리가 걸려 있는 풍경을 보여주고 묘사해달라고 하면 어떤 대답이 돌아올까? 아마 대부분은 다리의 곡선이나 모양새, 다리를 건너는 마차의 모양, 수풀이 우거진 주변의 풍경에서부터 이야기를 시작할 것이다. 네모난 테

이블, 동그란 사과처럼 어떤 사물을 인식할 때 형태는 가장 먼저 눈에 들어오는 잣대다.

하지만 고흐는 단 한 줄도 도개교의 모양이나 길이, 마차의 형태에 대해 언급하지 않는다. 그에게 형태는 아예 존재하지도 않는 것 같다. 그는 오로지 색으로 사물을 인식하는 사람처럼 색채에 대해서만 이야기한다. 그에게 도개교 풍경은 오렌지, 초록, 파란색의 조합이다. 착상한 그대로 고흐의 그림에서는 명확한 외곽선이 중요한 자리를 차지하지 않는다. 모든 형태는 덩어리진 색들의 조합으로 화면에 나타난다.

독학으로 그림을 배운 고흐는 당시 화가 지망생들 사이에서 인기가 높았던 아르망 카사뉴Armand Cassagne의 『수채화 다루는 법Traité d'aquarelle』(1875년)이라든가, 샤를 블랑Charles Blanc의 『우리 시대의 아티스트들Les Artistes de mon temps』(1876년), 『데생 예술의 법칙: 건축, 조각, 회화Grammaire des arts du dessin: architecture, sculpture, peinture』(1867년) 같은 책들로 색채 조합을 배웠다. 특히 그는 들라크루아에 대해 말할 때면 입술을 떨 정도로 그의 색채를 숭배했는데 사실 들라크루아의 색채 이론은 19세기 초반 고블랭 직물 제작소의 화학교수를 역임했던 색채 이론가 미셸 외젠 슈브뢸Michel Eugène Chevreul의 『색채의 동시 대비 법칙에 관한 연구De la loi

de contraste simultané des couleurs』에서 비롯된 것이다.

슈브뢸은 미술과는 일견 거리가 멀어 보이는 화학자이지만 그가 창시한 '색채 동시 대비 이론'은 인상파를 비롯한 후대의 화가들에게 지대한 영향을 미쳤다. 색채의 '동시 대비'라고 하니 상당히 심오해 보이지만 핵심은 간단하다. 색은 그 옆에 무슨 색이 오느냐에 따라 다르게 보일 수 있다는 것이다. 예를 들어 노란색이 있다면 노란색 옆에 어떤 색이 오느냐에 따라 노란색이 더 짙어 보이거나 흐리게 보일 수 있고 때로는 노란색이 아닌 것처럼 보일 수도 있다. 슈브뢸은 여러 실험을 통해 보색들을 나란히 놓았을 때 각각의 색이 더 또렷하게 살아난다고 설명했다.

고흐는 '동시 대비' 이외에도 보색을 섞어 새로운 색을 만들고, 그렇게 만들어진 색을 원색과 대비시키는 방법을 적극 활용했다. 예를 들어 보색 관계인 파란색과 오렌지색을 동일한 양으로 섞으면 회색이 된다. 이는 다시 말해 파란색에 어느 정도의 오렌지색을 섞느냐에 따라 다양한 색조의 회색을 만들 수 있다는 것을 뜻한다. 이렇게 만들어진 회색은 아무 색도 섞이지 않은 원색 파란색과 나란히 놓았을 때 선명하게 살아난다. 고흐는 무한정한 색조와 서로 뉘앙스가 다른 수천만 가지의 색

샤를 블랑, 〈색상환〉, 1867년.

깔을 만들 수 있는 이 테크닉에 열광했다.

색채로 채운 화폭

고흐의 작품에서 '동시 대비'와 '색채 대비'를 찾아내는 건 어렵지 않다. 우리가 알고 있는 거의 모든 유명한 작품에서 이 원리가 선명하게 도드라져 보이기 때문이다. 고흐의 말기 작품 중에 가장 유명한 〈까마귀가 나는 밀밭의 하늘〉은 파란색에 보색인 오렌지색을 섞어 만든 짙고 옅은 색조의 파란색들이 파도처럼 부서지는 하늘이 시선을 사로잡는다. 살아 있는 듯 꿈틀거리는 이 하늘 아래에는 노란색과 보라색을 섞어 만든 여러 층위의 노란색이 빽빽하게 칠해진 밀밭이 깔려 있다. 밀밭 사이로 부는 바람이 화면을 뚫고 우리에게 다가온다. 또 밀밭 가운데의 초록색 풀들은 밀밭을 가로지르는 빨간색 길과 만나 강렬하게 존재감을 과시한다. 고흐는 색채로 이루어진 이 땅과 하늘 사이에 정점을 찍듯이 검정색 까마귀들을 그려 넣었다.

너무나 유명한 고흐의 그림 〈침실〉 역시 마찬가지다. 이 그림을 묘사하고 있는 고흐의 편지는 아예 색채 리스트다.

옅은 보라색 벽, 빨간색 타일 바닥, 나무로 된 침대와 의자는 신선한 버터의 노란색, 아주 밝은 라임색의 이불과 베개, 침대 덮개는 찬란한 빨강, 초록 창문, 오렌지색 화장대, 파란색 세면대, 라일락색 문, 이게 전부다.(705F)

〈침실〉은 색채의 대비 효과를 섬세하게 계산한 그림이지만 안타깝게도 오늘날 그 진가를 알아보기란 쉽지 않다. 편지에서 고흐가 옅은 보라색이라고 묘사한 벽은 빛바랜 파란색으로, 옅은 분홍색으로 묘사한 바닥은 보라색으로 보인다. 고흐는 아를에서부터 제라늄 꽃의 빨간색을 닮아 제라늄이라는 이름이 붙은 붉은 안료를 사용했다. 당시 발명된 지 얼마 되지 않았던 제라늄 안료는 판매상들조차도 고개를 저을 정도로 불안정했다. 아니나 다를까 시간이 지나면서 색이 날아가는 바람에 1888년 이후에 그려진 고흐의 모든 작품에서는 빨간색이 점차 사라지고 있다. 다량의 제라늄 빨간색을 사용해 보라색을 만들어 칠한 '배나무 시리즈'는 빨간색이 다 날아가면서 현재는 푸르스름한 회색으로 보인다. 결국 색깔이 없는 편지만이 시간을 넘어 고흐의 색깔을 그 모습 그대로 우리에게 전달해주고 있는 셈이다.

액자뿐만 아니라 고흐가 편지 속에 남겨놓은 〈침실〉의 색채는 지금과 다르다.
고흐가 그린 〈침실〉의 생생한 색채를 느껴보려면 오로지 상상에 의존해야 한다.

반 고흐, 〈침실〉, 캔버스에 유채, 72×90cm, 1888년, 반고흐 미술관, 암스테르담.

• 위의 액자는 고흐의 편지 내용에 따라 가상으로 만든 것이다.

고흐의 색채에 대한 또 다른 비밀은 색에 대한 그의 타고난 민감성과 기억력이다. 편지 곳곳에서는 색에 대한 그의 놀라운 감수성을 목격할 수 있다. 1885년 고흐는 그해에 막 개관한 암스테르담 국립박물관에서 렘브란트와 프란스 할스의 그림을 감상했다. 고흐는 편지에서 그들이 무려 스물일곱 가지의 다양한 검정색을 사용했다며 감탄한다. 보통 사람이라면 스물일곱 가지는커녕 열 가지의 검정색도 구분해서 기억하기 어려울 텐데 말이다.

하늘의 일부분은 태양과 유사하게 밝은 노란 크롬색 1번이라네. 사실 태양빛은 노란 크롬색 1번에 하얀색이 약간 들어가 있지. 하지만 나머지 하늘은 노란 크롬색 1번과 2번을 섞어서 칠할 테니 (흰색을 섞지 않아도) 아주 선명하게 보일 거야.(628F)

편지의 이런 구절에 이르면, 반 고흐를 색채의 화가라고 부르는 것에 절로 동의하게 된다. 태양의 빛을 색으로 잡아내 기억하고 그것을 어떻게 대비시켜야만 원하는 색을 얻을 수 있는지 영민하게 알았던 그의 능력에 박수를 칠 수밖에.

작은 배나무를 한없이 서정적으로 만들어주는 이 액자가 바로 반 고흐가 상상했던 액자다.

반 고흐, 〈작은 배나무꽃〉, 캔버스에 유채, 73.6×46.3cm, 1888년, 반고흐 미술관, 암스테르담.

- 위의 액자는 고흐의 편지 내용에 따라 가상으로 만든 것이다.

사라진 인상파의 액자

"미술의 미래는 컬러리스트"라고 외칠 만큼 색에 집착했던 고흐에게 액자의 색깔은 그림 바깥의 일개 장식이 아니라 착상 단계에서부터 그림과 함께 떠오르는 그림의 일부였다. 단지 고흐만 그랬던 것은 아니었다. 고흐보다 앞서 액자의 색깔에 대해 진지하게 고민했던 이는 고흐의 선배 격이자 온유한 성격 덕택에 '인상파들의 할아버지'라는 별칭을 얻었던 화가 카미유 피사로다.

19세기 예술가들의 등용문이자 신작 발표의 장이었던 살롱전은 규약을 통해 출품작의 액자를 지정해 놓았다. 살롱전 출품작은 반드시 액자를 끼워야 하며, 필히 금색이나 검정색 또는 색을 칠하지 않은 나무결 액자여야만 한다. 최고의 권위를 인정받는 살롱전이니만큼 살롱전의 전시 방식이나 액자 선택은 갤러리나 컬렉터들의 모범이었다. 명화라면 응당 살롱전의 출품작처럼 고전적인 액자에 끼워서 걸어야 하는 시대에 피사로는 경악을 금치 못할 액자를 들고 나왔다.

1877년 세 번째 인상파전에서 피사로는 스물두 점의 작품을 출품했는데, 그 그림들은 모조리 하얀색을 비롯해 옥수수색,

복숭아색, 라일락색 등 당시로서는 기상천외한 색깔의 액자에 끼워져 있었다. 당시 평론가들의 눈에는 아무 색이나 가져다 칠한 것처럼 보였겠지만 피사로는 슈브뢸의 '색채 대비 이론'을 충실하게 따랐다. 빨간색이 주조인 석양을 그린 그림에는 초록색 액자를, 보랏빛이 전면에 깔린 그림에는 노란색의 액자를, 봄을 묘사한 초록색의 그림에는 옅은 분홍색 액자를 사용했다. 1886년까지 이어진 인상파전에서 메리 커샛, 베르트 모리조, 모네, 드가, 고갱 등이 피사로를 좇아 색을 칠한 액자를 사용함으로써 이 액자는 일명 '인상파의 액자'라는 별칭을 얻었다.

안타깝게도 당시 인상파들이 직접 색을 칠했던 액자들 대부분은 어딘가로 사라졌다. 대신 오늘날 박물관에 전시된 인상파 그림들의 액자는 아이러니하게도 대부분 19세기 살롱전 스타일의 금색 액자다. 게다가 인상파들이 자신의 그림에 딱 맞는 색을 골라 색깔이 들어간 액자를 만들었다는 사실조차 제대로 알려지지 않았기 때문에, 지금으로서는 당시의 그림이 어떤 모습으로 걸려 있었을지 상상하기란 쉽지 않다.

인상파전에 등장했던 액자는 이런 모습이었을 것이다. 색채로 가득한 인상파의 그림처럼 그들의 액자 역시 색으로 물들어 있었다.

카미유 피사로, 〈작은 과수원〉, 캔버스에 유채, 53.5×64.5cm, 1881년, 오르세 미술관, 파리

· 위의 액자는 인상파전에 출품한 피사로의 액자를 가상으로 만든 것이다.

도개교를 위한 액자

고흐가 피사로의 액자를 알고 있었을까? 고흐는 분명 피사로와 친분이 있었다. 고흐가 파리에 머물던 시절, 그에게 쇠라를 소개시켜준 사람도 피사로이다. 하지만 고흐가 피사로와 액자에 관해 의견을 나누었는지에 대해서는 알 길이 없다. 고흐에 대해서는 모든 것을 알려주는 척척박사인 편지도 이번에는 별 소용이 없다. 파리에서 고흐는 편지의 주 수신자였던 동생과 함께 살았기 때문에 편지를 거의 쓰지 않았던 탓이다. 하지만 편지에서 고흐는 1886년 봄에 열린 인상파전을 구경했다고 밝히고 있다. 거기에서 인상파들의 액자를 보았던 것일까?

편지에 따로 언급되지 않아 명확하게 알 수는 없지만 액자에 대한 고흐의 의견은 많은 부분에서 인상파들과 유사하다. 특히 고흐는 피사로처럼 '색채 대비' 효과에 따라 액자의 색깔을 정했다. 이를테면 1890년 고흐는 그의 트레이드 마크 중 하나인 사이프러스 나무를 그린 연작을 테오에게 보내면서 파란 바탕색과 검정색이 들어간 초록 나무들 때문에 쨍한 오렌지색 액자가 어울릴 것이라고 말한다.

도개교 그림 역시 마찬가지다. 도개교 그림을 묘사한 편지에

서 고흐는 종종 그랬듯이 귀퉁이에 그가 상상한 액자를 그려 넣었다. 그림을 감싸는 부분은 짙은 파란색이며 틀은 금색으로 칠해진 액자다. 그림의 주 색조가 노란색과 오렌지색이기 때문에 짙은 파란색을 선택했다는 것을 능히 짐작할 수 있다.

그렇다면 고흐가 파란색과 금색으로 된 액자를 끼우고 싶어 했던 도개교 그림은 어떤 것일까? 고흐는 총 여덟 점의 도개교 그림을 그렸지만 발췌된 편지에서 묘사하고 있듯이 세탁부가 등장하는 도개교 그림은 단 두 점이다. 이 두 그림은 구도와 색채가 거의 유사한데, 한 점은 오테를로의 크뢸러뮐러 미술관에 전시되어 있고, 다른 한 점은 개인 소장이다. 아쉽게도 고흐가 편지에서 언급한 그림이 둘 중 어느 그림인지는 확실하지 않다.

보는 것이 아니라
느끼는 그림

아를, 1888년 11월 10일
718F
le pêcher rose, arles, 1888

바람이 불고 비가 내리는 계절이다. 나는 혼자가 아니라는

사실에 무척 만족하고 있단다. 날씨가 나쁜 날에도 머릿속으로 작업을 계속하는데, 내가 혼자 있었다면 할 수 없는 일이지. 고갱 역시 밤의 카페를 거의 다 완성했단다. 그는 친구로서 흥미로운 사람인데다 음식 솜씨가 완벽하단다. 내가 그에게 요리를 배운다면 정말 편리할 텐데. 내가 시작한 것이긴 하지만, 우리는 간단한 나무대를 그림틀에 박아 액자를 만들고 그 위에 색칠하는 방식이 무척이나 훌륭하다고 생각하고 있어. 너는 고갱이 흰색 액자의 창안자라는 걸 알고 있었니? 그림틀에 나무대 네 개를 박아 만드는 이 액자는 5수밖에 안 드는데다, 우리가 좀 더 완벽하게 다듬을 수도 있어. 또한 이 액자의 큰 장점은 (위로) 튀어나온 부분이 없어 그림과 일체가 될 수 있다는 점이야.

10월 20일 고흐가 학수고대하던 고갱이 아를에 도착했다. 11월의 아를은 비가 오고 세찬 바람이 불었지만 마침내 그림 친구가 생긴 고흐는 더 이상 외롭지 않았다. 이 시기의 편지에서는 안도감과 차분한 기쁨이 면면히 배어 나온다. 11월 10일의 이 편지에서 고흐는 고갱과 액자를 만들며 보낸 흐뭇한 오후에 대해 이야기하고 있다.

1 〈1888년 11월 10일에 쓴 편지〉, 반고흐 미술관, 암스테르담.

2 반 고흐, 〈분홍 복숭아나무〉, 캔버스에 유채, 80.9×60.2cm, 1888년, 반고흐 미술관, 암스테르담.

- 위의 액자는 고흐의 편지 내용에 따라 가상으로 만든 것이다. 현재 암스테르담의 반고흐 미술관에서도 이와 유사한 액자를 쓰고 있다.

1

2

네 개의 평평하고 얇은 나무대를 그림틀에 못으로 고정시켜 만든 이 액자는 그의 말대로 단돈 5수면 된다. 얇은 나무대를 사는 것 외에 돈 들 일이 없는 검박한 액자다. 온다 온다 말만 했던 고갱을 기다리며 고흐는 신부를 기다리는 시골 총각처럼 집을 단장하느라 나름 큰돈을 썼다. 침대보 네 개에 40프랑, 데생용 테이블 3개를 사는 데 12프랑, 요리용 곤로 60프랑, 물감과 캔버스에 200프랑, 그리고 특히 그를 화나게 했던 건 횡한 집을 예쁘게 꾸미기 위해 그림을 벽에 걸 요량으로 액자를 세 개나 사는 바람에 15프랑이나 쓴 것이다. 방세도 내야 하고 일 봐주는 아주머니에게 급료도 지불해야 한다. 나갈 돈이 너무 많아 동생에게 돈을 더 보내줄 것을 요청하면서 그는 언짢고 미안한 기색이 역력하다. 물감과 캔버스를 사기 위해 커피 값과 식대를 아끼고, 한푼 한푼 생활비를 계산하는 그에게 액자 값은 큰돈이다. 당시 화폐로 15프랑이면 300수가 된다. 즉 직접 액자를 만들면 액자 세 개 값으로 60개를 만들 수 있다! 경제적인 어려움 때문에 편지에서 묘사한 액자의 대부분을 실현시킬 수 없었던 고흐는 5수짜리 액자에 얼마나 감격했을까! 그의 소박한 기쁨은 편지를 읽는 이마저 울컥하게 만든다.

인상파의 흰색 액자

결과물에 신이 난 고흐는 동생에게 보여줄 생각으로 편지 모퉁이에 액자의 모양을 그려 넣으며 급기야 고갱을 흰색 액자의 발명자로 치켜세운다. 고갱이 흰색 액자를 발명했는지 여부는 확인할 길이 없으나 그가 처음으로 흰색 액자를 사용한 인상파 중 한 명이었다는 것은 사실이다.

유독 흰색 액자를 선호하던 고갱은 액자 때문에 곤혹을 치르기도 했다. 1884년 고갱이 피사로에게 보낸 편지에는 루앙에서 열린 전시회에 흰색 액자를 끼운 풍경화를 출품했다가 가차없이 퇴짜를 맞은 일화가 등장한다. 고갱이 조롱을 섞어 묘사한 바에 따르면 심사위원들은 흰색 액자에 충격을 받았던 모양이다. 특히 색채가 강한 그림을 둘러싸고 있는 바람에 그림 가장자리에 눈이 쌓인 것처럼 보이는 흰색 액자의 효과에 몸서리쳤다고 한다. 비단 당대의 미술 전문가들만 그랬던 것이 아니다. 인상파전을 묘사한 신문 기사에서는 그림을 가두고 있는 이상한 흰색 액자에 대한 비난이 넘쳐난다.

이 액자가 얼마나 파격적이었으면 1881년 제5차 인상파전을 관람한 평론가 쥘 클라레티Jules Clarétie는 미술잡지에 실린 평론

에서 그림보다 액자를 설명하는 데 더 많은 분량을 할애했다.

"이 혁명가들의 가장 대단한 독창성은 그들의 작품을 두르고 있는 흰색 액자로, 이는 케케묵은 유파에 오래된 그림의 금색 액자를 혁신했다."

인상파들의 흰색 액자에는 기존의 액자와는 사뭇 다른 두 가지 특징이 있었다. 금색이나 검정색이 아닌 액자의 색깔로는 금기시되던 흰색이라는 점 그리고 그림과 거의 비슷한 높이의 높낮이가 없는 평평한 액자였다는 점이다.

피사로, 드가, 모네 등이 기존 살롱전의 액자를 거부했던 것은 액자에 대한 시각이 달랐기 때문이다. 전통적인 스타일의 액자에서 그림은 액자 속에 움푹 들어가 있다. 액자의 겉면 틀이 그림보다 높고, 그림이 있는 중앙까지 사선으로 떨어지도록 만들어져 있기 때문이다. 이러한 액자들은 우물 안을 들여다보듯 그림을 들여다보는 느낌을 준다. 즉 그림은 관람객이 있는 현실에 있는 게 아니라 액자 너머 가상의 공간 어디쯤에 머물러 있는 것처럼 보인다. 액자는 일종의 창문처럼 그 너머의 다른 세상을 보여주는 도구이며 동시에 그림이 가상임을 알려주는 장치였다.

반면 인상파들에게 그림은 가상이 아니다. 그들의 그림은 필

현재 오르세 미술관에서 전시되고 있는 피사로의 액자는 19세기의 금색 액자이다.
금색 액자의 그림은 클래식한 느낌을 주지만 피사로의 오리지널 액자의 그림은 현대적인
느낌이 강하다. 당시 인상파들이 추구했던 시각 혁명이 얼마나 현대적인가를 한눈에
보여준다. 같은 그림이라도 액자에 따라 이렇게 다르다.

1 현재 오르세 미술관에 전시되고 있는 피사로의 그림과 액자.
 카미유 피사로, 〈봄, 꽃핀 자두나무〉, 65.5×81cm, 1877년, 오르세 미술관, 파리.

2 당시 피사로의 액자를 바탕으로 만든 액자.

름처럼 연속적인 현실의 어느 한순간을 가위로 잘라낸 순간의 예술이다. 그들이 유독 액자에 주목했던 것은 액자를 통해 그림을 현실 세계 안으로 확장시킬 수 있음을 발견했기 때문이다. 그림과 거의 같은 높이의 액자는 그림을 마치 벽의 일부인 것처럼 자연스럽게 현실에 융화시킨다. 즉 인상파에게 액자는 그림을 가두는 도구가 아니라 그림을 현실 공간에 풀어놓는 장치다. 더구나 전통적인 액자에서는 바깥틀이 그림보다 높기 때문에 그림에 그림자를 드리운다. 자신의 의도대로 칠해놓은 색깔들을 여과 없이 볼 수 있는 환경을 만들기 위해서라도 그들에게는 그림자가 생기지 않는 평면 액자가 필요했다. 게다가 쓸데없는 곡선이 없다보니 제작비용이 저렴할 수밖에 없는 이 액자는 인정받지 못한 새로운 예술을 하느라 주머니 사정이 넉넉지 못했던 인상파 화가들에게는 구원과도 같은 해결책이었다.

마음에 담는 풍경

친구가 너무 좋아 친구가 하는 것은 모두 다 좋아 보이는 어린아이처럼 고흐는 고갱이 흰색 액자의 창안자인 것처럼 말하

고 있지만 사실 고갱이 아를에 내려오기 전부터 고흐는 흰색 액자의 장점을 알고 있었다.

고흐는 아를에서 체류하기 시작한 초기에 집중적으로 그린 하얀 꽃을 이고 있는 '과수원 나무들' 연작을 위해 하얀색 액자를 고집했다. 색깔에 대한 고흐의 섬세함은 액자의 하얀색을 고르는 데서도 여지없이 드러난다. '흰색 과수원'이라고 칭한 그림에는 차가운 느낌의 흰색을, '분홍빛이 감도는 과수원' 그림에는 따스한 느낌의 크림빛 흰색을 매치하라고 편지를 통해 테오에게 당부했다.

생레미 병원에서 보낸 편지에서도 그는 어머니와 여동생에게 선물할 생각으로 그리고 있는 '올리브 나무 그림'과 생레미 중심가에 피어 있는 '큰 플라타너스'를 그린 그림은 반드시 하얀 액자에 끼워 넣어야 한다고 적었다. 그림의 색채를 더욱 돋보이게 해줄 하얀색 액자가 없다면 이 그림들은 보나 마나라고 단언하면서.

현재 반고흐 미술관에 전시되어 있는 '흰색 과수원' 그림과 '분홍빛이 감도는 과수원' 그림 시리즈는 고흐의 편지글에 따라 크림빛 흰색 액자에 걸려 있다. 이 액자들을 직접 보면 고흐의 선택에 고개를 끄덕이게 된다. 같은 전시관 안의 19세기 금

복숭아 꽃잎이 화면 바깥으로 휘날리는 듯한 고흐의 액자.

반 고흐, 〈분홍 복숭아나무〉(모브의 추억), 캔버스에 유채, 73×59.5cm, 1888년, 크뢸러뮐러, 오테를로.

- 위의 액자는 고흐의 편지 내용에 따라 가상으로 만든 것이다.

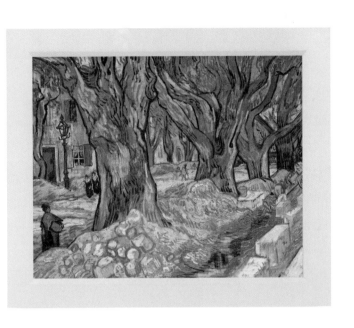

그림의 주조색인 황토색이 액자의 안온한 크림색과 만나 이루는 조화가 바로 반 고흐가 상상했던 그림의 모습이다.

반 고흐, 〈큰 플라타너스〉(생레미의 도로 보수원들), 캔버스에 유채, 73.4×91.8cm, 1889년, 클리블랜드 미술관, 클리블랜드.

• 위의 액자는 고흐의 편지 내용에 따라 가상으로 만든 것이다.

색 액자들에 비해 더할 나위 없이 단순하고 검박하지만 은은한 크림빛은 그 어떤 화려한 장식보다도 그림을 안온하게 감싸 안는다. 그리고 이 화사한 크림색은 그림 보는 이를 하얀 꽃이 가득 핀 봄의 과수원으로 인도한다. 당신은 지금 봄의 과수원에 고흐와 함께 있다. 고흐는 더없이 파란 하늘과 찬란한 햇살을 천천히 바라보면서 코끝에 와닿는 꽃의 향기와 피부를 간지르는 바람을 느껴보라고 속삭인다. 바람에 나부끼는 가녀린 꽃잎들이 사라락 소리를 내는 이 봄이 길지 않을 테니까.

고흐가 경제적인 어려움으로 인해 실현될지 안 될지도 알 수 없는 액자와 그 색깔에 대해 그토록 열정적으로 집요하게 묘사했던 이유는 관객들로 하여금 단순히 그림을 보는 게 아니라 그림을 느낄 수 있도록 하기 위해서가 아니었을까? 몇 세기가 지난 후에도 자신의 그림을 보는 이가 자신이 바라보고 사랑했던 그 풍경을 마음으로 담을 수 있도록 말이다.

당신을 위한
성화

Saint rémy de provence, 1889년 5월 23일
776F
la berceuse, arles, 1888
vase avec douze tournesols, arles, 1888
vase avec quinze tournesols, arles, 1888

고갱이 원한다면 〈자장가〉 중에서 나무틀에 끼워져 있지 않은 한 점을 주도록 해라. 베르나르에게도, 우정의 증거로 말이다. 하지만 고갱이 〈해바라기〉들을 원한다면 당연히 네가 마음에 드는 고갱의 그림과 맞바꾸어야 해. 고갱은 〈해바라기〉 그림을 오랫동안 보더니 나중에는 〈해바라기〉 그림을 좋아했지.

〈자장가〉 그림의 왼쪽, 오른쪽에 〈해바라기〉 그림 두 점을 배치하면 트립틱이 될 수 있다는 걸 생각해보았으면 한다. 양쪽으로 노란색과 보라색이 강한 그림을 놓으면 〈자장가〉 그림의 머리 부분에 있는 노란빛과 오렌지빛이 더욱 두드러질 거야. 내가 설명하는 바를 네가 이해할지는 모르겠지만, 내 아이디어는 선실 구석에 걸린 장식화처럼 그리는 거였단다……. 가운데 그림(〈자장가〉)의 액자는 빨간색이다. 양쪽

두 개의 〈해바라기〉 그림에는 단순한 나무대 액자가 둘러져 있단다. 너도 알겠지만 이 단순한 나무대 액자는 충분히 훌륭한데다 비싸지도 않다.

1889년 5월 23일 고흐는 생폴드모솔 요양원의 작은 회색 방에서 편지를 쓴다. 널리 알려져 있는 것처럼 고흐는 고갱과 말다툼 끝에 1888년 12월 23일 스스로 귀를 잘랐다. 그 후 아를을 떠나 요양원에 들어온 것이 1889년 5월 8일이니 이 편지는 요양원에 들어온 직후에 쓴 것이다. 사건이 일어난 후 고흐를 진찰했던 의사 펠릭스 레이와 모솔 요양원에서 고흐를 주기적으로 진찰했던 의사 테오필 페이롱은 고흐의 증세를 간질, 알코올 중독, 정신분열증이라고 진단하고 있지만 아직까지도 고흐가 앓았던 정신병이 무엇인지를 두고 학자들 사이에서는 의견이 분분하다.

하지만 발작이 일어난 지 5개월이 지난 시점에서 쓴 이 편지를 보면 고흐의 상태는 발작을 일으킨 사람치고는 놀랍도록 차분하다. 그는 생레미에서 지내는 일상생활 이야기는 뒤로 제쳐두고 우선 그림 이야기부터 꺼낸다. 책조차 허용되지 않았던 적막하고 지루한 환경이 오히려 그림에 대해 더 많이 생각할 시

간을 제공해주었던 것이다.

나의 스테인드글라스, 해바라기

발췌한 편지 구절에는 고흐의 대표작이라고 할 수 있는 작품 두 점이 등장한다. 고흐가 초상화를 그리는 바람에 불멸의 인물로 남게 된 아를의 우체부 룰랭의 부인을 모델로 한 작품 〈자장가〉와 오늘날 고흐 하면 딱 떠오르는 〈해바라기〉 그림이다.

화가 조르주 자냉George Janin에게 작약이 있고 화가 에르네스트 코스Ernest Quost에게 장미가 있다면 나에게는 해바라기가 아닐까.(739F)

〈해바라기〉는 고흐에게 자신의 상징과 같은 소중한 작품이었다.(739F) 그가 〈해바라기〉 그림에 대해 처음 언급한 것은 친구 베르나르에게 같은 해인 1888년 8월 21일에 보낸 편지에서였다.(665F) 고갱이 아를로 내려올지도 모른다는 소식에 들뜬 고흐는 〈해바라기〉를 중심으로 한 정물화를 여섯 점 정도 그려

서 아틀리에를 장식하면 어떨까 고심하는 중이다. 고흐가 그림을 착상할 때면 늘 그렇듯 일단 색깔부터 자세하게 이야기한다. 날것 그대로의 생생한 노란색을 쓰고 여러 톤의 파란색으로 바탕을 칠한 눈부시게 강렬한 그림에 액자는 오렌지색이다. 고흐는 이 그림들을 아틀리에에 죽 걸어놓으면 마치 '중세 성당의 스테인드글라스'처럼 아틀리에를 환하고 성스럽게 밝혀줄 것이라고 신이 나서 이야기한다.

그다음 날 테오에게 보낸 편지에서는 보다 자세하게 〈해바라기〉 그림에 대해 언급하고 있다.(666F) 이미 그는 '세 송이의 해바라기'가 등장하는 그림 두 점과 '열두 송이의 해바라기'가 등장하는 그림 한 점을 한창 작업하고 있다. 그리고 이틀 후에 동생에게 보낸 편지에서는 네 번째로 '열네 송이의 해바라기' 그림을 그리기 시작했다고 적었다. 고갱을 기다리는 마음이 너무나 강렬했던 나머지 그는 놀라운 에너지로 작업에 매진한다. 네 번째 해바라기 그림은 후에 고흐가 작은 한 송이를 더 보태는 바람에 오늘날 '열다섯 송이의 해바라기' 그림으로 알려져 있는 작품이다.

고흐는 그중 '열두 송이의 해바라기'를 그린 세 번째 작품과 '열네 송이의 해바라기'가 등장하는 네 번째 작품을 고갱이 거

처할 방에 걸어두었다. 하지만 내심 고흐가 이 두 점의 〈해바라기〉 그림을 선물하고 싶어 했던 사람은 동생 테오였다.

고흐의 편지에 따르면 고갱은 방에 걸어둔 두 점의 〈해바라기〉 작품을 무척 좋아했던 듯하다. 고갱은 별다른 말 없이 오랫동안 〈해바라기〉 그림을 바라보다가 "이…… 이것은…… 꽃이다 ca......c'est....... la fleur"라는 감탄사인지 독백인지 모를 말을 내뱉었다고 한다.(741F)

고흐는 1888년과 1889년에 걸쳐 모두 일곱 점의 〈해바라기〉 그림을 그렸다. 고흐가 귀를 자른 뒤 야반도주하듯 아를을 떠난 고갱은 미처 챙기지 못하고 고흐의 작업실에 남겨두었던 습작과 두 점의 〈해바라기〉를 맞바꾸자고 제의한다.(739F) 고흐는 이 제의에 처음에는 그야말로 어이없어하다가 이내 속없는 사람처럼 고갱에게 줄 심산으로 고갱 방에 걸려 있던 〈해바라기〉를 복제한 두 점을 그렸다.(741F) 그리고 한 점을 더 그려서 모두 일곱 점을 완성했다. 그중 1888년에 그린 파란 바탕의 '세 송이의 해바라기'는 고흐가 마지막에 두 송이를 더 그리는 바람에 '다섯 송이의 해바라기' 그림이 되었는데 제2차 세계대전 당시 미군이 요코하마를 폭격했을 때 화재로 전소되고 말았다. 그래서 현재 남은 〈해바라기〉는 총 여섯 점이다.

그렇다면 이 발췌본에서 고흐가 마음에 두고 있는 〈해바라기〉 그림 두 점, 즉 〈자장가〉의 양쪽에 배치해야 한다고 생각했던 〈해바라기〉 두 점은 과연 일곱 점 중 어떤 것일까? 힌트는 양쪽 두 개의 〈해바라기〉 그림에 이미 액자가 둘러져 있다고 언급한 부분이다. 고흐는 고갱의 방에 두 점의 〈해바라기〉 그림을 걸면서 간단한 나무 액자를 둘렀던 것이다. 고흐는 외롭고 고달픈 자신의 일생에서 친구가 되어준 두 사람, 고갱과 테오를 위해 그렸던 그 두 점의 〈해바라기〉를 성화의 주인공으로 낙점했다.

당신을 위한 자장가

편지에서 고흐가 언급한 또 다른 대표작인 〈자장가〉는 고갱과의 대화에서 영감을 받아 그린 작품이다. 어느 날 고갱은 고흐에게 아이슬란드 어부의 일생에 관해 이야기한다.(743F) "슬픈 바다에서 혼자, 모든 위험에 노출되어 있는 그들의 멜랑콜리한 단절"은 고독 속에서 몸부림치며 살아온 고흐에게 남다른 울림으로 다가왔을 것이다. 고흐는 어부들의 "어린아이 같기

도 하고 순교자 같기도 한" 삶을 떠올려본다. 그 역시 자신의 그림을 인정하지 않는 세상에 맞서 혼자서 지난한 싸움을 계속해야 하는 순교자인 동시에 어린아이처럼 천진난만하면서도 한없이 여렸다. 고흐에게 어부들의 삶은 곧 자신의 이야기나 마찬가지였다. 그래서 고흐는 어부들을 위해 무엇인가를 하고 싶었던 듯하다. 어부들이 선실에 걸어놓고 바라보면 마음에 위로가 될 수 있는 그림, 어릴 때 귓가에 머물렀던 자장가처럼 한없이 마음을 어루만져주는 그림을 선사하고 싶었던 것이다.

그렇게 완성된 〈자장가〉는 고흐도 인정했듯이 싸구려 판화처럼 보이기도 하는 강렬한 색들로 가득한 작품이다. 초록색 옷을 입고 오렌지색 머리를 한 나이 든 여인은 날것 그대로의 색채를 지니고 있다. 고흐는 여기에 솔이라는 음 하나에 플랫을 붙여 음을 내리고 올리는 작곡가처럼 다양한 층위의 빨강과 초록을 더했다. 놀라운 것은 이토록 날카로운 색깔들이 어우러져 묘하게 안정감 있고 편안한 느낌을 선사한다는 점이다. 시골길 모퉁이의 그 어느 집 문간에서 하염없이 아들과 남편을 기다리는 엄마, 튼튼한 팔로 투박하지만 맛있는 집밥을 한가득 차려 내는 엄마의 모습이 그 안에 담겨 있다.

고흐가 그림을 한 점씩만 그리는 화가였다면 후대의 미술사

가들은 편지 구절들을 조합해가며 골머리를 썩일 필요가 없었을 것이다. 고흐는 〈자장가〉 역시 총 다섯 점을 그렸다. 그중에서 현재 시카고 아트인스티튜트에서 소장하고 있는 버전은 고갱에게, 보스턴 파인아트 미술관에서 소장하고 있는 작품은 베르나르에게, 그리고 뉴욕의 메트로폴리탄 미술관에서 소장하고 있는 〈자장가〉 그림은 룰랭 집안에 선물했다. 그렇다면 남은 두 점의 〈자장가〉 중에서 과연 어떤 것이 트립틱을 위한 〈자장가〉일까? 고흐의 말대로라면 빨간색 액자를 끼웠다는 〈자장가〉는 어떤 그림일까? 미술사가들은 이 〈자장가〉가 현재 크뢸러뮐러 재단에서 소유하고 있는 〈자장가〉, 그러니까 여러 버전 중에서 가장 나중에 완성된 〈자장가〉일 것이라고 추측한다. 오로지 이 〈자장가〉에만 '라 뵈르세즈La Berceuse'라는 제목이 적혀 있기 때문이다. 아주 짙은 초록색에 하얀 꽃이 그려진 벽지를 바탕으로 초록색 옷을 입고 빨간 의자에 앉아 있는 크뢸러뮐러 재단의 〈자장가〉라면 빨간색 액자와 더할 나위 없이 어울렸을 것이다.

우리 모두를 위한 고흐의 위로

〈자장가〉와 관련한 고갱과의 일화를 편지에 썼을 때부터 고흐는 〈해바라기〉그림들 사이에 〈자장가〉를 배치하는 상상을 시작했다. 고흐는 마치 〈자장가〉 양쪽에 "등불이 걸려 있는 것처럼" 〈해바라기〉를 걸고 싶어 했다. 처음에는 다소 모호했던 아이디어가 점점 머릿속에서 무르익어 구체화된 듯 4개월 뒤에 쓴 앞의 발췌문에서는 아주 명확하게 '트립틱'이라는 단어가 등장한다.

앞서 〈겐트 제단화〉에서 보았듯이 트립틱은 성화를 위한 중세인들의 발명품이었다. 한때 목사가 되고자 했던 고흐에게는 낯설지 않은 형태였을 것이다. 다만 고흐는 성서의 이야기를 직관적으로 보여주는 트립틱처럼 어떤 이야기를 전달하기 위해서가 아니라 각각 독립된 세 폭의 그림을 붙여 하나의 거대한 화면을 만들 수 있다고 생각했다. 바로 이 때문에 일부 미술사가들은 고흐의 편지에 나타난 트립틱의 착상이 중세 시대의 트립틱이 아니라 고흐가 좋아했던 일본 판화의 형태, 즉 세 폭으로 붙인 일본 판화를 보고 착상했을 것이라고 생각한다. 하지만 고흐는 앞서 언급했듯이 여러 점의 〈해바라기〉 그림을 착상

1 〈1889년 5월 23일에 쓴 편지〉, 반고흐 미술관, 암스테르담.

2 반고흐, 〈열두 송이의 해바라기〉, 캔버스에 유채, 92×73cm, 1888년,
 노이에 피나코테크, 뮌헨.

3 반고흐, 〈자장가〉(룰랭 부인의 초상), 캔버스에 유채, 92×73cm, 1888년,
 크뢸러뮐러 미술관, 오테를로.

4 반고흐, 〈열다섯 송이의 해바라기〉, 캔버스에 유채, 92×73cm, 1888년,
 내셔널갤러리, 런던.

• 위의 액자는 고흐의 편지 내용에 따라 가상으로 만든 것이다.

1
2 3 4

하면서부터 "중세 시대 성당의 스테인드글라스"를 떠올렸다. 가장 숭고하고 성스러운 빛, 그리고 그 빛에 둘러싸인 '엄마'가 주는 위로가 고흐가 생각한 트립틱이 아니었을까?

현재 〈해바라기〉 두 점은 각각 뮌헨의 노이에 피나코테크와 영국의 내셔널갤러리에 소장되어 있다. 다시 말하면 현실에서는 고흐의 편지 속 트립틱을 볼 수 없다. 예나 지금이나 고흐의 편지 속 액자는 상상의 액자로만 머물러 있는 것이다. 그러니 고흐의 액자에 다가가려면 눈을 감아야 한다.

〈해바라기〉를 등불처럼 거느리고 있는 〈자장가〉는 빨간색과 초록색이 주조인데다 빨간색 액자까지 달고 있다. 노란색의 〈해바라기〉 사이에서도 도드라지는 강렬한 빛을 내뿜는다. 더구나 멀리서 보면 〈해바라기〉의 세부는 보이지 않고 오로지 그 노란빛만이 시선을 사로잡아 〈자장가〉의 초록과 빨강은 더욱 눈부시게 빛날 것이다. 마치 중세의 예술가들이 금가루를 뿌려 성인의 얼굴 주변에 후광을 둘렀던 것처럼 〈자장가〉 역시 광채가 나는 〈해바라기〉들 속에서 우리를 지긋이 바라볼 것이다. 두 폭의 〈해바라기〉와 〈자장가〉로 고흐는 그만의 성화를 창조해 우리를 위로하려 했던 것은 아닐까.

그리고 남아 있는
고흐의 액자

현재 고흐가 직접 만들고 색칠한 액자 중에 유일하게 남아 있는 것은 반고흐 미술관이 소장하고 있는 〈모과, 레몬, 배와 포도가 등장하는 정물화〉(192쪽 참조)다. 고흐의 액자가 얼마나 아름다웠을지를 가늠할 수 있는 유일무이한 이 액자는 그림과 같은 노란 톤에 붓으로 연두색 격자무늬를 칠해놓았다. 이 액자가 아닌 다른 어떤 액자는 상상조차 할 수 없을 정도로 이 액자와 그림은 한몸을 이룬다. 인상파 화가들이 만들었던 액자도, 고흐가 편지 속에서 상상했던 수많은 액자들도 이러했을 것이다.

우리는 고흐에 대해 모든 것을 알고 있다고 착각하지만 정작 그가 편지에 적어놓은 그 액자들에 대해서는 알지 못한다. 그가 머릿속에 담았던 작품들이 어떤 모습이었을지에 대해 우리는 놀랍도록 무심하다. 딱 그 액자가 아닌 그림은 고흐의 말처럼 보나 마나 한 것일지도 모르는데 말이다.

모더니즘을 향한 한 걸음, 드가

그 누구도 기억하지 않는 이름, 카몽도

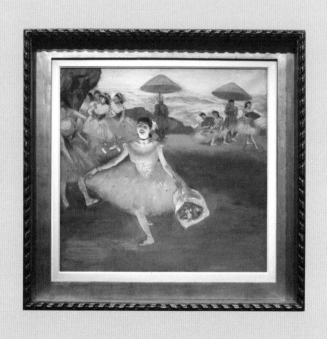

에드가 드가, 〈꽃다발을 들고 무대 위에서 인사하는 무희〉, 캔버스에 표구된 종이에 파스텔,
72×77.5cm, 1878년, 오르세 미술관, 파리.

오페라 대로
40번지

"샹젤리제로 가세."

비서가 미리 언질을 주었지만 요즘 파리의 교통 상황은 예측 불가다. 공증인 N씨는 생라자르 기차역에서 쏟아져 나오는 합승마차와 자동차, 시내버스로 발 디딜 틈도 없는 오페라 대로를 바라보며 한숨을 쉬었다. 어디를 시간 맞춰 간다는 게 쉽지 않은 시대다.

루브르와 생라자르 역을 잇는 오페라 대로는 완공되자마자 파리 최고의 상업 지구로 변신했다. 화려한 가게의 진열창은 대낮에도 불을 밝히며 행인들을 유혹했고, 길거리에 보란 듯이 의자를 펼쳐놓은 카페에서는 유럽 전역에서 몰려든 관광객들이 밤낮으로 진을 쳤다. 그들에게 오페라 대로는 경이로운 근대화 그 자체였지만, N씨의 고객들에게는 황금알을 낳는 거위이자 일생에 다시 없을 대박의 기회였다. 그들은 오페라 대로뿐만 아니라 파리 곳곳에서 펼쳐진 오스만의 도시 정비 사업에 참여해 그야말로 부동산 신화를 일구었다. 연일 신문 1면을 장식한

대자본가들, 그들의 이름을 모르는 파리 시민은 없었다. 페레르 형제, 로스차일드…… 그리고 삼십 분 뒤에 만나게 될 이사크 카몽도 백작 역시 그들 중 한 명이었다.

카몽도 가문의 공증인을 맡은 지 20년, N씨는 끝을 헤아릴 수 없는 카몽도 가문의 재산에 대해 그 누구보다 빠삭하게 파악하고 있는 인물이었다. 주식 거래서와 투자 계약서, 보험 서류, 매매 계약서, 미술품 거래 영수증 등 수많은 서류가 그의 손을 거쳐 갔다.

카몽도 가문은 원래 이베리아 반도를 떠돌던 유대인인 세파라디Sephardi였다. 카몽도라는 이름이 사람들의 입에 오르내리기 시작한 것은 1802년 백작과 이름이 같은 증조 큰아버지인 이사크 카몽도가 콘스탄티노플에 카몽도 은행을 세우면서부터다. 오스만 제국을 장악하고 있는 귀족 계급인 파샤pasha*들과 돈독한 관계를 맺고 있던 이사크는 정부에 자금을 융통해 주고 세금을 운용해 투자하는 일을 맡으면서 재산을 쌓았다. 후사가 없던 이사크가 1832년 페스트로 사망하자 자연스레 동생인 아브라함 살로몬 카몽도가 은행을 물려받았다. 살로몬의 아들이자 백작의 할아버지인 라파엘 살로몬 카몽도를 거쳐 백작의 아버지인 아브라함 베호르 카몽도와 작은아버지인 니

* 오스만 제국의 고위 관리급을 지칭하는 말이나 보통 귀족과 동일어로 사용된다.

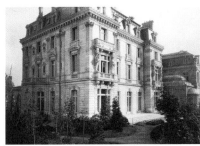

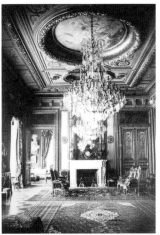

1 작자 미상, 〈카몽도 저택〉, 니심카몽도 박물관, 파리.

2 아브라함 살로몬 카몽도, 1868년경, 니심카몽도 박물관, 파리.

3 이사크 카몽도, 니심카몽도 박물관, 파리.

4 작자 미상, 〈카몽도 저택 내부〉, 니심카몽도 박물관, 파리.

심 카몽도 대에 이르기까지 수에즈 운하 건설과 도시 정비 사업으로 재산은 날로 불어났다.

콘스탄티노플을 중심으로 런던과 빈, 베네치아를 오가면서 국제적인 사업가로 크게 성장한 백작의 아버지와 작은아버지는 1869년 파리로 이주를 단행했다. 이들에게 당시 정치, 경제의 중심지인 파리로의 이주는 사업을 확장할 수 있는 절호의 기회이자 동시에 새로운 삶에 대한 약속이기도 했다.

1839년 '탄지마트'라는 이름으로 개혁을 단행하면서 종교와 국적에 상관없이 누구나 법 앞에 평등하다는 근대적인 법률이 도입되었지만 탄지마트는 오로지 무슬림에게만 적용되었다. 아무리 재산이 많아도 유대인을 비롯해 비무슬림인 딤미 Dhimmi들은 여전히 차별을 받으며 살아야 했다. 프랑스어와 이탈리아어를 모국어처럼 유창하게 구사하며 파리의 최고급 신사복 전문점인 라미-우세에서 셔츠를 맞춰 입고 반도니에서 만든 모자를 쓴 유럽 신사였던 카몽도 형제들에게 콘스탄티노플은 너무 좁았다. 콘스탄티노플에서 파리까지 전세 열차로 온 집안 식구와 재산을 실어 나른 카몽도 가문의 파리 이주는 세간에 떠들썩한 화제를 뿌렸다.

N씨는 백작의 아버지, 아브라함 베호르 카몽도가 동생과 나

란히 몽소 가 61번지와 63번지에 저택을 구입할 때 서류를 작성한 인연으로 카몽도 가문의 공증인 생활을 시작했다. 당시 몽소 지구는 몽소 공원을 끼고 있는 파리 최고의 부촌이었다. N씨는 17세기 태피스트리를 비롯해 당시 상류층의 취향이던 중국과 일본에서 가져온 도자기와 자개 공예품, 우키요에 판화로 단장한 아브라함 베호르 카몽도의 저택을 떠올렸다. 백작은 아버지가 세상을 떠나자마자 프랑스 왕실 실크의 대명사인 리옹의 타시나리와 샤텔에서 맞춘 최고급 실크 커튼의 광택과 실내 정원의 동양란들이 내뿜는 은은한 향기로 가득 찬 그 우아한 집을 팔아버렸다.

가문의 이단아,
이사크 카몽도

이사크 카몽도는 1851년 콘스탄티노플에서 태어났다. 열일곱 살 때 가족과 함께 파리로 이주했지만 국제적인 은행가 집안의 장손답게 어렸을 때부터 모국어인 터키어와 더불어 프랑

스어를 완벽하게 익히고, 여름과 겨울이면 유럽 상류층의 휴양지인 생모리츠나 몬테카를로, 비아리츠 등에 머물며 유력자들과 격의 없이 지내던 그에게 파리는 제2의 고향이나 마찬가지였다. 리셉션, 경마, 사냥……. 이사크 카몽도는 당시 프랑스 상류층의 사교 문화에 금세 적응했다.

그는 여러모로 속을 짐작하기 어려운 돌연변이 같은 인물이었다. 이사크 카몽도는 결혼도 하지 않았고 자식도 두지 않았다. 카몽도 가문의 장자인 아브라함 베호르의 유일한 아들이자 상속 일순위인 그가 결혼을 거부하고 대를 이을 적자를 두지 않았다는 것은 전통을 중시하는 보수적인 유대인 가문은 물론이거니와 여타의 대자본가 가문에서도 상상할 수 없는 재난이었다. 그는 보나 마나 엄격한 분위기에서 고이 자란 고지식한 유대인 여자와 집안의 지위와 잇속에 맞춰 진행될 게 뻔한 정략 결혼을 정면으로 거부했다. 대신 루시 베르테Lucy Berthet라는 오페라 가수를 오랜 연인으로 두었지만 공식적인 관계는 아니었다. 둘 사이에서 태어난 두 명의 아이 역시 호적에 올리지 않았다.

게다가 이사크 카몽도는 은행가의 후손이었지만 사업과는 거리가 멀었다. 그는 아버지가 세상을 떠나자 기다렸다는 듯

사업을 사촌 동생 모이즈 카몽도 백작^{comte de Moïse Camondo}에게 일임하다시피 넘겨버렸다. 그리고 몽소 공원의 저택을 팔아버린 뒤 글루크 가 4번지에 새 거처를 마련했다. 그의 새 아파트에서는 1875년에 개관한 오페라좌, 그중에서도 오페라 관계자 전용 출입구가 바로 내려다보였다.

이사크 카몽도의 취향을 아는 사람이라면 고개를 끄덕일 만한 선택이었다. 그는 열성적인 오페라와 클래식 음악 애호가였다. 스스로 〈광대^{Le Clown}〉라는 오페라를 비롯해 서너 점의 소곡을 작곡했던 만큼 주변인들 또한 오페라 가수이자 프랑스 극장^{Théâtre Français} 디렉터였던 페드로 갈리아르^{Pedro Gailhard}, 오페라 코미크 극장 디렉터였던 알베르 카레^{Albert Carré} 등 프랑스 문화 예술계의 유력자들이었다. 또한 그는 루브르 박물관의 후원 단체인 '루브르의 친구들^{La Société des Amis du Louvre}'의 초대 설립 멤버이자 회장이었으며, 오페라 극장과 샹젤리제 극장의 주요 후원자이자 베토벤 위원회, 스콜라의 친구들, 바흐 동호회, 프랑스 음악인 협회의 열성적인 회원이었다. 파리 사교계에서 한가락씩 하는 사람들조차 표를 사기 위해 아귀다툼을 벌이는 오페라좌에 아예 자신의 이름이 새겨진 지정 좌석을 가지고 있는 남자, 그가 바로 이사크 카몽도 백작이었다.

가문의 명예를 생각하는 사람이라면 감히 발을 디디지 못할 장소, 이를테면 댄서, 가수, 가십거리를 찾는 신문기자들이 단골로 드나드는 토르토니Tortoni 같은 평판이 나쁜 장소에도 거리낌 없이 드나들 정도로 자유로운 취향의 소유자였던 이사크는 미술품을 수집하는 일에도 남달랐다.

샹젤리제
82번지

N씨는 집사가 가져다 준 차에 위스키를 살짝 섞었다. 고급스러운 위스키 향이 묵직하게 코끝을 스쳤다. 늘 약속된 정시에 맞춰 N 씨를 맞이하던 아버지와는 달리 백작은 한 번도 제시간에 나타난 적이 없었다. 하지만 N씨는 백작의 우아한 샹젤리제 저택에서 기다리는 시간을 지루하다고 느낀 적이 없었다.

글루크 가 42번지 저택도 그랬지만 이 샹젤리제 82번지 저택은 그 자체로 박물관이나 다름없었다. 이 집에서는 벽난로 위의 도자기 장식품처럼 아주 사소한 것들조차 문화재였다. 당장

1 이 글의 모델이 된 이사크 카몽도의 샹젤리제 82번지 저택, 1910년, 니심카몽도 박물관, 파리.

2 샹젤리제 82번지 저택에서 인상파 화가들의 그림을 배경으로 포즈를 취한 이사크 카몽도, 1910년경, 니심카몽도 박물관, 파리.

N씨가 앉아 있는 의자만 해도 '신의 가구'라는 별칭이 붙은 특별한 의자다. 올림포스 산에서 노니는 신들의 모습이 수놓인 고블랭 태피스트리로 마감되어 있어 신의 가구라는 이름이 붙었는데 1770년경 왕실 가구 장인 니콜라 퀴니베르 폴리오^{Nicolas-Quinibert Foliot}가 제작한 작품이었다.

햇살이 잘 드는 거실 맞은편에는 그 유명한 〈세 여신상 패종시계〉가 고귀하게 자리 잡고 있었다. 〈세 여신상 패종시계〉는 18세기 조각가 에티엔 모리스 팔코네^{Étienne Maurice Falconet}의 작품으로 1881년 열린 두블 남작^{baron Double}의 사후 경매에서 사들인 화제작 중 하나였다. 무려 십만 프랑이었던가. 파리 시내의 웬만한 아파트 두 채를 살 수 있는 값을 치르고 조각상을 구입했던 백작은 그때 겨우 서른 살이었다.

프랑스 고전 예술품에서 출발해 일본 판화로 옮겨간 백작의 수집 취미는 몇 년 새 인상파라는 현대 미술에 머물렀다. 마네, 모네, 세잔, 르누아르……. 미술계를 발칵 뒤집는 스캔들을 뿌리는 인상파 화가들의 작품을 골고루 수집했지만 그중 백작이 가장 애호한 것은 단연 드가의 작품이었다. 피아노가 놓여 있는 작은 살롱은 백작이 이 집에서 가장 오랜 시간 머무는 곳으로, 아예 '드가의 갤러리'라는 별칭이 붙었다. 백작은 〈부케를

든 발레리나〉, 〈다림질하는 여자〉, 〈목욕하는 여자〉, 〈경마장〉 등 총 26점에 달하는 드가의 대표작으로만 이 작은 살롱을 장식했다.

N씨는 매달 백작의 미술품 구입 영수증을 챙기고 목록을 작성해 공증하는 업무를 대리하고 있는 터라 백작의 컬렉션이 어느 정도 규모인지 꿰뚫고 있었다. 백작은 갤러리, 개인 화상, 경매장을 가리지 않고 매달 새로운 작품을 두 점 이상씩 사들였다. 달마다 갤러리나 경매장에서 영수증이 열 개 이상 날아드는 건 다반사였다. N씨는 백작에게 유달리 비싼 가격을 부르는 폴 뒤랑뤼엘Paul Durand-Ruel이나 만치니Mancini 같은 화상들을 좋아하지 않았다. 그들 외에도 워낙 유명한 컬렉터이다보니 백작은 매달 수없이 많은 판매 제의 편지를 받았다. 세잔의 작품이 있는데 사지 않겠느냐, 마티스라는 신진 화가가 있는데 제발 한 번이라도 작품을 봐달라 등등 백작이 그 많은 편지들을 하나하나 다 읽을 시간이 있다는 게 신기할 지경이었다.

비록 공식적인 자리에서 물러나 사업 활동을 최대한 자제했지만 백작 정도의 지위라면 선대부터 내려오는 직함만 해도 여럿이었다. 이사크 카몽도 백작은 파리와 암스테르담 은행협회의 공식적인 중역이자 안달루시아 철도 회사의 대표였으며 오

스만 제국의 산업은행 대표였다. 오스만 남작의 파리 개조 사업으로 연일 상종가를 치고 있는 파리바 은행, 가스 공사, 철도 공사의 대주주이기도 했다. 그러니 집 안에 차고 넘칠 만큼 1급 문화재를 들여도 백작의 지갑은 마를 날이 없었다.

하지만 N씨는 이 모든 게 다 어처구니없어 보였다. 백작이 가장 애호하는 드가, 작품이 시장에 나오면 득달같이 달려가는 그 드가, 예술가들과는 일면식도 없는 N씨조차 드가에 대한 세상의 소문을 익히 알고 있었다. 그가 유대인이 주인인 상점에는 발도 들이지 않을 정도로 유대인을 혐오한다는 것을……

드가와
백작

현재 남아 있는 이사크 카몽도와 관련된 고문서는 모두 니심 카몽도 박물관에서 보관하고 있다. 하지만 제1차, 제2차 세계대전을 거치면서 현재 남아 있는 문서는 전체의 4분의 1에도 미치지 못한다. 이사크 카몽도가 언제 어떻게 인상파들의 작

현재 남아 있는 이사크 카몽도의 고문서들 중에서 그의 컬렉션을 일별할 수 있는 문서는 바로 보험계약서다. 뒤랑뤼엘 갤러리의 구입 영수증처럼 영수증이 남아 있는 것들도 있다.

이사크 카몽도의 문서들, 니심카몽도 박물관, 파리.

품을 구입했는지에 대해 알려줄 영수증이나 보험 서류 등 많은 문서들이 이미 사라졌다.

이사크 카몽도의 인상파 컬렉션은 현재 모두 오르세 미술관에서 소장하고 있는데, 워낙 유명한 작품들이 많아서 오히려 작품 제목 아래 작게 씌어 있는 '이사크 카몽도 기증'이라는 문구는 눈에 들어오지도 않는다. 세잔의 〈카드 치는 사람들〉, 마네의 〈피리 부는 소년〉과 〈롤라 드 발랑스〉, 모네의 〈루앙 대성당〉 연작, 코로의 〈화장하는 소녀〉, 시슬레의 〈마를리 항구의 홍수〉, 르누아르의 〈머리 빗는 여인〉, 피사로의 〈눈 오는 에라니〉, 툴루즈 로트레크의 〈광대 여인〉 등 우리가 익히 알고 있는 인상파의 걸작들은 모두 이사크 카몽도 백작의 컬렉션에서 비롯되었다.

이미 세상을 떠난 컬렉터들의 정확한 컬렉션 규모를 파악하는 데 가장 중요한 서류는 무엇일까? 그것은 바로 보험 서류다. 통상 예술품들은 보험에 가입되어 있기 마련인데 보험 서류에는 보험 액수를 산정하기 위해 그 가치가 명시된 상세한 목록이 첨부되어 있다. 컬렉터나 박물관, 갤러리에서 만든 카탈로그는 목적이나 취향에 따라 작품을 빼고 넣는 것이 자유롭지만 보험 서류는 그렇지 않다. 돈과 작품의 안전이 걸려 있기에

가치평가사들의 지휘 이래 엄정하게 작성된다.

1903년 이사크 카몽도의 미술품 컬렉션 보험 서류에는 총 60여 점의 인상파 작품들이 등장한다. 보험 서류인 만큼 작품들의 당시 가격이 명시되어 있어서 비교해보는 재미가 있다. 이를테면 마네의 〈피리 부는 소년〉은 5만 프랑인데 이는 모네의 〈루앙 대성당〉 시리즈 네 점을 모두 합친 가격과 맞먹는다. 게다가 마네의 〈불로뉴 항구〉라는 오늘날에는 거의 알려지지 않은 작품은 6만 5천 프랑으로, 평균 가격대가 7천 프랑인 모네의 작품보다 훨씬 비싼 가격이 매겨져 있다.

흥미로운 것은 인상파 작품의 가격이 오늘날에는 비교 대상조차 되지 못할 루이 16세나 루이 15세 가구들에 비해 파격적으로 저렴하다는 점이다. 루이 15세의 가구 컬렉션에서 나온 벽난로를 가리는 작은 병풍은 5만 2천 프랑으로 모네의 〈루앙 대성당〉 시리즈 네 점보다 비싸며, 역시 루이 15세의 가구 컬렉션 중 하나인 '신의 가구' 시리즈는 의자 여덟 개에 무려 110만 프랑이다.

목록에서 가장 눈에 띄는 것은 유독 리스트가 긴 드가의 작품들이다. 1892년 드가의 〈꽃을 든 댄서〉를 시작으로 이사크 카몽도는 드가의 작품을 집중적으로 사들였다. 남아 있는 영

수증을 대충 훑어만 봐도 1893년에만 아홉 점의 드가 작품을 구입했다. 〈다림질하는 여인〉, 〈욕조의 여인〉, 〈경마장의 풍경〉, 〈카페 콘서트〉 등 모두 드가의 대표작으로 손꼽히는 작품들이다.

드가,
그는 누구인가?

사실 드가는 출생부터 여타의 인상파 화가들과는 달랐다. 재단사의 아들인 르누아르나 소상인 집안의 둘째인 모네와는 달리 드가는 나폴리에서 은행을 경영하고 곡물 중개 사업체까지 운영하고 있는 자산가 집안에서 태어났다. 그 덕분에 드가는 요즘도 파리 최고의 명문학교로 꼽히는 루이르그랑 고등학교를 졸업했다. 게다가 예술 애호가였던 그의 아버지는 당시 일반적인 부르주아들과는 달리 화가가 되겠다는 아들의 꿈을 반대하기는커녕 파리의 중심인 콩코르드 광장이 훤히 내려다보이는 건물 4층에 아틀리에를 마련해줄 만큼 지원을 아끼지 않았다.

드가는 소위 말하는 금수저로서 그에 따르는 혜택을 아낌없이 누렸다. 드가가 평생 스승으로 삼은 앵그르를 만날 수 있었던 것도 아버지의 친구인 유명 수집가 발팽송을 통해서였다. 당시 앵그르는 풋내기가 감히 우러러볼 수도 없는 대가 중의 대가였다. 또한 역시 아버지의 소개로 국립도서관 판화부서 관장인 아시유 데베리아 Achille Devéria 와도 친분을 맺어, 국립도서관에서 소장한 렘브란트나 뒤러, 고야의 작품을 보며 데생을 공부했다. 신청하고 몇 달을 기다려야 간신히 작품을 열람할 수 있었던 여느 화가 지망생들은 엄두도 못 낼 특혜가 아닐 수 없었다. 스무 살 때부터는 정기적으로 나폴리며 로마, 피렌체를 드나들며 라파엘로와 미켈란젤로, 티치아노의 작품들을 감상했고, 후에 〈카르멘〉을 작곡한 조르주 비제 같은 쟁쟁한 이들을 친구로 두었다.

드가의 첫 번째 초상화의 주인공인 〈벨렐리 가족〉은 드가가 얼마나 유복한 환경에서 성장했는지를 단적으로 보여준다. 그림 속에 등장하는 벨렐리 남작 부인은 드가의 고모인데 고모부인 벨렐리 남작은 피렌체에 대저택을 소유한 부유한 귀족이었다.

고흐가 동생 테오에게 보낸 편지에서도 언급했듯이 동료들

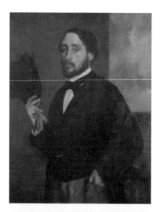

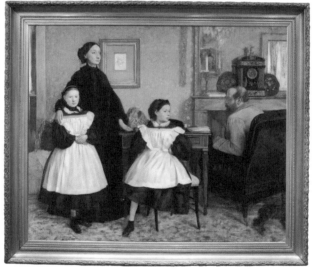

1　에드가 드가, 〈자화상〉, 캔버스에 유채, 1863년, 굴벤키안 미술관, 리스본.

2　에드가 드가, 〈벨렐리 가족〉, 캔버스에 유채, 201×249.5cm, 1858~1860년, 오르세 미술관, 파리.

사이에서도 널리 인정받고 있던 드가의 우아한 취향은 이러한 환경에서 비롯되었다고 해도 과언이 아니다.

드가의
두 얼굴.

그 누구도 드가의 우아한 취향을 부정할 수 없겠지만 드가는 남다른 면모를 가진 두 얼굴의 소유자였다. '발레리나를 가장 아름답게 그린 화가'라거나 '귀족적인 면모를 지닌 인상파 화가'라는 이미지 뒤에 숨겨진 드가의 본색을 가감 없이 폭로한 이는 드가와 오랫동안 거래하며 그의 작품 활동을 후원했던 화상 앙브루아즈 볼라르다.

볼라르의 회고록에 따르면 드가는 "여자는 유행에나 신경 쓰게 내버려두어야 한다"는 엄청난 발언을 서슴지 않은 성차별주의자다. 또한 개와 식탁 위의 꽃다발을 유달리 싫어해서 남의 집을 방문할 때조차 꽃다발을 치워달라고 말하는 기벽을 부린다. 친구들에게 독설을 내뱉는 것은 예사이고, 마음에 들

유대인은 사기꾼이며 반역자다. 19세기 반유대 신문인 『라 리브르 파롤』에는 지금이라면 상상조차 할 수 없는 일러스트들이 가득하다. 제2차 세계대전 당시 자행된 유대인 박해는 이미 19세기에 예견되었다.

『라 리브르 파롤』, 1894년 11월 17일, 1894년 11월 10일.

지 않으면 아틀리에를 방문한 손님을 내몰기까지 하는, 말하자면 가까이하고 싶지 않은 인물이다.

당시 프랑스는 유대인 포병 대위 알프레드 드레퓌스가 스파이로 몰린 사건으로 들끓고 있었는데, 드가는 '나는 고발한다 J'accuse'는 장문의 공개 서한을 기고해 드레퓌스를 옹호했던 에밀 졸라와는 정반대편에 서 있었다. 집에 손님을 들일 때조차 문을 열고 다짜고짜 드레퓌스 옹호자인지 아닌지를 묻고, 드레퓌스가 프랑스를 배신했다고 믿는 손님만 들일 정도였다. 그러니 드가 같은 반유대주의자들에게 이사크 카몽도는 대자본가나 사업가, 귀족, 그의 열렬한 컬렉터이기 이전에 단지 유대인에 불과하지 않았을까.

오후 2시의
유언장

N씨를 안내한 집사는 서재의 문을 살짝 두드렸다. 언제나 가장 긴장되는 순간이다. 수십 년간 부자들의 재산을 관리하며

그들의 별세계를 가장 가까이에서 들여다보았음에도 유독 이사크 카몽도 백작은 예측하기가 어려웠다. 며칠 전 유언장 문제로 만났으면 한다는 연락을 받았을 때도 그랬다. 물론 자산의 끝을 한정할 수 없는 유대인 자본가 가문들은 대개 사전에 유언장을 작성한다. 하지만 백작의 경우는 다소 예외적인 케이스였다. 자식이 있는 것도 아니고, 57세로 몸이 약하다고는 하나 지병이 있는 것도 아니다. 굳이 유언장을 미리 작성하지 않아도 남겨진 재산은 자연히 사촌 동생인 모이즈 카몽도 백작이나 조카인 니심 카몽도에게 넘어간다.

그렇다면 굳이 유언장을 미리 써야 할 중대한 이유가 있는 것일까?

N씨는 그 어떤 사유도 짐작할 수 없었다. 하지만 아주 중대한 사유임은 분명하다. 그렇지 않고서야 굳이 이 시점에서 유언장을 공증해야 할 필요는 없기 때문이다. N씨는 서재의 의자에 앉아 생각에 잠겨 있는 백작을 물끄러미 바라보았다. 1급 미용사가 정성 들여 다듬은 날렵한 콧수염이 말해주듯, 백작은 외모조차도 근엄한 자본가가 아니라 파리 사교계에서 둘째가라면 서러울 댄디였다. 백작은 흥미로운 일이 생겼다는 듯, 장난

기가 서린 눈빛으로 가죽 정장 서류철을 내밀었다. "나 이사크 카몽도는……" 백작이 자필로 작성한 문구를 하나하나 읽어 내려가던 N씨의 눈이 한 구절에 못 박히듯 머물렀다. 직업적으로 훈련된 평정심이 일순간 흔들렸다.

"나는 모든 나의 컬렉션을 컬렉션 운영 비용으로 쓰일 10만 프랑과 함께 루브르 박물관에 기증한다. 루브르 박물관은 모든 컬렉션을 기증받아야 하며 동시에 전시해야 한다. 루브르 박물관은 기증받은 나의 컬렉션을 오십 년 동안 나의 이름이 명시된 별도의 전시 공간에 전시해야 한다. 이 조건이 충족되지 않을 시, 나는 프티팔레에 컬렉션을 기증하겠다……."

루브르 박물관의
망설임

이사크 카몽도 백작의 컬렉션이 루브르에 기증된 공식적인 날짜는 1911년 5월 8일이다. 유언장을 쓴 1908년부터 교섭이

시작되어 삼 년이 지난 후에야 공식적으로 받아들여진 것이다. 이사크 카몽도는 자신이 명시한 조건대로, 루브르 박물관의 2층에 특별히 조성된 카몽도 전시실을 보기는커녕 기증이 받아들여졌다는 공식 통보를 받기도 전인 같은 해 4월 7일에 간발의 차이로 세상을 떠났다.

루브르 박물관이 총 감정가가 8백만 프랑이나 되는데다 이견의 여지가 없는 1급 작품들로만 선별된 이사크 카몽도의 미술 컬렉션을 기증받기 위해 그토록 시간을 끌며 망설인 데는 이유가 있었다. 컬렉션 중 136점에 달하는 모네, 마네, 드가, 세잔 등의 인상파 작품들을 '전시해야' 한다는 단서 조항 때문이었다.

오늘날이라면 다른 곳에 뺏길세라 박물관 관장부터 문화부 장관까지 허겁지겁 달려 나와 영접에 나섰을 컬렉션이지만 20세기 초반에는 그렇지 않았다. 당시 루브르 박물관은 사후 십 년이 지나지 않은 예술가들의 작품을 전시하지 않는다는 내규가 있었다. 즉 루브르 박물관의 위치는 현대 미술보다는 아카데미에서 인증받은 전통 예술품, 시간의 세례를 받은 명작만을 위한 명예의 전당이었던 것이다.

기증 교섭이 한창이던 1910년 마네, 세잔, 시슬레는 이미 세상을 떠났지만 드가, 모네, 르누아르는 아직 살아 있었다. 게다

가 19세기 후반보다는 작품값이 올랐다고는 하지만 여전히 인상파는 스캔들의 대상에 불과한 현대 미술의 한 조류였을 뿐이다. 그렇다보니 루브르 박물관이 아니더라도, 당시 국립미술관에 소장된 인상파 화가들의 작품은 열 손가락 안에 꼽을 정도였다.

결국 이사크 카몽도 백작의 유언장은 프랑스 국가고문협의회와 내무부 장관, 루브르 관장, 프랑스 국립박물관 협회장에 변호사 군단까지 연루된 스캔들로 비화했다. 지난한 협상 끝에 루브르 박물관은 내규를 깨고 예외적으로 기증을 수락했는데 아마도 그 이유는 컬렉션에 포함된 17, 18세기 예술품 때문이었을 것이다. 앞서 보았듯 오늘날과는 달리 당시 루이 14세와 루이 15세 왕실 가구급 컬렉션은 인상파 작품과는 비교할 수 없을 정도로 고가의 예술품이었다.

이사크 카몽도의 친구이기도 했던 루브르 박물관의 학예사 가스통 미종Gaston Migeon은 『루브르 박물관의 카몽도 컬렉션 카탈로그Catalogue de la collection Isaac de Camondo - Musée du Louvre』에서 이사크 카몽도의 가구 컬렉션을 소개하며 '예외적인 컬렉션'이라거나 '극히 드물고 희귀한' 같은 최상급 찬사를 아끼지 않는다. 반면 인상파 작품을 설명할 때는 인상파가 현대 미술이 아니라 프랑

스 미술사에 바탕을 두고 있는 19세기 '전통 미술품'이라고 설파하기에 급급하다. 루브르 박물관이 현대 미술을 기증받았다는 스캔들을 잠재우기 위해서라도 인상파는 진보를 위한 예술이 아니라 고전주의 예술의 한 조류여야 했던 것이다.

여하튼 이와 같은 결정이 없었다면 오늘날 오르세 미술관에서 마네의 〈피리 부는 소년〉이나 모네의 〈루앙 대성당〉 연작을 볼 일은 없었을 것이다. 이사크 카몽도 백작의 기증에서 비롯된 세잔, 피사로, 모네, 마네, 고흐의 작품들은 오늘날 오르세 미술관의 자랑거리다. 반면 이사크 카몽도라는 이름은 깨끗이 잊혀졌다. 호기심 많은 관람객들 중 일부만이 작품 이름 아래 붙은 '이사크 카몽도 컬렉션'이라는 이름을 눈여겨본다. 그리고 그가 기증한 〈압생트〉, 〈계단을 오르는 발레리나들〉을 비롯한 26점의 드가 작품을 경이롭게 바라보면서도 이 작품들이 모두 같은 액자에 끼워져 있다는 사실을 눈치채는 사람은 극히 드물다.

카몽도 컬렉션에 남은
드가의 흔적

이사크 카몽도 컬렉션의 26점에 달하는 드가의 작품들은 한결같이 똑같은 액자에 담겨 있다. 루브르에 기증된 작품들이 오르세 미술관의 개장과 더불어 이전된 후에도 액자들은 여전히 건재하다. 그래서 액자의 모양만 보아도 카몽도 컬렉션의 드가 작품인지 금방 알아볼 수 있다.

다 같은 액자를 하고 있다는 게 뭐 그리 대단한 일이냐고 생각할지도 모르겠다. 하지만 제각기 다른 시기에 다른 출처에서 비롯된 작품들을 오랜 시간을 두고 수집하다보면 모든 작품에 똑같은 액자를 맞추기란 쉽지 않다. 더구나 이사크 카몽도가 작품을 수집했던 19세기 후반과 20세기 초반의 컬렉터들은 액자에 대해 고심하지 않았다. 액자란 작품에 딸려 있는 장식품이나 다름없었기 때문에 유행에 따라 액자상에 맡겨버리면 그만이었다. 특정 화가의 작품이 모두 특정한 액자에 담겨 있는 경우는 이사크 카몽도의 '드가 컬렉션'이 유일한 예이다.

이사크 카몽도가 소장했던 드가 그림들은 가장자리에 리본

이사크 카몽도의 드가 컬렉션은 모두 같은 액자에 걸려 있다.

피아노가 놓여 있는 살롱, 일명 '드가의 갤러리', 1910년, 니심카몽도 박물관, 파리.

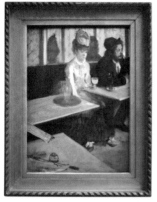

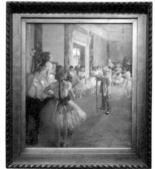

1 에드가 드가, 〈카페에서〉(압생트), 캔버스에 유채, 92×68.5cm, 1875~1876년, 오르세 미술관, 파리.

2 에드가 드가, 〈발 치료사〉, 캔버스에 표구된 종이에 유채와 테레빈유, 61.5×46.5cm, 1873년, 오르세 미술관, 파리.

3 에드가 드가, 〈화장실에서 왼쪽 발을 닦고 있는 여인〉, 카드보드에 파스텔, 54.3×52.4cm, 1886년, 오르세 미술관, 파리.

4 에드가 드가, 〈발레 수업〉, 캔버스에 유채, 85.5×75cm, 1873~1876년, 오르세 미술관, 파리.

장식이 달려 있는 상자 형태의 액자 속에 담겨 있다. 이 리본 형태의 장식은 루이 15세 시절부터 액자나 가구에 많이 등장하는 것으로 긴 막대를 중심으로 오른쪽 방향으로 감긴 리본 모양이다. 하지만 그럼에도 드가의 리본 장식은 루이 15세 시대의 리본 장식과는 사뭇 느낌이 다르다. 루이 15세 시대의 리본 장식은 부드럽게 감긴 리본의 곡선과 함께 리본 표면에 꽃다발이나 진주 형태의 다양한 장식을 더해 사랑스럽고 여성스러운 느낌이 강하다. 반면 드가의 리본 장식은 자세히 들여다보지 않으면 리본 장식이라는 것을 눈치채지 못할 정도다. 우선 리본의 형태가 직선적이다. 또한 전체적으로 매우 조형적이고 규칙적으로 배열되어 있기 때문에 멀리서 보면 표면에 홈을 새겨 놓은 것처럼 보인다. 루이 15세 시대의 리본 장식이 우아한 모자를 쓴 귀부인이라면 이쪽은 사열식을 위해 제복을 차려입고 도열한 군인이라 할 수 있겠다.

이처럼 이사크 카몽도의 드가 컬렉션 액자는 으리으리한 장식이 달린 같은 시대의 액자와는 사뭇 다르다. 그 안에는 리본이라는 고전 장식을 현대적인 감성으로 풀어낸 누군가의 정신이 담겨 있다. 누가 이런 액자를 생각해냈을까? 이 액자는 바로 그림을 그린 작가, 드가의 또 다른 작품이다.

오후 4 시
오페라 대로

N씨는 책상 위에 놓아둔 유언장 사본을 내려다보면서 생각에 잠겼다. 대체 왜?

1897년부터 이사크 카몽도 백작은 세 차례에 걸쳐 루브르 박물관에 컬렉션 중 일부를 기증해왔다. 인상파 작품을 수집하는 데 몰두하면서 백작은 중세 시대의 조각품이라든가, 르네상스 시대의 작품, 호쿠사이의 일본 판화 등 하나하나 값어치는 높으나 자신은 그다지 흥미를 느끼지 못하는 작품들을 루브르에 기증했다. 루브르 박물관의 학예사인 가스통 미종은 백작의 컬렉션 중에 탐나는 작품들을 발견하면 기증 의사를 타진했고 그럴 때마다 백작은 거의 거절하지 않고 받아들였다. 이 때문에 호사가들 사이에서 백작의 아파트는 '루브르 박물관으로 가는 통로'로 통했다. 또한 가스통 미종은 종종 박물관의 예산으로 사들이지 못하는 작품들을 백작에게 추천했고, 백작은 못 이기는 척 작품을 구입한 후 박물관에 기증했다.

하지만 루브르 박물관과 백작 사이에는 약간의 불협화음이

있었다. 백작은 1897년에 설립된 루브르 박물관의 후원 모임인 '루브르의 친구들'의 주요 멤버로 한때 회장으로 추대된 적도 있었다. 하지만 백작은 고심 끝에 회장 자리를 거절했다. '루브르의 친구들'이 루브르의 공식 후원 단체인 만큼 회장은 루브르 박물관 운영위원으로 자동 위촉되었다. 당시 루브르 박물관 운영위원회는 프랑스 문화 예술계 전반에 걸쳐 큰 영향력을 행사하는 그야말로 입김이 센 단체였다. 하지만 백작의 국적이 문제가 되었다. 백작의 증조할아버지인 아브라함 살로몬 카몽도가 이탈리아 국적을 취득한 이후로 카몽도 가는 모두 이탈리아 국적을 이어왔다. 비록 이탈리아 국적자이긴 하나 프랑스 땅에서 백작의 국적이 문제가 된 적은 없었다. 그러나 루브르 박물관은 오로지 프랑스인만을 운영위원으로 받아들였다. 즉 백작은 '루브르의 친구들'의 회장은 될 수 있어도 루브르 박물관의 운영위원은 되지 못하는 것이다. 백작에게 기증을 부탁하고, 박물관 재정에 도움을 요청했던 루브르 박물관은 언제 그랬냐는 듯 안면을 바꿔 절대 예외를 인정할 수 없으며 내부 규정 역시 바꿀 수 없다고 고집을 부렸다. 결국 절름발이 회장이라는 치욕을 견딜 수 없었던 백작이 회장 자리를 물리는 것으로 사건은 마무리되었다.

과연 백작의 국적이 문제였을까? 사실 백작이 이탈리아 국적이라는 것보다 백작이 유대인이라는 게 더 큰 걸림돌은 아니었을까?

N씨는 백작의 아버지인 아브라함 베호르 카몽도의 몽소 저택에서 가족 예배당을 본 적이 있었다. 거기에는 카몽도 가문에서 대대로 내려오는 유대교의 유물들, 정교하게 은으로 세공한 토라(유대교 경전) 보관통이나 토라 장신구, 유대교의 명절을 기념하기 위한 촛대 등이 소중하게 보관되어 있었다. 모두 오스만 제국이나 상트페테르부르크의 일급 은세공 장인들이 만든 것들이었다. 겉으로는 유럽의 세련된 여느 귀족과 다를 바 없었지만 백작의 아버지 아브라함 베호르 카몽도는 집 안에서만큼은 전형적인 유대인 가문의 수장답게 전통 유대교의 율법과 예법을 지켰으며 유대인 예배당인 시너고그를 건설하는 데도 많은 돈을 기부했다.

하지만 아들인 백작은 달랐다. 평생 집안의 근본을 이루는 사업을 챙기며 카몽도라는 가문의 명예와 뿌리를 지켰던 아버지 아브라함 베호르 카몽도가 19세기 중엽의 구세대였다면 백작은 가문의 일원이기보다는 한 개인으로서의 삶을 더욱 중시

하는 19세기 말엽의 신세대였다. 백작은 오로지 촛대 외에는 유대교를 상징하는 그 어떤 종교 물품도 가지고 있지 않았다. 백작이 지키는 유대인 명절은 단 하나, 욤 키푸르(속죄일)로 그나마도 종교적인 의미보다는 돌아가신 아버지와 할아버지를 추모하기 위한 것이었다.

그런 백작에게 루브르 운영위원회의 거부는 충격이었다. N씨는 자신이 그와 같은 일을 당했다면 참지 못했을 것이라고 생각했다. 그렇기에 컬렉션 전부를 루브르에 기증하겠다는 백작의 유언장에 그는 할 말을 잃었다. 백작의 유언장은 어쩌면 전통이라는 거짓된 이름 아래 서슴없이 차별을 자행하는 루브르 박물관에 대한 나름의 복수일지도 모른다는 생각이 스치고 지나갔다.

당장 드가를 보라. 건방지게도 컬렉터들에게 액자 하나하나까지 참견하는 오만한 예술가인 드가, 공공연하게 유대인을 비웃는 드가……. 하지만 그런 드가가 파리 한가운데의 루브르 박물관, 모든 예술가들이 찬양해 마지않는 명예의 전당에 한자리를 차지할 수 있다면 그건 오로지 유대인인 이사크 카몽도 백작의 유언장 덕분이다. 게다가 박물관에 소장된 드가의 작품이라고는 뤽상부르 박물관의 파스텔화 두 점과 포pau 박물

관, 바욘^{Bayonne} 박물관, 리옹 박물관에 소장된 몇 점의 회화가
고작이었다. N씨는 갑자기 이 아이러니로 가득한 유언장의 의
미를 알 것 같다는 느낌이 들었다.

액자 연구가,
드가

드가에게 재료가 작품의 시작이라면 액자는 작품의 완성이
었다. 화상을 통해 작품을 판매할 때조차도 드가는 작품을 구
입하는 이가 그 누구든 간에 그가 신뢰하는 유일한 액자상인
레쟁^{Lézin}의 액자 가게에서 그의 감독하에 액자를 맞춰야 한다
는 조건을 내걸었다. 구입자가 난색을 표하거나, 당시의 관습대
로 아카데믹한 스타일의 금색 액자로 표구하거나 하면 대번에
작품을 거둬들이고 대금을 환불해주었다. 심지어 오랜 친구 집
에 방문했다가 자신의 그림이 그토록 싫어하는 금색 액자에 끼
워져 있는 것을 보고는 말도 없이 그림을 떼어 온 뒤 친구와 절
교를 선언했을 정도였다.

드가의 노트에 남아 있는 액자 스케치들.

에드가르 드가, 〈드가의 노트〉, 1858~1886년, 프랑스 국립도서관, 파리.

액자에 대한 드가의 남다른 관심은 그가 늘 몸에 지니고 다니며 작품을 착상하거나 스케치했던 그의 노트에서 확인할 수 있다. 오늘날 프랑스 국립도서관에 보관되어 있는 드가의 노트는 총 38권으로 그중 액자에 대한 기록이 담겨 있는 노트는 8권이다.

가장 오래된 기록은 1856년으로 거슬러 올라간다. 당시 스물두 살의 화가 지망생이던 드가는 나폴리와 로마를 여행하며 르네상스의 고전미술 작품들을 스케치하고 더불어 액자를 세세하게 묘사했다. 1858년과 1860년 사이에 기록된 것으로 추정되는 노트들에도 간간히 액자 스케치가 보인다. 그는 살롱전에 출품할 그림의 액자를 스케치하고 액자 외부의 장식을 세세히 묘사하거나, 가상의 그림을 상정한 뒤 어떤 액자를 사용할지 고민하며 대강의 모양을 그려보곤 했다. 그리고 1870년대부터 드가의 노트에는 본격적으로 옆에서 본 액자의 프로필을 구상한 흔적들이 등장하기 시작한다.

액자나 액자를 끼운 그림을 스케치할 때 일반적으로 등장하는 것은 정면에서 바라본 액자의 모습이다. 하지만 1870년부터 1882년까지 드가가 남긴 액자 구상은 오로지 프로필(측면) 스케치이다. 이 때문에 드가의 액자 프로필 스케치는 액자라기보

다는 오늘날 벽면 아래쪽에 붙이는 걸레받이나 벽면을 장식하기 위해 붙이는 나무대인 몰딩을 닮았다. 평면적인 벽면에 높낮이와 움직임을 부여하는 몰딩처럼 드가는 그림에 최적화된 형태의 액자 볼륨과 옆 모양을 찾아내기 위해 골몰했던 것이다.

감상해야 하는 대상,
드가의 액자

현재 남아 있는 드가의 액자는 얼마 되지 않지만, 그나마도 액자가 전혀 남아 있지 않은 여타의 인상파 화가들에 비하면 놀라운 기록이다. 널리 알려져 있듯이 드가는 그 어느 화가보다도 파스텔화를 많이 남겼다. 파스텔은 유화에 비해 풍화에 약하고 빛에 의해 색깔이 변색되는 성질이 있어서 착화제를 뿌려도 오래 보존하기 어렵다. 드가의 오리지널 액자가 남아 있는 작품들은 대다수가 파스텔화인데 아마도 이러한 파스텔화의 특성 때문일 가능성이 높다. 액자를 갈아 끼우다가 그림에 손상을 입힐 것을 우려한 나머지 액자 그대로 보존했을 확률이

큰 것이다.

그 자신이 스스로 액자의 모양을 구상했던 만큼 드가의 액자에는 한눈에 드가의 액자임을 알 수 있는 몇 가지 특징이 있다. 드가 역시 여타의 인상파 화가들처럼 미셸 외젠 슈브뢸의 '동시 대비 법칙'에 따라 색깔 있는 액자를 선호했다. 볼라르에 의하면 드가는 영국의 화가 제임스 애벗 맥닐 휘슬러가 '당신의 공원 액자vos cadres de jardin'•라고 비꼬았을 만큼 유난히 액자에 초록색을 즐겨 썼다고 한다.

하지만 테두리를 밋밋하게 만들어 최대한 그림과 액자 사이의 간극을 줄이려고 했던 다른 화가들에 비해 드가의 액자는 입체적이다. 오르세 미술관이 소장하고 있는 파스텔화인 〈오페라 극장 무대 뒤의 뤼도비크 알레비와 알베르 블랑제-카베〉와 〈목욕을 하고 바닥에 누워 있는 여인〉은 둘 다 비슷한 형태의 초록색 액자로 표구되어 있다. 이 액자들은 마치 쿠션을 크기에 따라 쌓아놓은 것처럼 액자 외곽에서부터 그림에 맞닿는 부분까지 네모틀이 층층이 겹쳐진 모양새다. 정사각형 액자의 모서리는 뾰족하며 네모틀은 아주 규칙적이고 엄정하게 동심원처럼 그림을 에워싸고 있다. 멀리서 보면 사각형 네모틀처럼 보이지만 자세히 들여다보면 이 네모틀들은 겉면을 이루고 있

• 요즘도 그렇지만 당시 튈르리 공원이나 팔레루아얄 공원 등 파리의 공원 모두에는 초록색으로 칠한 벤치들이 놓여 있었는데 이를 빗대어 붙인 이름이다.

이 작품들의 액자는 드가의 오리지널 액자들이다. 드가의 노트에 남아 있는 액자
착상과 형태가 거의 유사하다.

1 에드가 드가, 〈오페라 극장 무대 뒤의 뤼도비크 알레비와 알베르 불랑제-카베〉,
종이에 파스텔과 템페라, 79×55cm, 1879년, 오르세 미술관, 파리.

2 에드가 드가, 〈목욕을 하고 바닥에 누워 있는 여인〉, 베이지색 종이 위에 파스텔,
48×87cm, 1885년경, 오르세 미술관, 파리.

3 에드가 드가, 〈목욕을 하고 목을 닦고 있는 누드의 여인〉, 카드보드에 붙인 모조지에
파스텔, 62.2×65cm, 1898년, 오르세 미술관, 파리.

1
2
3

는 직선과 면 사이사이를 이어주는 곡선의 조합으로 빛을 받으면 틀과 틀 사이의 곡선 부위에 그림자가 생겨 마치 그림자들이 그림을 둘러싸고 있는 것처럼 보인다. 〈목욕을 하고 목을 닦고 있는 누드의 여인〉의 액자 역시 색깔만 조금 다를 뿐 똑같은 형태다. 드가의 노트에는 이 액자들의 착상 형태라 할 수 있는 곡선과 직선이 교차하는 액자 프로필에 대한 스케치가 남아 있다.

반면 드가가 노트에 그려 넣은 프로필과 정확하게 일치하는 액자도 아직 남아 있다. 메트로폴리탄 미술관에서 소장하고 있는 두 점의 유화 〈판화 수집가〉와 〈다림질하는 여인〉, 그리고 개인 소장의 〈휴식을 취하는 무희〉의 액자가 그것이다.

특히 메트로폴리탄 미술관의 두 작품은 모두 화상 폴 뒤랑뤼엘을 통해 작품을 구입하고 드가의 아틀리에를 직접 방문하기도 했던 수집가 헤이브메이어 컬렉션에서 비롯된 것이다. 말년의 드가는 헤이브메이어에게 그림을 팔면서 작품을 올바르게 표구하는 것도 창작자의 의무라고 일갈한 뒤 액자를 바꾸지 않을 것을 재차 다짐 받았다. 그 덕택인지 헤이브메이어 컬렉션의 드가 작품들은 오리지널 액자 그대로이다.

이 액자들은 기존의 액자들과는 확연히 다르다. 그림과 액

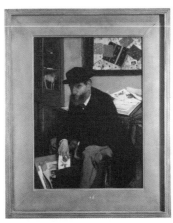

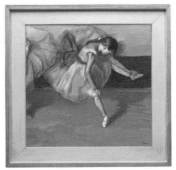

드가의 액자 스케치 형태와 똑같은 모양의 오리지널 액자들.

1 에드가 드가, 〈판화 수집가〉, 캔버스에 유채, 53×40cm, 1866년, 메트로폴리탄 미술관, 뉴욕.

2 에드가 드가, 〈휴식을 취하는 무희〉, 종이에 파스텔과 구아슈, 59×64cm, 1879년, 개인 소장.

자틀 사이에 마치 종이틀을 씌운 것처럼 평평한 여백이 있다. 원래 이렇게 작품과 액자틀 사이에 여백을 두는 것은 데생 작품을 표구할 때 주로 쓰는 방식이다. 데생의 밑바탕이 되는 종이를 최대한 손상시키지 않기 위해 종이 주변에 평평한 패널을 대고 액자는 최대한 간결하고 얇게 처리하는 것이다. 이러한 형태의 액자는 액자틀이 그림과 붙어 있기 않기 때문에 시각적으로 더 확장된 느낌을 준다. 드가는 데생 작품에 주로 쓰는 표구법을 도입하면서 액자틀에 여러 개의 직선 홈을 팠다.

드가가 노트에 스케치한 짧은 파이프처럼 보이는 구상도를 함께 보면 이 액자에서 드가가 추구했던 바가 무엇인지 확연히 드러난다. 핵심은 패널보다 높이가 높은 액자틀이 패널을 담장처럼 감싸고 있다는 것이다. 마치 빈 상자에 구멍을 뚫어 그 안에 그림을 집어넣은 것 같은 형태다. 요즘도 많이 쓰는 우리 눈에 익은 액자다. 드가가 이러한 상자형 액자를 최초로 발명했는지는 확인할 수 없지만 당시 쉽게 볼 수 없는 디자인이었음은 분명하다.

모더니즘을 향한
드가의 놀라운 한 걸음

장식이 없고 직선으로 이루어진 사각 형태의 액자에 익숙한 현대인들에게 드가의 액자는 별 감흥 없는 지루한 디자인일 수도 있다. 하지만 액자의 변천사를 한 줄로 주욱 늘어놓고 보면 그 차이는 확연하다. 드가의 액자에서는 소위 모더니즘이라고 부를 만한 디테일을 읽을 수 있기 때문이다. 오로지 형태와 색으로만 이루어져 있으며 거추장스러운 장식을 일체 배제했기에 군더더기가 없다. 한마디로 간결하며 기능에 충실하다. 드가는 "less is more(단순한 것이 더 아름답다)"라는 말로 모더니즘의 핵심을 갈파한 미스 반데어로에나 바우하우스보다 오십 년 이상 앞선 세대이지만 사물을 바라보는 시선은 그들과 다를 바 없었던 것이다.

드가가 이 액자들을 착상했던 시기는 1870년에서 1880년 사이이다. 19세기 후반의 파리는 오스만의 파리 재정비 공사를 빼고는 이야기할 수 없다. 그는 18세기부터 더러운 도시로 유명했던 시궁창 같은 파리를 일시에 혁신했다. 오스만은 도시 미

학이 무엇인지 이해했던 인물이다. 도시의 아름다움은 인공적인 질서에서 나온다는 것을 본능적으로 알았던 그는 날 선 듯 눈부신 근대 도시의 풍경을 만들었다. 사방으로 뚫린 대로에는 네모반듯한 오스만 스타일의 신식 건물이 들어섰다. 가로수와 가로등, 분수대, 벤치 같은 도시의 서정을 상징하는 공공 디자인이 최초로 등장했다. 사람들의 생활도 바뀌었다. 도시 근로자들이 늘어나면서 근로자를 위한 작은 아파트들이 최초로 등장했고, 기차와 기차역이 생겼으며 백화점과 대량 판매점이 우후죽순처럼 문을 열었다.

당시 사십대였던 드가는 우리가 근대라고 부르는 라이프 스타일이 태어나고 성장했던 변화의 시대를 관통한 세대다. 기차와 전기 같은 신문물이 일시에 등장한 이 놀랍고 혁신적인 시대는 모더니즘이라는 미의식을 낳았다. 기능적인 디자인에 익숙한 현대인으로서는 장식을 없애고 곡선을 직선으로 펴는 것이 뭐 그리 대단한 일이냐고 반문할지도 모르겠다. 하지만 장식과 곡선으로 뒤덮인 디자인을 일상으로 접하던 이들에게 일체의 장식을 배제한 직선의, 오로지 프로필과 형태로만 존재를 드러내는 액자는 놀라운 한 걸음이다. 드가는 특유의 날카로운 감각으로 새롭게 등장한 종이 벽지, 직선의 벽면, 시원하게

뻗은 대로를 보면서 모던한 미의식을 낚아챘다. 그리고 그 결과는 그의 작품 속에 그리고 그의 액자 속에 고스란히 담겼다.

1946년 루브르 박물관
그 누구도 기억하지 않는 이름

N씨는 루브르 박물관의 카몽도 전시실을 천천히 돌았다. 꽃다발을 들고 인사하는 발레리나 그림에서는 여전히 박수 소리가 들리고, 건너편의 피리 부는 소년은 언제나 그랬듯이 조용히 관람객을 응시하고 있다. 모든 것이 예전 그대로다. 천지를 울리던 전쟁 따위는 아랑곳없이 백작의 유산들은 여전히 샹젤리제의 그 집이 건재했던 시절에 머물러 있다.

N씨는 복잡한 표정으로 바그너의 음악을 감상하던 백작의 옆모습을 떠올렸다. 백작은 〈파르시팔〉의 초연을 보기 위해 일부러 바이로이트를 찾았을 만큼 바그너의 광적인 팬이었다. 바그너의 음악에 너무나 감동한 나머지 열등감을 느껴 작곡을 잠시 멈추었을 정도로 백작에게 바그너는 하늘이 내린 음악의

신이었다. 하지만 바그너는 오페라 〈로엔그린〉을 통해 아리안 민족의 우수성을 천명하고, 멘델스존이 유대인이라는 이유만으로 그의 작품을 공공연히 폄하했던 민족주의자였다.

N씨는 바그너 극장에서 감동을 억누르며 열렬히 박수를 치던 이사크 카몽도 백작의 모습이나 작곡을 하다 말고 드가의 파스텔화를 물끄러미 바라보며 감상에 잠기던 백작의 모습을 떠올릴 때마다 허탈하다 못해 나오는 쓴웃음을 억누를 수 없었다. 바그너와 백작, 드가와 백작의 비극적인 대비는 너무나 극명한 나머지 세상에서 가장 웃긴 코미디 같았다.

아마도 백작은 스스로를 프랑스인이라고 생각했을지도 모른다고 N씨는 생각했다. 여권에 적힌 국적과는 상관없이 백작은 아무런 제약 없이 누구나 예술 작품을 감상할 수 있는 루브르가 있고 오페라 평론이 그날의 주요 뉴스로 신문지상에 오르내리는 예술의 나라 프랑스를 사랑했다. 백작만 그랬던 것이 아니다. 카몽도 가문에게 프랑스는 남의 나라가 아니라 그들의 조국이었다.

백작이 세상을 떠난 후 그의 조카이자 가문의 마지막 희망이던 니심 카몽도는 제1차 세계대전에 참전해 프랑스를 위해 싸우다가 전사했다. 아들의 죽음을 통탄해하던 백작의 사촌

모이즈 카몽도 백작은 평생 모은 막대한 '18세기 오브제 아트 컬렉션' 전체를 프랑스에 기증했다.

하지만 그들이 조국으로 여긴 프랑스는 카몽도 가문을 배신했다. 가문의 마지막 후손이자 모이즈 카몽도 백작의 고명딸 베아트리스와 그녀의 남편 레옹 레나치, 그들의 아들 베르토랑과 딸 파니는 다카우 수용소와 아우슈비츠 수용소에서 숨을 거두었다. 그들을 독일군의 손에 넘기고, 마지막 남은 카몽도 가문의 명맥을 끊은 것은 이사크와 모이즈가 평생 모은 컬렉션을 기증했던 프랑스의 비시 정권이었다. 그렇게 카몽도 가문은 세상에서 사라졌다.

루브르 박물관의 카몽도 전시실을 등지고 나오는 N씨를 비서가 부축했다. 한 걸음씩 천천히 발을 떼던 그는 뭔가 놓고 온 사람처럼 뒤를 돌아보았다. 마치 응답이라도 하듯 전시관 앞에 붙은 '이사크 카몽도'라는 현판이 햇살을 받아 반짝이고 있다. N씨는 어쩌면 백작을 기억하고 있을 이 지구상의 마지막 한 사람일지도 몰랐다.

사물들의 미술사 1
액자

© 이지은, 2018

초판 1쇄 발행 2018년 5월 25일

지은이	이지은
펴낸이	김철식
펴낸곳	모요사
출판등록	2009년 3월 11일 (제410-2008-000077호)
주소	10209 경기도 고양시 일산서구 가좌3로 45, 203동 1801호
전화	031 915 6777
팩스	031 915 6775
이메일	mojosa7@gmail.com
ISBN	978-89-97066-37-7 04600 978-89-97066-36-0 (세트)